葉大松亞洲建築史研究

第 **6** 冊

日本建築史（上）

葉 大 松 著

花木蘭文化出版社

國家圖書館出版品預行編目資料

日本建築史（上）／葉大松 著 — 初版 – 新北市：花木蘭文
化出版社，2015〔民104〕
序 2 目 4+214 面：21×29.7 公分
（葉大松亞洲建築史研究：第 6 冊）
ISBN 978-986-404-187-9
1. 建築史 2. 日本
920.9 103027915

ISBN-978-986-404-187-9

9 789864 041879

葉大松亞洲建築史研究
ISBN：978-986-404-187-9

日本建築史（上）

作　　　者	葉大松	
主　　　編	葉大松	
總 編 輯	杜潔祥	
副總編輯	楊嘉樂	
編　　　輯	許郁翎	
出　　　版	花木蘭文化出版社	
社　　　長	高小娟	
聯絡地址	235 新北市中和區中安街七二號十三樓	
	電話：02-2923-1455／傳眞：02-2923-1452	
網　　　址	http://www.huamulan.tw 信箱 hml810518@gmail.com	
印　　　刷	普羅文化出版廣告事業	
初　　　版	2015 年 3 月	
定　　　價	共 8 冊（精裝）台幣 22,000 元	

日本建築史（上）

葉大松　著

作者簡介

葉大松，臺灣彰化人，民國 32 年出生，甫弱冠即畢業於臺北科技大學，當年高考及經建特考土木工程科及格，翌年進入高雄港務局就職；民國 55 年連中郵政總局高級技術員及建築師高考，兩年後又考上電信特考及高考水利技師，並進入電信管理局任職；而立之年復中舉衛生工程技師，三年後開業建築師，並持續了三十五年。曾任建築師公會辦事處主任，齡垂花甲高考水土保持技師及第，並始當研究生，先後獲得北京清華大學工程碩士及玄奘大學文學博士學位；出版著作有《中國及韓國建築史》、《漢代長安與洛陽都城宮室規制——以兩都二京賦為主軸》。

提　要

　　日本是我國的近鄰，二千年前日本列島未統一，分為一百多國，其中之倭奴國王向光武帝朝貢受封「漢倭奴國王」起跟中國時有往來，由古墳時代的明器埴輪的建築物模型有捲棚及廡殿屋頂式樣而言，最遲在南北朝時代已移殖中國建築式樣融入其本土建築中，再經過隋唐時代遣唐使的頻繁的來訪，中國的都城規劃、建築式樣、建築營造大量輸進日本，平安時代可稱為唐風建築時代，鎌倉入幕以後至室町晚期改為學習宋元禪式建築與庭園，安土桃山時代則為消納吸收唐風建築優點並加以變革創新，在中國歇山殿堂基礎上創立千鳥、唐式、縋式、比翼破風造的式樣，奠定日本破風造的式樣，在各地城砦上的天守閣爭相吐艷，江戶時代建築以後日本建築趨向守成而少創新，直到幕府大政奉還為止，而明治維新全盤西化專鶩洋風建築，延續東京時代，直到二戰後，方有日本建築師才將千年來的融合華風（包括禪風）的本土風格再度復興，並逐漸在東洋建築領城中屢有奇葩出現。

　　本書第一章緒論闡述日本建築之淵源及日本建築歷史之分期，第二章闡述日本上古時代建築，包括繩文及彌生文化時代之建築，第三章闡述飛鳥時代佛寺建築及細節特徵，第四章闡述寧樂時代都城平城京的都城計劃淵源及特色、佛寺建築及本時代細節特徵，第五章闡述弘仁時代都城平安京的都城計劃淵源及特色，佛寺、寢殿造建築及本時代特徵，第六章闡述藤原時代之佛寺建築、神社、住宅及本時代特徵，第七章闡述鎌倉時代禪寺、禪庭、武家造、主殿造建築及本時代建築特徵，第八章闡述室町時代禪寺、禪庭建築及本時代建築特徵，第九章闡述桃山時代佛寺、城砦、神社、書院造建築及本時代建築特徵，第十章闡述江戶時代佛寺、神社、廟建築及本時代建築特徵，第十一章闡述東京時代官廳、神社、佛寺、商店等建築及本時代建築特徵，第十二章闡述日本建築受中國建築的影響，與對中國及世界建築界的回饋。

自 序

　　日本這個國家是我們的近鄰，我國與日本交往歷史達二千年以上，遠如傳說中的徐福到瀛洲（九州）、蓬萊（本州）、方丈（濟州島）等三仙山求取仙草；《漢書》所載東漢光武帝中元二年（57）頒授倭王金印「漢委奴國王」在九州被發現；《三國志・倭人傳》所載魏明帝景初二年（238），邪馬臺國卑彌呼女王遣使進貢受封「親魏倭王」；到了南北朝時代，倭王讚、珍、濟、興、武五王，累受南朝冊封安東大將軍倭國王之史事；隋煬帝大業四年（607）日本使者國書有「日出處天了，致書日沒處天子」之語，日本才開始改變對中國稱臣之外交政策；唐朝時代日本派十五次遣唐使學習大唐帝國典章文化，直到德川朝末代將軍德川慶喜大政奉還（1887）明治親政爲止，日本以師承中國爲主之東方文化爲本；十九世紀末西洋科學文明入侵世界，日本頓然覺醒，力行明治維新政策，以西方文明爲圭臬，數十年之間，躍爲世界強權，遂睥睨東方，尤其是中國，悍然發動侵華戰爭與太平洋戰爭，自嚐了二顆原子彈無條件投降之後，如今又以雄厚經濟力量滲透到亞洲及全世界，似乎又取得戰爭無法摘取的勝利果實。

　　日本與我們距離得這麼近，可是我們從未徹底了解這個國家，歷史上中日互相錯估對方，曾經爆發了五次中日戰爭（唐朝與大和朝廷在百濟白江口海戰，元朝襲日時江南水軍之博多海戰，明朝援助朝鮮擊退豐臣秀吉之戰，清朝與明

治爭奪朝鮮的甲午之戰及二戰時期的日本侵華戰爭），這五次戰爭結果表面各有勝負，實際上卻是兩敗俱傷；但是戰後之日本，似乎沒有徹底檢討這種擴張政策的歷史教訓，例如日本要求日美安全防衛指針干涉範圍竟然擴大到日本領土周邊的臺灣及朝鮮半島，司馬昭之心令人不安。

當今海內外中國人應該對日本歷史、文化、典章、風俗、民情生活習慣徹底地再研究，就如同日本對中國各方面研究之透徹一樣，如此才會使我們更加瞭解日本，知己知彼，才會有正確之對日政策，比方日本人「只重強權，軟弱就是應受欺侮」之東洋武士霸道思想與中國「扶弱濟傾」王道思想相悖，我們與日本應多多交流，消弭二千年來認識之隔閡，使日本拋棄霸道，奉行王道，永保中日與東亞之和平。

本人有鑑於此，故廣羅搜集各方面資料，融匯編輯若干日本傳統建築之式樣、構造及演進歷史，以及對與中國建築之淵源多所著墨，庶幾可瞭解日本文化之滄海一粟，願拋磚引玉，與同好共勉之，並願海內外賢達不吝指正。

民國八十九年（2000）四月二十五日
葉大松序於新莊茅廬

目次

第一章 緒 論

第一節 日本建築概說

記得小時候，父親帶我到日人遺留下的神社遺址去玩，我對下方一棟大殿屋感到興趣，有人說這就是日本式的建築，但是我卻覺得這座歇山屋頂殿宇（日人稱入母屋根）好像與彰化孔子廟大成殿有點關聯，父親也認爲是中國式房屋。到我能夠研究中國建築風格時，才知道這完全是中國傳統建築屋頂樣式之一，如廡殿式屋頂（日人稱爲四注式屋根）、懸山式屋頂（日人稱爲寄棟式屋根）、歇山式屋頂（入母式屋根）、硬山式屋頂（切妻式屋根）等等，日人所謂唐樣、禪宗樣即是唐代建築風格，寢殿造係源於宋代的苑囿及臨水臺榭建築，武家造導源於堂子建築，日本有記錄計劃型古城，奈良平城京以及京都平安京的營建，完全是仿造唐代西京長安城的都市計畫，連所謂京城朱雀街（即皇城中央大道）亦原封不改的稱爲「朱雀通」……等等，日本模仿我國建築風格斑斑可考，故英國著名建築史學家富拉契氏（Banister Fletcher）稱日本建築爲中國系統建築之一支，以中國建築爲東方建築的主流，其繁衍的子系有韓國建築、日本建築、琉球建築以及越南建築。但是日本建築除了模仿中國建築風格外，也有加以融和其傳統神道精神而創造所謂上代建築式樣，如天地根元造、大社造、唯一神明造、大鳥造、住吉造的原始式樣，其建築特色是屋頂之正脊

上，以交叉脊飾代替正吻。至於戰國時代，各地諸侯（武家大名）為割據城池而興建的堡壘式城樓——天守閣，係以中國城樓加上多樣博風之混合式樣建築物，如天守閣上千鳥破風其實即歇山博風，唐破風其實為捲棚博風，桃山時代至江戶時代的權現造神社係將歇山式建築之側面博風當做正面樣式等等，以上的例子可知日本建築與日本文化一樣導源於中國。

日本各地社寺和我國大陸各地寺廟的風格無異，其中最為膾炙人口的就是多重木塔，日本社寺木塔風格劃一，即方形平面，勾欄平座，多層屋簷，四方攢尖屋頂，這種塔在飛鳥時代就有了，著名的法隆寺五重塔應為濫觴，這種木塔的特點是中央塔心柱為中心，以四周隅柱與橫樑組成結構系統支撐整個架構，其構架手法源於北魏洛陽永寧寺塔，日本各地社寺之多重木塔成為社寺最好標誌，其斗栱層層出踩，出簷深遠，這種斗栱之應用甚至超出我國的技術水準，成為日本建築一大特色，故稱中國的磚塔、韓國的石塔、日本的木塔為東洋建築三大塊寶。

我國建築屋頂大抵分為廡殿、歇山、懸山、硬山、捲棚、攢尖、十字脊等式屋頂，但到日本時，卻將各式屋頂略為修改，如八幡造神社係將懸山屋頂正面屋簷中央加長，各式屋頂正面屋簷中央加上捲棚頂稱為「唐破風」，做為入口的門廊，稱為「唐門」；如東大寺大佛殿及東照宮唐門，屋頂舉折改為覆缽狀；如桃山時代本願寺之飛雲閣，歇山屋頂之博風與捲棚博風交相靈活運用；如各地城上之天守閣。對稱之配置亦有例外，如奈良法隆寺五重塔與金堂並未在中軸線上，改為左塔右堂之配置，而同時代之法起寺卻為右塔左堂之配置。佛寺塔之層數非全奇數，如奈良時代藥師寺東塔為六層，鎌倉時代石山寺多寶塔為二層，塔剎長度特大，法隆寺五重塔剎為塔身五分之二，弘仁時代高野寺之根本大塔，塔剎佔塔身二分之一，石山寺多寶塔也是二分之一，與我國佛塔塔剎僅佔大約一層或更小比例不同，故日本建築除模仿我國建築之精神外，也有略加屬於日本風格的變化。

其次，在東洋三大中國風格建築中，我國因為改朝換代，新朝代的除舊佈新，每每對前朝建築徹底破壞，如唐高祖拆毀隋煬帝的乾陽殿，明太祖下令焚毀元大都宮室，以及盜賊流寇之破壞，例如項羽焚燒秦阿房宮，赤眉賊焚毀西漢長安宮室……等等，使我國只剩下明清時代的木構造建築，唐宋以前的木構

造建築寥寥無幾；而韓國經歷文祿、慶長兩役（即明代萬曆年間豐臣秀吉兩度
侵略朝鮮）以及五十年前的韓戰炮火的洗禮，木建築亦僅餘漢城諸宮苑，平壤、
開城、慶州李朝以前的中國式樣古建築所剩不多；東洋建築中惟有日本因外患
及戰亂較少，日本史上兩次外患如元軍因颱風無法登陸日本，美軍不空襲歷代
古都如奈良、京都與東京，故留下的古建築特別多，法隆寺號稱世界最早之木
建築，爲日本之國寶，而隋唐甚至南北朝建築風格可得到實物之印證，保留完
美的日本木構造建築，居功甚偉。

一、正確認識日本建築的淵源

　　一些臺灣人常常指著日據時代在臺灣所建的神社、寺院的殿堂爲日式建
築，明明是去掉正吻之宋式廈兩頭造的九脊殿堂（清代稱爲歇山式屋頂，日人
稱爲入母式屋根或破風造）﹝註 1﹞建築（圖 1-1），卻說是日本式建築，筆者也
曾在日本京都御所，聽到內地遊客稱讚其正朝紫宸殿前的庭園爲美麗幽靜的日
本式庭園（圖 1-2），殊不知道這是淵源於我國的禪宗思想的庭園﹝註 2﹞；此外
日本人也將九脊頂殿堂改造，將正面屋簷順著屋坡突出一間做爲遮蔽拜亭的屋
頂稱爲「縋破風」（圖 1-3），破風造屋簷中央部份用禪宗歡門的花頭飾頂，就
稱爲「唐破風」（圖 1-4），破風造的屋頂或下簷用山花飾頂就稱爲「千鳥破風」
（圖 1-4），此三種破風係日本人認爲獨創的屋頂式樣而引以爲傲，完全不提其
主體係源於我國的廈兩頭造九脊殿堂，故應積極研究日本建築風格之源流，以
免積非成是讓人誤解。

二、瞭解中日建築的主從關係

　　英國建築史學家佛拉契爵士（Sir Banister Fletcher）把日本建築與中國建築
合在一起當做建築樹的一分枝，當然這就是李約瑟博士所批評的歐洲自我中心
主義（Europocentrism）的見解，但是歐美學者將中日建築的風格混淆在一起以
及不明其主從的關係是極普遍存在的現象。

﹝註 1﹞　「破風」一詞來自歇山或懸山屋頂的博風板（即清式營造的博縫板），日人鍾愛九
　　　　脊頂，故凡廈兩頭造九脊頂的殿堂皆泛稱爲「破風造」。

﹝註 2﹞　日本禪宗庭園中的回游式庭園，以宋僧蘭溪道隆於 1253 年所建鐮倉建長寺蕉碧池
　　　　庭爲最早。

圖 1-1　功山寺佛殿

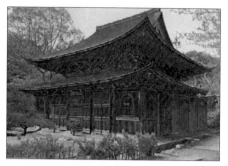

取日本所謂破風造亦即宋代的廈兩頭式或明清歇山頂殿堂取去正吻而已！

圖 1-2　日本京都御所之禪宗庭

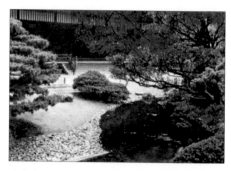

京都御所回游式庭園禪宗庭園，強調丹楓、綠樹、黃土、白徑、碧水眾色皆空的禪意。

圖 1-3　常樂寺本堂

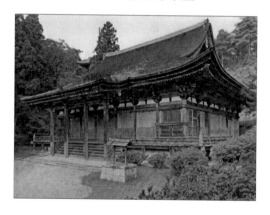

圖 1-4　姬路城天守閣

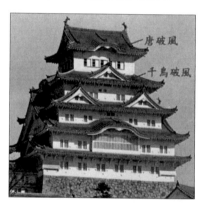

　　日本在飛鳥時代、寧樂時代以及平安時代（包含前期弘文時代以及後期藤原時代）由於大化革新大量學習隋唐文化成果，其中包括建築式樣，風格及技術以及都市計劃，其學習之廣度可以說是全盤模仿，舉例言之，在藤原時代（1168）興建的三佛寺投入堂（位於鳥取縣）（見圖 1-5）就是仿北魏時代的懸空寺（位於山西渾源）意匠而建造（見圖 1-6）、1163 年所建的法隆寺東院鐘樓（見圖 1-7）就是仿唐代闕樓而建（見圖 1-8），室町時代（1394）所建京都鹿苑寺金閣（見圖 1-9）設計構思就是出於宋畫中臨水樓閣（見圖 1-10）。

圖 1-5 鳥取縣三佛寺投入堂

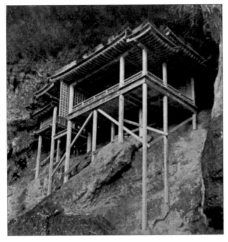

圖 1-6 山西渾源懸空寺

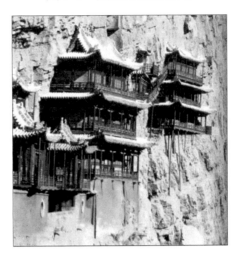

圖 1-7 法隆寺之東院鐘樓

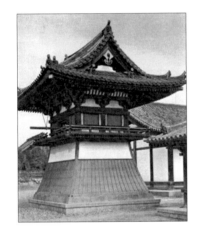

圖 1-8 唐永泰公主李仙蕙墓壁畫闕樓

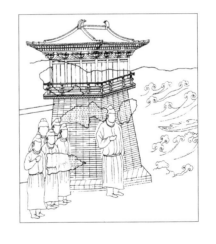

圖 1-9 京都鹿苑寺金閣

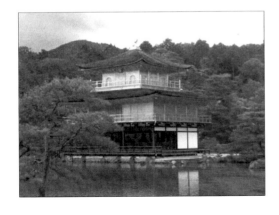

圖 1-10 李嵩夜潮圖

　　日本住宅史上四大式樣除寢殿造〔註3〕外，主殿造〔註4〕、武家造〔註5〕書院造〔註6〕等住宅式樣，都是在鎌倉時代（1192～1333）以及室町時代（1333～1573）發展而成。日本幕府時代的前期約400年，正值我國宋、元朝時代，日本人吸收大量宋代建築文化的精髓，尤其是江南禪宗建築文化，並在日本本土播種且開花結果，造成日本建築史上鼎盛的黃金時代，如佛教建築除和樣〔註7〕外，日本建築史中佛寺四大樣式中的唐樣（即禪宗樣）〔註8〕、天竺樣〔註9〕、折衷樣〔註10〕，亦皆在此時期創立，其式樣、建築細部、配置等皆深受唐宋建

〔註3〕 寢殿造詳參第六章第四節。

〔註4〕 主殿造是鎌倉初期的住宅樣式，將複雜的寢殿造平面簡潔化，去掉了池塘與臨水的釣殿、泉殿、渡殿等，僅留有中間寢殿與臺所（廚房）、廄房及渡廊，供武士生活方便之用，該寢殿爲主房，故稱爲「主殿造」，如洛中洛外屏風圖所繪細川管住宅爲其範例。

〔註5〕 武家造爲鎌倉時代武士住宅的式樣，將主殿造之主殿改爲寢殿與客殿、並有供遠到武士客房（遠侍），由通廊連絡，各室用活動紙門做爲隔屏，地板高架鋪木板，殿外有圍牆及門戶，武家造高架地板應由日本上古彌生時代高床房屋及我國西南少數民族吊腳樓住居的遺意。

〔註6〕 書院造係在室町時代的住宅新的式樣，由武家造演變而成，其特色不像寢殿造各種不同功能房間各自獨立，而將各房室集中建在一起，以明障子（紙屏門）做隔間，各房間置疊席床（即日名榻塌米），以屏風畫壁（襖障子）及層架（違棚）裝飾、讀書座（付書院）及會客室，並有縱深的玄關（川堂）。

〔註7〕 和樣係日本在鎌倉時代復古化的佛寺式樣，將唐樣及天竺樣耗用巨木且結構繁複改變爲簡樸之本土化作風，其手法如斗栱單杪單栱、平棋天花、屋頂單簷或有縋破風之特徵。

〔註8〕 唐樣並非唐代式樣，是由入宋日僧傳來的禪宗式樣，故又稱「禪宗樣」，以當時日人泛稱「中國爲唐」而得名，其特徵爲柱用梭柱、柱礎有柱櫍及覆盆，門有歡門，窗用花頭窗，以蜀柱抬樑，蜀柱與月樑（虹樑）以鷹嘴咬合（大瓶束），簷椽及飛子用全扇面配置。

〔註9〕 天竺樣並非印度式樣，依大岡實（《日本建築式樣》，頁273）稱天竺樣也是入宋日僧重源在杭州天竺寺求法所帶回的「大宋諸堂圖」之佛寺式樣，曾用之於重建東大寺的「大佛殿」，故又稱「大佛樣」，其特徵爲通柱，柱上出踩多層丁頭栱以承簷枋，月樑斷面圓形，翼角椽用平行配置，門窗用方形檻窗或矩形檻窗。

〔註10〕 折衷樣，以和樣爲主體，並吸取唐樣與天竺樣的精髓融合而成的新佛寺式樣，又稱爲「新和樣」，其特徵是結構簡樸，但是歡門（唐戶）、格子門（棧唐戶）、覆盆

築式樣的影響，寢殿造導源於唐代大明宮太液池或江池臨水宮殿群。

第二節　日本建築史之分期

日本建築史之分期，日本各學者意見不一，大都以日本歷史之斷代分期，以下是諸日本建築史學者的分期法。

一、以佛教傳到日本時間分期

三橋四郎《日本建築史》〔註11〕，以佛教傳到日本（538）爲分界線，劃分傳來以前及以後兩主期，再細分其支期，如下：

（一）佛教傳來以前之建築

1. 蕗下人時代（蕗下人爲蝦夷先民，使用石器）

2. 蝦夷時代

3. 神統時代

以上三支期即史前時代，日本沒有歷史記載，只有傳說與神話。

（二）佛教傳來以後之建築

1. 飛鳥時代（推古時代，爲模仿三韓時代）

2. 寧樂時代（模仿唐朝時代）

　（1）白鳳期（天智期）

　（2）天平期（聖武期）

　（3）弘仁期（嵯峨期）

3. 平安時代（藤原時代～日本化時代）

4. 鎌倉時代（北條時代）

5. 室町時代（足利時代）

6. 桃山時代（豐臣時代）

7. 江戶時代（德川時代）

（礎盤）等禪宗樣細部手法也混合採用。

〔註11〕見其所著《日本建築史》，收錄於《大建築學》第七十一節，大正十四年（1925）版。

8. 明治大正時代

二、以日本歷史時代之分期

如大岡實〔註12〕《日本建築樣式》之分期法僅將佛教傳入以前稱爲上代，其餘大同小異，其分期如下：

（一）上代

即原始時代，欽明天皇十三年（538）佛教傳來以前。

（二）佛教傳來以後之建築

1. 飛鳥時代：佛教傳來以後至孝德天皇大化元年（645）止，時值推古天皇時代，又稱「推古時代」。

2. 寧樂時代：自大化元年（645）至延曆十三年（794）止，以天平元年（729）爲界，前期爲白鳳期，後期爲天平期。

3. 平安時代：前期自延曆十三年遷都平安京開始至昌泰元年（898）止，又稱「延曆時代、弘仁時代、貞觀時代」，後期自昌泰元年起至壽永四年（1185）平氏滅亡爲止，此時正遇藤原氏興盛時期又稱「藤原時代」。

4. 鎌倉時代：自文治元年（1185）源賴朝開幕至建武三年（1336）建武中興爲止。

5. 室町時代：自建武三年至天正元年（1573）織田信長入洛，室町幕府滅亡爲止。

6. 桃山時代：自天正元年起至元和元年（1615）德川開幕爲止，因織田及豐臣相繼崛起，又稱「織田豐臣時代」，又因幕府居城所在又稱「安土桃山時代」，簡稱「桃山時代」。

7. 江戶時代：自元和元年德川開幕於江戶至明治維新（1868）止，以德川幕府爲主導，故又稱「德川時代」。

8. 明治大正時代：自明治維新至大正十五年（1926）。

三、以日本歷史世代之分期

日本彰國社出版《建築學大系 4-1・日本建築史》將日本建築分期如下：

〔註12〕見其所著《日本建築樣式》，昭和十七年（1942）版。

上代：原始時代，欽明天皇十三年（538）佛教傳來以前。

中世：鎌倉時代至室町時代。

近世：桃山時代至江戶時代

此種分法，簡明扼要，省略重疊時代之建築風格的細分，但無法顯示各時代日本建築的式樣與特微。

四、作者之斷代分期

所謂蹍下人、蝦夷人、神統時代，因其斷代困難，且在日本最早正史諸如《日本書紀》與《古事紀》均未出現，僅靠日本野史之記載，可將其融為史前時代或稱上代建築。因晚近考古文化的突飛猛進，日本史家已把史前時代分為繩文文化時代、彌生文化時代與古墳文化時代，所謂繩文文化係日本各地出土之土器，其器面有如結繩紋狀而定名，時間由西元前 1000 年至西元前 300 年；而彌生文化係於東京本京區彌生町貝塚所發現，較繩紋式土器更為精緻的土器而名，其時期約在西元前 300 年至西元後 300 年，本期中就有《魏志》之邪馬臺國出現；而古墳文化是西元四～七世紀，日本各地有高塚式古代墳墓出現，也就是《梁書》倭五王時代。日本學者所稱明治大正全盤西化時代，其建築實為歐美建築之複製品，應列入日本近代建築史（即東京時代）建築範疇。

依此，作者認為日本建築史分期宜如下：

（一）日本上古建築（593 A.C 以前）

　　　1. 繩文文化時代建築（約 1000 B.C～約 300 B.C）。

　　　2. 彌生文化時代建築（約 300 B.C～約 300 A.C）。

　　　3. 古墳文化時代建築（約 300 A.C～約 592 A.C）。

（二）飛鳥時代建築（593 A.C～644 A.C）。

（三）寧樂時代建築（645 A.C～793 A.C）。

（四）平安時代建築（794 A.C～1191 A.C），前期為弘仁時代（794 A.C～897 A.C），後期為藤原時代（898 A.C～1191 A.C）。

（五）鎌倉時代建築（1192 A.C～1333 A.C）。

（六）室町時代建築（1334 A.C～1573 A.C），含南北朝時代（1334 A.C～1392 A.C）。

（七）桃山時代建築（1574 A.C～1600 A.C）。

（八）江戶時代建築（1601 A.C～1867 A.C）。

（九）東京時代建築（1868 A.C～現在）此時代係因明治維新，改江戶為東京，將舊有受中國風格影響之建築風格放棄，全盤接受西洋風格，由首都東京發號司令擴及全國，故特稱此時期為東京時代建築。

本書將以此種分期法，分章敘述。

第二章　日本上古之建築

第一節　日本上古建築概說

　　根據基因分析，日本大和民族主要有蒙古人種的基因，也夾雜亞洲南島人種的基因，更新世時期日本地理上與亞洲大陸相連，約一萬六千年前的更新世晚期亞洲北方草原人種最早到達日本，通過冰期形成的陸地，追逐獵物絡繹東徙，成爲那裡最早的住民。距今約一萬年前的全新世，第四次冰期結束，氣候回暖，導致海平面上升，漸漸脫離了大陸，形成了日本列島，南方海島人（包括華南越族和馬來族）陸續乘船進入日本列島，它們在食物充足的島嶼上繁衍子孫，視爲日本列島人種之起源，兩者分別建立部落，形成各地林立的百餘小國，這就是《漢書·地理志》所記載樂浪郡東南海中，倭人有百餘國，向漢朝所轄朝鮮樂浪郡朝貢〔註1〕的歷史事實；公元七世紀，奈良大和方國崛起，合併各方國融合爲大和民族。日本人認爲日本民族爲單一的大和民族與唯一非大和民族的蝦夷族，即另一支蒙古游牧民族，皮膚較白，稱爲阿伊努族，又稱蝦夷族〔註2〕，目前人口只剩下二萬五千人，流居於北海道。舊石器時代（日人

〔註1〕《漢書·地理志下》載「樂浪海中有倭人，分爲百餘國，以歲時來獻見云。」

〔註2〕蝦夷居住今北海道地方，日本奈良時代至平安時代，自658～811年，大和朝廷派阿倍比羅夫遠征蝦夷開始共11次征討蝦夷皆未能全服，1192年源賴期始任征夷大將軍負責征討起經歷代幕府的征討，直到1798年始成爲幕府直轄地，到1868年明治朝始設箱館東裁判所，第一次設治並收歸國有，並將蝦夷地改爲北海道。

稱爲先土器文化時代），亦即更新世晚期分別出現了明石人與葛生人，其後全新世有所謂濱北人、聖嶽人、山下人與琉球的港川人等新人，曾出現住居遺跡，住居遺跡大都在海岸、溪谷與山上之天然洞穴內，這也是原始人住居之通例——穴居。

第二節　繩文文化時代之建築

　　日本的新石器時代第一階段爲繩文文化時代（公元前七千年至公元前三百年），考古發現這時的先民住在豎坑式或稱豎穴的住屋，下爲坑，上爲木頭搭蓋的草棚，結繩記事，用泥土製偶像，以精巧的石、角、骨磨製成刀和針進行生產。繩文文化時代，人口增多，天然洞穴不夠使用，人造之平地半洞穴「豎穴住居」（如圖 2-1 所示）應運而生，豎穴之位置選在高亢之臺地，以避水患，整理大約二十至三十平方公尺的基地，四周挖掘約五十公分深，形狀爲圓形或方形，外圍挖掘排水溝，四周環立木支柱四～八根，其上覆以茅草屋頂，大約可住四至七人，與我國西安半坡文化住居類似，豎穴的中央有爐灶，有時豎穴內地坪鋪以石頭，在伊豆半島與關東地方之多摩地區以及千葉地區皆有發現豎穴的遺跡。

　　豎穴之架構方式，日本學者三橋四郎認爲蝦夷族之熊小居之木構架茅牆茅頂構造方式（如圖 2-2 所示），可能是原始日人住居架構方式之一。

圖 2-1　豎穴住居

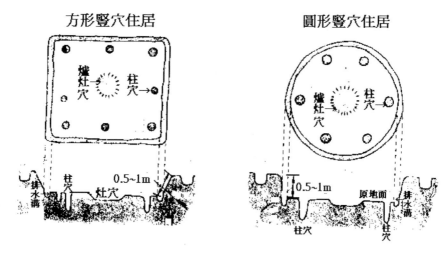

圖 2-2　日本古蝦夷族的住居

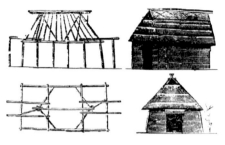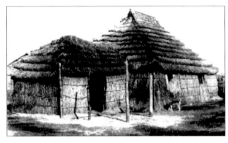

a.蝦夷族住居結構（左）、立面圖（中）及復原（右）

b.蝦夷族熊小居之柵倉及獨木梯（左）、立面圖（中）及復原（右）

「天地根元造」之構架，為雙木交叉出頭的樣式（如圖 2-3 所示），應是日本古代住居架構型式，因此種樣式影響中世神社建築，惟以豎穴之柱穴配置方式來研究屋頂的樣式，當爐灶生火時，火焰沖上，如果屋頂密閉，茅屋頂定然著火，因此吾人推測圓形豎穴之屋頂應如現今之蒙古包，上方留有透氣孔，這是東亞古民族之通例。

繩文時代之住居豎穴在早期、中期及晚期之構造各有不同，早期住居豎穴多半是不規則的方形，柱子與中央爐灶配置較不規則，如幸田貝塚第一豎穴住居遺跡（如圖 2-4a 所示），爐灶偏東，柱子亦成不規則的排列，繩文中期之住居豎穴平面變成了圓形及橢圓形，柱子配置規則，周圍有排水溝，例如千葉縣姥山貝塚 A-X1 號豎穴為中期之住居豎穴（如圖 2-4b 所示），為防雨水潮濕，穴底面皆鋪石片，例如東京都羽田第二號遺跡（如圖 2-4c 所示）。

其他（如圖 2-5 左所示）為茨城縣花輪臺第五號豎穴住居，平面接近方形，尺度為 4.9m×3.8m，柱穴共 16 處，中央有一個較低之方臺，其四隅有柱，與祭祀祖先有關。千葉縣姥山 B-1 號豎穴遺址（如圖 2-5 中左所示），平面 5.3m×5m 之方混圓形，在地面下深 1m，四隅中心有柱，四周壁下之水溝中心散佈著小柱穴，爐灶在中央。崎玉縣福岡村豎穴遺址（如圖 2-5 中右所示），約

圖 2-3　天地根元造住居構架

a. 天地根元造外觀（取自《大建築學》，頁 177）

b. 高足式天地根元造住宅
（描自《日本建築式樣》，頁 8）

c. 貼地式天地根元造住宅
（描自《日本建築式樣》，頁 8）

圖 2-4　各種豎穴住居遺址

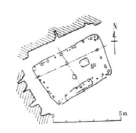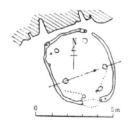

a. 辛田貝塚第 1 號豎穴住居遺址　b. 姥山貝塚 A-X1 號豎穴住居遺址　c. 羽田第 2 號敷石住居遺址

圖 2-5　花輪臺第五號豎穴住居遺址（左），姥山 B-1 號豎穴住居遺址（中左），福岡村豎穴住居遺址（中右），折本貝塚之豎穴住居遺址（右）

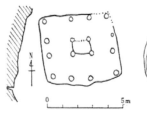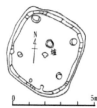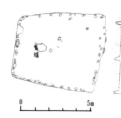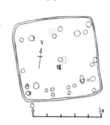

爲 6m×5m 之四邊形，地面下深 0.9m，四周壁下有小柱穴，平均 44cm 間隔，盡是牆柱，爐灶位中央偏西。神奈川縣折本貝塚之豎穴（如圖 2-5 右所示），平面爲 4.2m 圓隅方形，底面在地面下 0.5m，中心柱穴一處，四周有四處柱穴，其它有若干小柱穴，南面有方整四柱穴，應是豎穴之入口。

第三節　彌生文化時代之建築

彌生文化相當於我國自戰國至晉初（300 B.C～300 A.C），由漁獵採食社會變爲農耕社會，學會水稻種植，並生產銅器和鐵器，不再住在豎穴土屋，改住在高床式木屋，很可能是受我國江南一帶錢塘江下游河姆渡文化的高腳式木構房屋、種水稻、養豬等農耕文化的影響，開始有彌生式的陶器、銅鐸及銅鏡。彌生後期，日本本州中部、九州西部，小國林立，此即《漢書·地理志》所記載倭人有百餘國之狀況，尚未形成統一的國家，但此時有大部落首領邪馬臺女王受魏明帝封爲「親魏倭王」。

此時日本在北九州一帶出現有彌生式土器，形式較爲簡單，紋路呈幾何形，用途改爲貯藏用，同時伴有我國經朝鮮半島輸入的鐵器與銅器。彌生文化係典型農耕文化，由於農產品增加，故農用倉庫的出現是其特色。農業文化特性，有群居之小聚落，故出現五六戶的群居住居群，共同設立一井圈，做爲共同生活之需，四周設立防護用之濠溝，具有防護及排水之作用，其聚落之位置皆在農田附近的高地，農用倉庫皆用木樁打入土中，一半露出地面，其上架構茅屋，稱爲高床倉庫，爲日本木造高床房屋之濫觴，此種房屋可以避濕，例如在靜岡縣登呂遺跡中之高床倉庫跡，類似我國古代高足以避濕的高腳房屋（如圖 2-6、2-7 所示）。

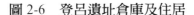

圖 2-6　登呂遺址倉庫及住居

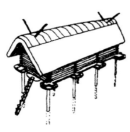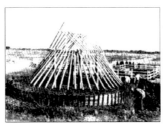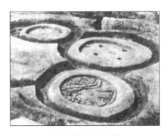

a.登呂遺址高床倉庫　　　　b.登呂遺址住居構架　　　　c.登呂遺址住居遺址

圖 2-7　靜岡縣登呂遺跡址倉庫（左）與住居（右）復原外觀照片

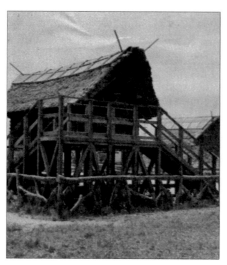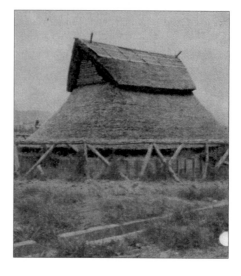

　　彌生文化中期（西元前 50 年～西元後 150 年），如福岡市比惠之環濠聚落住居遺址（如圖 2-8 所示），為六戶橢圓形或方形豎穴小聚落，四周有環繞水溝，稱為「環濠」，內有二個水井，遺址總面積約一千平方公尺，有四個周濠，最大者 30m×36m，濠內外有防禦性木柵穴，在住居址之北方有甕棺墓群。

　　此外，同期還有神奈川縣橫濱市大塚遺跡，建在標高約一百三十公尺遺址，全長 200 公尺，寬 130 公尺，濠溝上部四公尺，底部二公尺，深為 1.5～2 公尺，濠溝引入鶴見川水，並由早淵川排出，聚落內住居豎穴共九十棟，其中十棟有建築物立柱之遺跡，豎穴係在七十～一百年間分三次興建（如圖 2-9 所示），此種環濠聚落在紀元前五千年前西安半坡遺址已經出現，朝鮮半島慶尚南道蔚州郡熊村面之丘陵曾在 1987 年發現 93 棟豎穴建物遺跡的環濠聚落，係在西元前五世紀左右興建，長徑為 120 公尺，短徑為 70 公尺橢圓形，此種環濠聚落是一種防禦性之聚落型式，後環濠演變成後世的護城河或寨壕。而 1986 年發掘九州筑紫平原的吉野里遺址，總面積達二十五公頃，外濠內有兩個內濠、有高床倉庫、製船坊、瞭望塔（櫓遺跡），防禦性聚落性質甚明。

　　此時出土之器物，有傳為香川縣讚歧出土之銅鐸，鐸面有高倉之圖形，正面兩間（圖形只繪其半），進深三間，樓梯斜置於正面，屋頂為硬山式。結構也是立柱埋植土內，樓板高架（即高床屋）（如圖 2-10 左所示）。其次奈良縣唐古遺跡出土之土器為彌生後期之器物，器面有描繪當時建物之立面及側面，類似

圖 2-8　福岡縣比惠環濠聚落　　　圖 2-9　神奈川縣大塚遺跡之環濠聚落

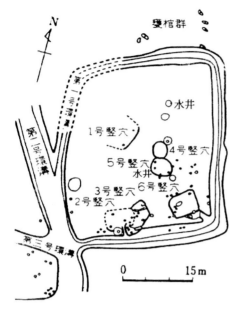

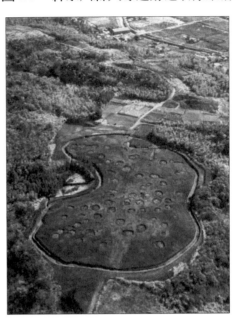

圖 2-10　讚歧銅鐸之高床倉庫描線圖（左），唐古遺跡土器面
　　　　　高床倉庫描圖正面（中），側面（右）

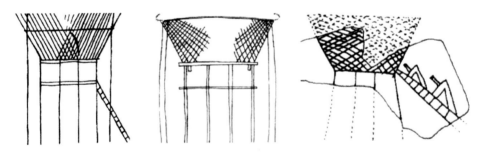

硬山之屋頂，由兩個大立柱支撐，正面三間之高床倉庫，從側面可看出有木梯
上下。唐古遺跡之土器面上亦有類似倉庫之描述（如圖 2-10 中、右所示）。

　　在彌生後期（A.C 150～300），登呂遺跡水田北側有東西二區之住居遺址
群，靠近東區有圓形家屋十一戶，半豎穴式，屋頂錐形覆蓋至地面當做牆壁，
出入口向南偏東，以便向陽及防止盛行西風直吹，另有高床倉庫二處，可知當
時聚落農產物之豐盛以及秋收後冬藏以過寒冬（如圖 2-6、2-7 所示）。

　　由以上諸遺跡來研究，彌生時代的住居不是半穴居就是高床屋，前者與西
安半坡豎穴相同，後者為日本潮濕氣候所發展出來避潮住居方式，也導源於古

代之「橧巢」，即樹上架屋之巢居的住居方式。

第四節　古墳時代之建築

　　古墳時代由農耕時代到佛教由百濟傳入日本（約 300～538），相當於我國晉初至南北朝之蕭樑時，該時期爲崇拜祖先，興建很多的古墳，用泥塑成人像、動物、房屋模型，燒成陶器，稱爲「埴輪」，作爲陪葬的明器，其特色係日本各地有高塚式的墳墓出現，其墳墓內部初期木棺土外廓，中期以後多用石棺並築石室（如圖 2-11 上），石室爲豎穴式，後期以後墓室改爲橫穴式，古墳之外形，有圓墳、方墳、上圓下方墳、前方後圓墳等形式（如圖 2-11 下），其中前方後圓墳爲日本獨有形式；墳墓之外部，鋪砌青石，環繞著埴輪（埴輪爲明器），埴輪多爲人物、用器、家屋或禽獸之象徵形，墳之家屋埴輪可以推斷當時建築式樣，墳內部爲石砌之豎穴及橫穴，有羨道通外，穴內有棺槨及副葬品（如圖 2-12 所示）。在古墳中期以後，前方後圓墳多環繞著塚溝，塋域且頗爲龐大，如仁德天皇陵（313～399），邊長達 468 公尺，相埒於秦始皇陵，應神天皇（270～312）陵邊長達 430 公尺，履中天皇（400～405）陵全長 360 公尺。這種古墳之土石搬運，築造與塚壕之挖掘耗工無數，非平民階級所能擁有，故古墳爲古代日本皇室與地方豪族威權之象徵，《魏書·倭人傳》稱：「倭女王卑彌呼以死，大作塚，徑百餘步，殉葬者奴婢百餘人。」此爲龐大之古墳無疑。墳之埴輪有家屋形狀者，例如三重縣石山古墳（約在四世紀後半），爲前方後圓墳丘，墳上有三層埴輪，其中有埴輪破片復原成一雙層廡殿頂家屋，很顯然受我國南北朝建築式樣所影響（如圖 2-13a 所示）。

　　在群馬縣茶臼山古墳有五世紀所築造的前方後圓墳，後圓頂部有八個家屋形埴輪，屋頂上有六個豎魚木飾，屋頂係捲棚形，有門有窗，副屋無豎魚木，有門無窗（如圖 2-13b 所示）。

　　至於宮崎縣西都原出土一個埴輪，其外形較爲複雜，東西南北各有一小室，中央爲大室，平面形成亞字形，屋頂捲棚西山翹起，令人想起我國周代及西漢末年明堂的形式，宮崎縣位於九州，自古以來是日本接受我國大陸文明之跳板，這種五室明堂平面之房室模型出現於日本誠非偶然（如圖 2-14 左所示）。

圖 2-11　豎穴式石室（上左），橫穴式石室（上右），各種古墳之型式（下）

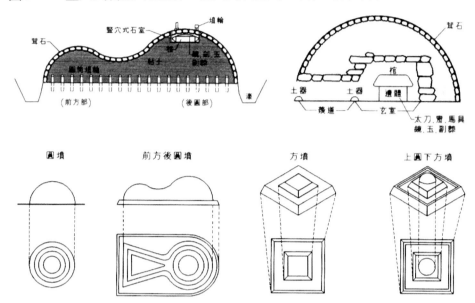

圖 2-12　福岡縣嘉穗邵桂川町王塚古墳（前方後圓墳）內部（左），
　　　　　福岡縣浮邵郡吉井町日之岡古墳（前方後圓墳）內部（右）

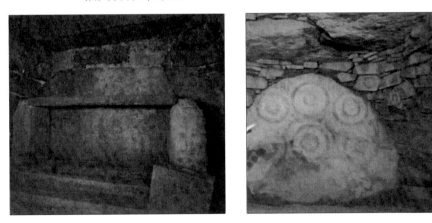

圖 2-13　廡殿（左）與捲棚（右）屋頂埴輪

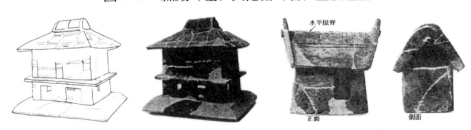

a. 三重縣石山古墳家居埴輪　　　　　　　b. 茶臼山古墳家形屋埴輪

圖 2-14　五室房屋（左）與倉廩埴輪（右）

　　在本州中部西海濱之茨城縣高萩有古墳時代後期的埴輪，屋頂坡度極陡，壁體有數層條紋，屋頂下大上尖，開有高窗，式樣迥異家屋，顯然係祭祀用之倉廩明器房屋（如圖 2-14 右所示）。上述家屋形埴輪應特別注意者為捲棚屋頂之舟形裝飾（如圖 2-13b、圖 2-14 所示），此為同期中原所無，或因日本小島林立，舟楫往來特別頻繁，故屋頂本身做舟形飾或屋頂本身做成舟形，有如巴蜀文化之船棺，以棺木做成日常的舟形，象徵事死如事生。

　　古墳之建築方式，茲舉數例來說明，仁德天皇陵：仁德天皇名大鷦鷯尊，為傳說中第十六代天皇（在位期間為西元 313～399 年）。其陵在大阪府界市大仙町，為日本最大皇陵，全長 487 公尺，為前方後圓墳型式，前面梯形寬達 305 公尺，後面圓形直徑達 245 公尺，墳丘面積十三公頃，高度 34.6 公尺，墳外有二重濠溝，塋域總面積達 150 公頃，在世界上墳墓排名為第二[註3]（秦始皇陵，外城南北長 2,100m，東西寬 974m，塋域總面積達 204.5 公頃，超過仁德天皇陵 1／3，為世界塋域面積最大的陵墓）[註4]；墳丘面積稍大於秦始皇陵（345m×350m 即 12.1 公頃）及二倍於埃及古夫王大金字塔（231m×231m 即 5.4 公頃），為世界墳丘面積最大的帝陵（如表一所示）；高度約為秦始皇陵（現高 76m）一半，約為古夫王大金字塔（現高 145.8m）之 1／4。皇陵堆砌以土，其外表覆以茸、石塊並覆以植被（如圖 2-15 所示），茲將此世界三大帝王陵比較如表一。

〔註 3〕參見《新研究日本史》，頁 43。

〔註 4〕參見《千年古都西安》，頁 169。

表一　世界三大帝王陵墓尺度比較表

國別	陵墓名稱	位置	墳丘長度 （M）	墳丘寬度 （M）	墳丘高度 （M）	墳丘面積 （公頃）	塋域面積 （公頃）	何樣尺度 最大
中國	秦始皇陵	臨潼	345	350	76	12.1	204.5	塋域面積
埃及	古夫王金字塔	吉薩	231	231	145.8	5.4	估計約30	墳丘高度
日本	仁德天皇陵	大阪	487	245～305	34.6	13	150	墳丘面積

圖 2-15　仁德天皇陵　　　　　　圖 2-16　應神天皇陵

應神天皇陵：位於大阪府羽曳野市，依日本皇統，應神天皇名譽田別尊，為神功皇后之子，係傳說中的第十五代天皇，在位期間為 270 A.D～313 A.D，亦為前方後圓墳，土墳全長 430 公尺，塋域前方邊寬 330 公尺，後圓直徑 267 公尺，墳丘面積十二公頃，墳高三十六公尺，墳上有二層壕溝，其附近陪葬塚，屬前方後圓墳十九處，方墳十一處，圓墳二十五座，共計五十五座，亦為土塚（如圖 2-16 所示）。

椿井大塚山古墳：在京都府相樂郡山城町之椿井，全長 185 公尺，亦為前圓後方墳，其內為豎穴式石室，曾發現魏明帝景初二年（238 A.D）賜給卑彌呼女王的三角緣神獸鏡三十八面，可供為此墓斷代之依據。

黃金塚古墳：在大阪府和泉市，為前方後圓墳，其內曾有發現景初三年（239）銘之半圓方形帶神獸鏡，時值邪馬臺國卑彌呼女王向魏朝貢之際，可供此墓年代上限之依據。

古墳時代之住居方式仍為豎穴式住居，其上覆以茅草，如長野縣平出遺址，在 1947 年發掘，共有四十四處住居遺址，其中 43 號住居遺址為豎穴住居，長 5.3 公尺，寬 4.8 公尺，豎穴深 0.25 公尺，穴周有水溝，穴外四邊的中央有主柱

穴，穴內中央有爐灶遺跡，東北隅有儲藏穴，靠近穴面側有長 3.8 公尺，寬 0.11
公尺，原 3～5 公分的灰燼層，是火燒之遺灰，為木構造燒毀證據，為平出前期
住居（圖 2-17a 所示）。而平出四十六號遺址（圖 2-17b 所示），豎穴尺寸為 5m
×4.9m 方形，四隅混圓，穴深 0.4m，四週有溝，西南隅有貯藏穴，四周壁有
十大柱穴，亦屬前期住居。至於中期之住居較大，如三號住居址尺寸（圖 2-18
左所示）6.35m×6.05m，穴深 0.4m，主柱穴直徑 0.3m，東壁中央有黏土造的
爐灶，穴外周壁有五十四個小柱穴，1951 年住居在此的藤島亥治博士曾予以復
原（如圖 2-18 右所示）。另外，堀山捨己博士復原長野縣與助尾根第 7 號住居
址，以數根木柱對向撐起如天幕狀，通氣棚頂交叉突出，也是後代神社屋頂叉
柱的起源（如圖 2-19 所示）。

圖 2-17 平出豎穴住居遺址

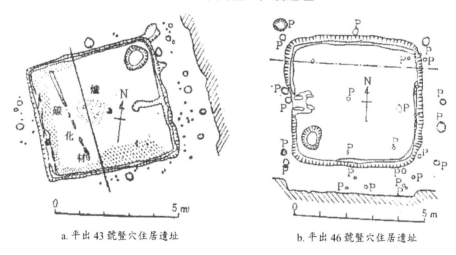

a. 平出 43 號豎穴住居遺址　　　　　　　　b. 平出 46 號豎穴住居遺址

圖 2-18 平出 3 號豎穴住居遺址與外觀之復原

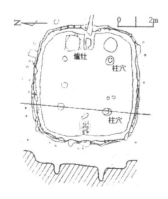

圖 2-19　與助尾根第 7 號住居遺址平面圖（左），
外觀復原圖（中），結構復原圖（右）

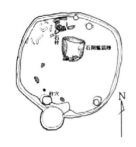

　　日本建築學者認為在豎穴茅蓋屋頂上的應博風之棟脊，氣體由兩側博風洞排出，登呂遺址之復原亦持此種觀點，此乃日本學者企圖以此來證明有博風歇山式屋頂，是源於本土建築而非大陸移入者，吾人持否定意見，蓋豎穴爐灶之煙必定向上排放，如西安半坡遺址之豎穴住居，彌生與古墳文化人民不可能拐彎抹腳，另做博風之棟脊，至於在三重縣石山古墳發現四世紀後半的家屋型埴輪（如圖 2-13 左所示），其四柱式屋頂上有歇山式棟脊，年代約為四世紀後半之六朝時代，顯然受我國大陸建築之影響，此點日本學者亦予承認 [註5]。

第五節　日本原始建築式樣

　　在日本稱欽明天皇十三年（西元 552 年）佛教傳入日本以前的歷史為神代或稱上代，日本由原始歷經千年的神道時代，其居住建築是日本當地原住民特有砦若茅屋式樣，為了防止野獸以及濕潮而抬高柱腳之高床屋式樣，又因斜屋頂之交叉木突出屋脊之架構形成大社造、大鳥造、住吉造、唯一神明造四種構造，而神社四周植樹稱為神籬，而神社出入口做成牌樓門則稱為「鳥居」，茲分別列敘如下：

　　日本原住民（所謂蝦夷族，亦即所稱倭奴）其住居係以原木架設，屋坡頗斜，屋頂及牆壁葺以茅草，留門出入，稱為「砦若茅屋」，地板高架以木梯上下出入，供祭祀用稱為「熊小屋」（如圖 2-2 所示）。

　　現東南亞山區尚有這種建築。又因日本四周臨海，四季多雨雪，故特別強調大斜坡屋頂，屋頂人字架人字木交叉斜出，即成為天地根元宮造，屋頂及牆

〔註 5〕參見彰國社版《建築學大系 4-1・日本建築史・古代建築》，頁 24。

壁仍是覆蓋茅草，為固定交叉人字木，其頂端加一水平橫木，這種構造源於我國古代橧巢之制（《禮記・禮運篇》載），又載於《日本書紀・神武天皇紀》：「巢棲穴住，習俗惟常」，天地根元宮造地板置於地面上，其下有豎穴，有土蹬階供垂直上下之用（如圖 2-3 所示）。

　　大社造為最初的神社式樣，高腳地板式，前有木梯階供上下，平面方形，分四室，即玄關、客間、居間與內室，四周有走廊，屋頂人字屋架，其上有交叉木與橫木，其構架之中柱最高大，稱為大黑柱，例如島根縣簸川郡之出雲大社（如圖 2-20 所示）。

　　住吉造，係將大鳥造之平面，前室後廳側面各加一柱，故較大鳥造寬廣，例如大阪府東成郡住吉村之住吉大社本殿，草創於神功皇后時代（360～400）（如圖 2-21 所示）。

圖 2-20　大社造立面圖（左），平面圖（右）

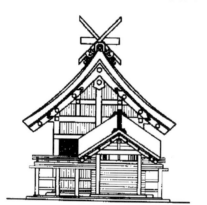

圖 2-21　住吉造立面圖（左），平面圖（右）

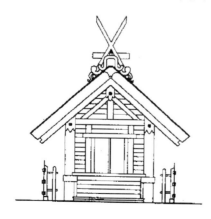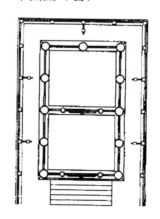

　　大鳥造，由大社造改良而成，外型同大社造，前室後廳、前室居家、後廳供祭神之用，中央有內牆相隔，四周有迴廊，例如在大阪府泉北郡之大鳥神社（如圖 2-22 所示）。

　　唯一神明造，神社演進最後之式樣，屋脊線改為直線，不同於大鳥造及住吉造，平面為長方形，面寬約為進深二倍，室內僅有一廣間而無隔牆，四周亦有迴廊，大黑柱僅在邊間側牆才有，神明造式樣為以後宮殿採用之藍本，各柱皆下大上小，例如伊勢神宮之內宮（如圖 2-23 所示）。

圖 2-22　大鳥造立面圖（左），平面圖（右）

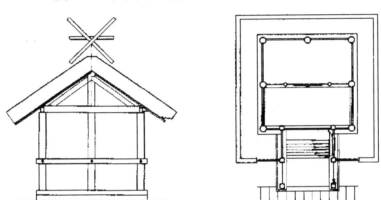

圖 2-23　唯一神明造正立面圖（上左），側立面圖（上右），平面圖（下）

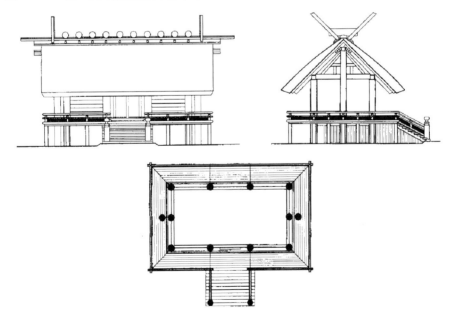

　　日本在大和朝廷以前最早之神宮在伊勢市內，分為祭祀天照大神的皇大神宮（即內宮）以及祭祀豐受大神的豐受大神宮（又稱外宮），內宮在五十鈴川畔的宇治，外宮在宮川旁的山田。現有神宮之配置有古代祭殿之縮影，但受新羅影響頗深，內外宮採中軸對稱建築，為四進式配置，方向朝南，由南而北，依次板垣南御門，外玉垣南御門，其內有中重牌坊，左右兩側為石壺及四丈殿，再進為內玉垣南御門、蕃垣御門、瑞垣南御門而達正殿，正殿唯一神明造，殿後有東寶殿，再往北為瑞垣、內玉垣、外玉垣、板垣北御門及北蕃屏，完全是我國南朝宮殿之縮影，但神殿採用高床建築，屋頂用叉柱，前者為大陸高腳井幹樓風格，後者為日本古來之特色（如圖 2-24、2-25 所示，為復原之外宮與內宮平面圖）。

圖 2-24
伊勢神宮內宮現況配置圖　　　　**圖 2-25**
　　　　　　　　　　　　　　　　　　　伊勢神宮外宮現況配置圖

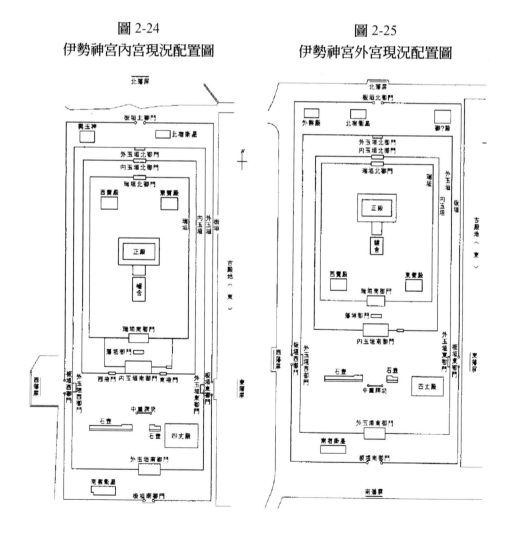

　　玉垣、板垣均爲木圍牆，而神宮的牌坊則爲二柱二枋之鳥居型式，此種型式遍考日本古代建築之埴輪、明器皆不曾發現，吾人認爲是中國古代牌坊之影響而形成，蓋鳥居仿若漢字「門」字的橫貫而成，在西周初，武王表商容之閭，即是建造此種牌坊，日本古代改良成神社入口大門（如圖 2-26、2-27 所示，爲伊勢神宮之鳥瞰外觀及正殿照片）。

圖 2-26　伊勢神宮鳥瞰　　　　　　圖 2-27　伊勢神宮正殿復原現貌

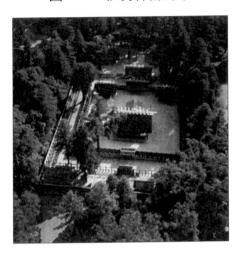 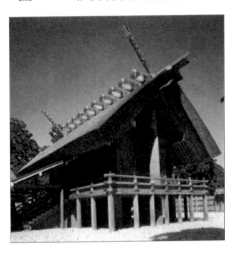

第三章　飛鳥時代之建築

第一節　飛鳥時代建築概說

佛教在西元 552 年（欽明天皇十三年）由百濟傳入日本，同時傳入印度佛教文明，次年，更由百濟傳入儒家思想以及儒家經典，並從大陸經百濟輸入了農藝、工藝、醫藥技術，這兩種文明在日本產生激盪與覺悟，遂使日本文明在極短時間內有突破性的進展。

推古天皇時代，天皇、聖德太子與大臣蘇我氏皆崇信佛教，推古二年（594），朝廷下詔宏法，並篤敬三寶，鑽研佛律，因此佛教日益昌盛，興建佛寺，促進了日本工藝美術空前發達，佛教藝術、繪畫、雕刻、建築均有長足之進展，此時代以飛鳥文化為中心，飛鳥位在奈良盆地南部高市郡飛鳥村，為推古天皇以後百年皇都，時間為欽明天皇十三年（552）至孝德天皇元年（645）止，此時期稱為「飛鳥時代」。

飛鳥文化具有佛教文化以及南北朝中原文化之特色，其指導者由朝鮮半島三韓東渡的歸化人，當時朝廷權貴競相建寺，如聖德太子興建四天王寺、法隆寺、中宮寺、大安寺，蘇我馬子興建飛鳥寺（法興寺），秦河勝興建廣隆寺，到推古三十二年（624），共建寺院四十六所，僧尼共 1,345 人之多，與我國南北朝佛寺建築相輝映。有關歸化人對飛鳥時代建築之貢獻方面，因百濟之佛寺

工藝匠師、羅盤師、造瓦師相繼而來，改變了日本固有高床圓柱草葺之上代建築方式，而以受中國建築影響的百濟建築施工方式——置礎石、立木柱、築土壁，上覆瓦的營建方式代之。

飛鳥時代佛寺建築配置，大都採取百濟佛寺典型配置，亦即在向南中軸線上，依次為山門——塔——經堂——講堂之直線配置方式，如百濟扶餘定林寺，此種配置導源於北魏永寧寺，其中軸線為佛殿及四十丈木塔，飛鳥時代最早佛寺如四天王寺即如此配置，或將塔與金塔配置於中軸線之左右側，如法隆寺及法輪寺皆是，萬變不離宗，皆對稱於中軸線，此其一；其次佛寺之主要組成部份，為山門（當時稱中門）、塔、佛殿（即金堂）；日本建築史家伊東忠太氏認為法隆寺與四天王寺在飛鳥時代已有伽藍七堂之制，吾人不以為然，因為法隆寺之鐘樓與鼓樓和講堂為後期奈良時代及平安時代所增建的，而四天王寺鐘鼓樓皆後代增建，蓋伽藍七堂之制實源於禪宗七堂之制，而後者除了山門、佛殿、法堂外，左廚庫右僧堂、左鐘樓右輪藏之制在唐朝末年才發韌，到宋朝才成定規，此其二；日本佛寺以木塔為佛寺主體特色，如飛鳥時代木塔採取高層樓閣臺榭建築，與三韓石塔和大陸磚塔不同，蓋此導源於北魏胡太后於熙平元年（516）永寧寺 40 丈九層木塔之啟示，傳到新羅真興王二十七年（566）興建皇龍寺 22 丈九層木塔，朝鮮歸化人則將興建木塔工藝技術傳到日本，因此法隆寺興建五重塔（高三十二公尺），法起寺與法輪寺建造三重塔皆是此型式，此種塔特色為平面方形，由下而上層累縮，飛簷特大，塔心柱置於礎石上（日人稱為人字形割束），勾欄立於人字形鋪作上，塔各簷角垂以金鐸，剎上有承露金盤，此皆永寧寺塔之流風餘韻，此其三；又法隆寺金堂內藏有推古天皇御用櫥子（即有名的玉蟲廚子），外形為雙層單簷歇山頂的樓閣模型，外表為密陀漆繪，須彌座層臺基上有覆蓮，臺基有四足，自足至鴟吻共高 7 尺 7 寸（233 公分），屋頂覆以銅瓦，平座以雀替承挑，屋頂以層層出踩之雲形肘木支撐，造形輕巧，為不可多得木造樓閣建築模型，與我國山西大同下華嚴寺薄伽壁藏天宮樓閣比美，此其四。因佛寺大興，舉國若狂，故耗用鉅大，故延喜十四年（914），三善清行評稱：「欽明天皇之代，佛法初傳本朝，惟古天皇以後，此教盛行，上至群公卿士，下至諸國黎民，無建寺塔者，不列人數，故傾盡資產，興造浮圖，競捨田園，以為佛地，多買良人，以及寺奴。」可見

朝野崇佛耗資之盛。

第二節　飛鳥時代佛寺與塔建築

飛鳥時代的第一座佛寺迄今仍是日本佛教建築史上的疑點，《日本書紀》稱敏達天皇六年（577）興建大別王寺，敏達三十二年（603）建石川精舍，用明二年（588）建阪田寺，崇竣元年（589）興建法興寺，次年興建四天王寺、櫻井寺、推古十四年（606）興建吉野寺、法隆寺（斑鳩寺）、廣隆寺，舒明十一年（639）興建百濟寺等，這些都是佛教傳入初期之佛寺，但除了以下所介紹之佛寺外，其餘皆少遺跡可以佐證，故通常以飛鳥寺、四天王寺、法隆寺、法輪寺等諸寺為代表，茲說明之。

一、飛鳥寺

（一）飛鳥寺興建之緣起

飛鳥寺又名法興寺，在奈良縣高市郡飛鳥村，建於崇竣天皇元年（588），至推古天皇三年（595）始興建完成，歷時 7 年，其興建過程記載於《日本書紀》：「崇竣元年春三月，蘇我馬子始作法興寺，崇竣五年（592）冬十月，起法興寺佛堂與步廊，推古天皇元年（593）春正月，以佛舍利置于法興寺剎柱中，丁巳建剎柱，推古四年（596）冬十一月，法興寺竟。」記載興工過程相當明確（如圖 3-1 所示）。

（二）飛鳥寺之規制

飛鳥寺其原有平面為面寬較大之長方形，中軸線建築自南而北依次為南門、中門、塔、中金堂、講堂等五座，塔旁有東西金堂，三堂圍繞佛塔，為寺塔合一制轉變為堂塔並立之佛寺平面模式的過渡階段〔註1〕，四周繞以迴廊，講堂位於迴廊外，佛寺佈局為廊院式寺院，此寺係由百濟王派來的寺工、瓦工、露盤工建造，故外型為百濟樣式，其中金堂內的鞍作鳥塑造一丈六尺之釋迦佛銅像於推古 17 年（609）完成。此寺於後鳥羽天皇建久七年（1196）火災，堂

〔註1〕堂塔並立的佛寺平面模式產生於西晉末年，參傅熹年主編《中國古代建築史・第二卷》，頁 167。

塔全部燒毀，在 1956 年進行遺址發掘考查，得知金堂臺基雙層，臺基下有小型礎石層。由秦致眞所繪法興寺圖，不見東金堂，只有西金堂址之闕樓，當爲藤原時代之飛鳥寺現況圖（如圖 3-1 右所示）。

飛鳥寺最主要特徵爲對稱中軸線建築，初期寺院以迴廊圍繞，後建寺院配置於迴廊之外，由圖 3-1 左得知，其平面演進應是中軸線的中門、塔、中金堂第一階段建築，東西金堂應爲第二階段建築，第三階段則增建南門及講堂。迴廊將主體建物圍繞在內，使寺不受世俗吵雜，以達到肅靜修行空間。塔在中軸線之主體建築前方，在我國佛寺中罕見，這是百濟佛寺之特色。

圖 3-1　飛鳥寺復原平面圖（左），法興寺無遮大會圖，
　　　　延久元年（1069）秦致眞繪（右）

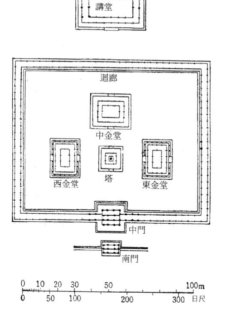

二、四天王寺

（一）四天王寺興建之緣起

位在今大阪市天王寺區，係於用明天皇二年（587），爲佛教傳入之事，擁佛派的蘇我馬子與反佛派的物部守屋相互攻擊，聖德太子祈求四天王保佑，在亂事平定後，遂以物部氏充公的資產興建攝津國四天王寺，並安置四天王像。

（二）四天王寺之規制

四天王寺的配置如同飛鳥寺，中軸線由南而北，依次為南大門、中門、塔、金堂、講堂，中門與講堂迴廊南北兩建築物，後來於迴廊外加建東西鼓樓西經藏，成為典型伽藍七堂式樣。其復原圖（如圖3-2左所示），中門五開間，金堂亦五開間，講堂八開間，金堂面寬13.94公尺，進深10.91公尺，講堂面寬29.08公尺，進深14.54公尺，而塔為六公尺方塔。四天王寺在歷史上曾發生天德四年（960）火災，永正七年（1510）震災，天正四年（1576）又遭織田信長縱火以及元和元年（1615）遭德川家康兵燹後，更遭享和元年（1801）雷殛大火，焚毀四十二間堂宇，直到文化九年（1812）重修完成，在昭和九年（1934）9日又遭颱風吹毀五重塔、中門及金堂屋頂，更受到二戰末期的空襲，四天王寺已遭到徹底破壞，戰後陸續重修各殿宇，直到昭和五十四年（1979）才重建完成（如圖3-2所示）。

據傅熹年教授研究稱：「四天王寺的梭柱、櫨斗、散斗下均有皿板，補間鋪作用叉手，叉手直而不彎，講堂歇山屋頂均依上下兩段，狀如懸山屋頂加披檐，這些做法所表現的都是中國漢、南北朝以來的古老做法。」〔註2〕

圖3-2　四天王寺配置復原圖（左），重建後之四天王寺（右）

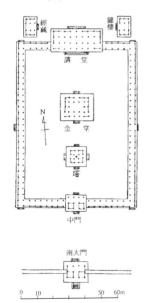
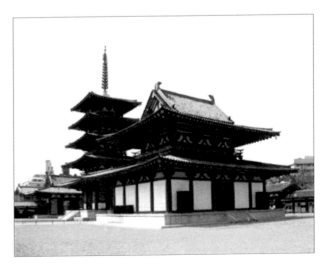

〔註2〕引自傅熹年主編《中國古代建築史‧第二卷》，頁685。

三、法隆寺

　　法隆寺位在奈良縣生駒郡斑鳩町，爲奈良第一大叢林，日本飛鳥時代最具代表性的佛寺。此寺配置方式迥異於飛鳥寺與四天王寺，即塔與金堂不在中軸線上而係對稱於中軸線，飛鳥時代草創時只有中門、金堂、塔及東西步廊，奈良時代後期，再增設後步廊鐘樓、經樓，平安時期興建講堂，南大門在鎌倉時代興建，客殿遲至桃山時代，西大門於江戶時代始建成，法隆寺興建千餘年來，其伽藍院落不斷擴大。

（一）法隆寺伽藍創建緣起

　　依據法隆寺金堂藥師如來光背銘文：「用明天皇元年（586），天皇不豫，皇后及廐戶皇子（即聖德太子）許願天皇痊癒後建寺以安奉藥師如來像。」用明天皇駕崩後，其皇后繼立爲推古天皇，因此由推古天皇與聖德太子繼續推動興建法隆寺。推古九年（601），聖德太子創建宮室於斑鳩，亦即法隆寺前身，至推古十五年（607），法隆寺落成，養老二年（718），橘夫人增建西圓堂，依據天平十九年（747），法隆寺資財勘錄帳記載，當時寺院佔地方一百丈（約9公頃），寺院開門五處，建築物有塔、金堂、食堂、經樓、鐘樓、廂廊一迴、僧房四處、溫室、他廚、灶屋、政屋、碓屋、稻屋、木屋、客房、倉庫七處等，已有完整規模，但《日本書紀》卷27記載：「天智天皇九年（670），夏四月癸卯朔壬申，夜半之後，法隆寺一屋無餘，大雨雷震。」可見法隆寺院內伽藍全部都是西元（670）以後建築物。其後佛寺伽藍日見荒廢，天平十一年（739）寺僧行信僧都請求官修法隆寺，增建東院伽藍，並創建著名的八角形夢殿。貞觀元年（859），寺僧道詮重修東院。延長三年（925），雷火焚毀講堂、北寺、西寺，正曆二年（991），以京都普明寺講堂式樣修建講堂於北寺舊址，永祚元年（989），講堂北之上堂被大風吹倒。治安三年（1023）十月，藤原道長重修東院。永承元年（1046）五月，西圓堂傾倒。承曆二年（1078），南大門火災後重建完成。永長元年（1096）修理金堂。天養元年（1144）十一月迴廊傾倒。保元二年（1157）修理五重塔並新鑄覆缽。元久元年（1204）再修金堂。寬喜元年（1229）再重修金堂與南大門，同年四月再建西室。建長元年（1249）西圓堂復舊工程完竣，同年六月十八日，落雷，第三層塔心柱燃燒毀損。弘安六年（1283），金堂與塔修理並塗以丹漆。應長元年（1311）再建上堂。康安元年

（1361）六月二十二日地震，塔刹水災折斷。應安二年（1369）修理諸堂，永享六年（1434）南大門燒毀，十一年（1439）再建南大門。慶長九年（1604）豐臣秀吉與片桐且元修理伽藍。元祿七年（1694）及寶曆四年（1754）重修寺院，明治二十六年（1893）修繕金堂與塔。大正十三年（1924）鋪設水道，增設防火設備，現除了法隆寺本院外，其支院有中院、西園院、地藏院、寶光院、彌勒院、普門院、實相院、福園院、善住院、宗源寺、福生院、北室院等諸院。昭和九年（1934）開始了「昭和大修理」，對金堂、五重塔等諸堂宇進行了修理，「昭和大修理」長達半個世紀，但在昭和二十四年（1949）修理解體工作中，金堂發生火災，金堂初層內部柱子和壁畫被燒毀，昭和六十年（1985）舉行了完成紀念法事，以上為法隆寺一千多年來創制沿革史（如圖 3-3 所示）。

（二）法隆寺伽藍之規模與配置源流

　　法隆寺佔地 18.7 公頃，歷經一千多年，經創建、增建、重修、擴充，是飛鳥時代至江戶時代日本建築史之縮影。法隆寺總配置中可分為西院伽藍及東院

圖 3-3　法隆寺現存伽藍配置圖

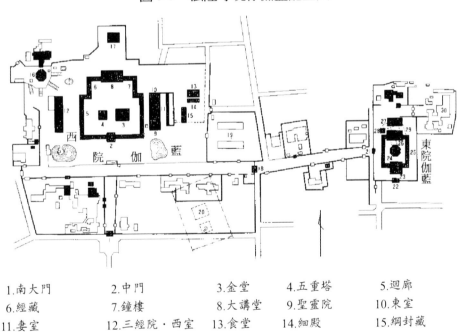

1.南大門	2.中門	3.金堂	4.五重塔	5.迴廊
6.經藏	7.鐘樓	8.大講堂	9.聖靈院	10.東室
11.妻室	12.三經院・西室	13.食堂	14.細殿	15.綱封藏
16.西圓堂	17.上御堂	18.東大門	19.大寶藏殿	20.若草伽藍遺址
21.四腳門	22.南門	23.禮堂	24.夢殿	25.迴廊
26.繪殿與舍利殿	27.傳法堂	28.鐘樓	29.斑鳩宮遺址	30.中宮寺

伽藍，西院伽藍以本院中軸線爲中心建築物，由南而北依次爲南大門、中門、東金堂、西塔、東鐘樓、西經樓至後講堂以及步廊外軸線上之上御堂，其中軸線之東有東步廊、東室聖靈院、細殿、食堂，西有西步廊、西室三經院、地藏堂、西圓堂，中門南有東西池，其南大道通東西大門，中軸線南方之西院落有西園院、地藏院，南方之東院落有寶光寺及寶光院；東大門外即東院伽藍，大道北有律學院、宗源寺、福生院，道南有興善院及善住殿、舍利殿、傳法堂，其北即北室院本堂，其東有中宮寺等殿堂。基本上，西院伽藍採用中軸線對稱建築，東院伽藍較不明顯，中軸線對稱建築乃是中國式樣建築配置主要特徵，導源於周朝營都之制一面朝背市，左祖右社之制，其制可謂源遠流長（如圖3-4所示）。

圖 3-4　法隆寺西院伽藍全景（左），法隆寺東院部份伽藍（右）

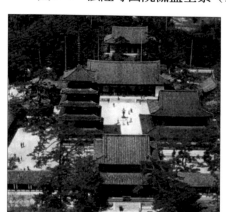

（三）法隆寺主院堂宇之規制

　　飛鳥時代主院堂宇之配置，據日本建築史專家伊東忠太博士研究，法隆寺之步廊（亦稱迴廊）爲長方形，其南爲中門，北有講堂，步廊圍成之中庭即中軸線東西面之東堂西塔，延長3年火災燒掉講堂後，將講堂後移，並置鐘樓經藏於講堂前，用二曲尺形迴廊與主迴廊相接，成爲凸字形院落，此六堂與南大門合稱伽藍七堂，原有迴廊，在中門之東有11間，西有10間，東西兩面各17間，講堂兩側步廊東9間西8間，每間寬10尺5寸（318cm），迴廊東西寬（即南面寬）25丈4尺（76.96m），南北深17丈8尺5寸（54.09m）（如圖3-5所示）。茲將飛鳥時代之各殿堂建築細部列舉說明如下。

圖 3-5 法隆寺西院伽藍原制復原平面圖（左），現法隆寺西院伽藍平面圖（右）

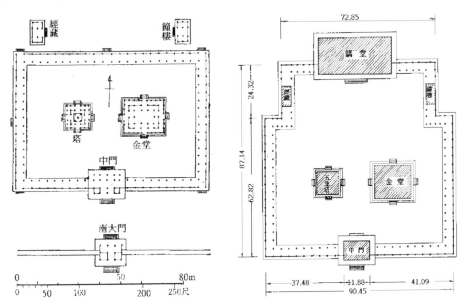

1. 法隆寺中門

其平面長方形，東西四開間，南北三開間，南面二門，南北二面各有臺階、重簷歇山屋頂，礎石爲天然石，柱斷面上下較中央縮小，外形如棱形，有視覺上穩重感。中門南面有二神龕，供奉二天王，故又稱二王門，中門有雲形斗栱稱「雲科」，且有重雲科，造型輕盈而有變化（如圖 3-6 所示），此門正面柱間爲偶數 4 間，在正中立柱，非一般的奇數，十分特異，門內左右安置金剛力士立像，此門爲飛鳥朝之遺構，彌足珍貴。

圖 3-6 法隆寺中門結構及側立面圖（左），平面圖（右）

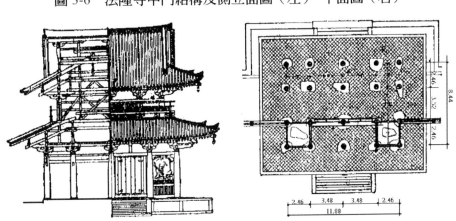

2. 法隆寺金堂

平面爲長方形，上層四間三面，下層五間四面（如圖3-7左所示），外型爲三重簷歇山屋頂，立於二層條石臺基上，四面各有一臺階，其第一層有上下簷，上簷置於平座下，下簷置於廊柱上，後者又稱「廊簷」，第一層平面最外面有一周廊柱，廊柱正面九間，進深七間，廊柱之間有廊壁，其中央明間各開一門可直下臺階，廊柱之內即外堂柱，面寬六柱，進深五柱，外堂柱與柱之間有外堂壁，南向開三門，其餘各向開一門，外堂壁與廊壁之間有周廊，其內有內堂柱，面寬四柱，進深三柱，內堂柱十根圍成內陣（即內殿），內殿築土壇須彌座，其上中央供奉推古31年（623）鑄造的金銅釋迦三尊像，東爲金銅藥師佛像（推古十五年（607）鑄），西面置鎌倉時代阿彌陀三尊金銅佛像，壇座上垂天蓋（如圖3-9所示）。

圖3-7　法隆寺金堂平面圖（左），正立面圖（中），剖面圖（右）

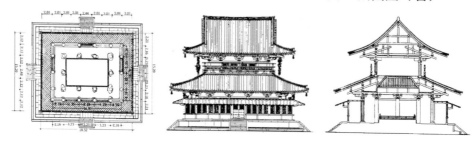

圖3-8　法隆寺金堂外觀

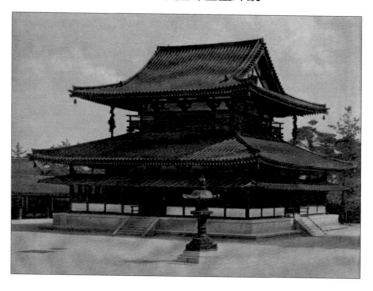

圖 3-9　法隆寺金堂內殿佛壇（左）及飛天（右）

　　總計全殿堂柱二十八根，堂柱間距，南北兩面，明間及次間各 3.2 公尺，稍間 2.1 公尺，進深之東西面，兩明間各 3.2 公尺，稍間 2.1 公尺，堂柱所圍金堂南北面寬 14.4 公尺，南北面進深 10.6 公尺，金堂第二層平面較下層面寬與進深各少一間，故第二層之堂柱並未與下層直通（如圖 3-7 所示）。上層柱間距，正面中央兩明間柱距 3.1 公尺，兩稍間柱距 1.85 公尺，總長 9.9 公尺，側面明間柱距 3 公尺，稍間柱距 1.89 公尺，側面柱間總長 3.78 公尺，金堂柱成梭形，底部直徑 59 公分，頂部直徑 48 公分，柱子收分中部直徑最大，此為我國六朝柱之特徵，而柱頂斗栱有一斗三升式，或以雲斗代升，或一斗二雲斗等式，一斗三升斗栱與雲崗石窟斗栱手法一致，可見受到北朝藝術影響。而第二層平座則有蜀柱，其間有曲尺形欄板，其下有人字形補間鋪作，亦與雲崗手法相同，而金堂下層壁畫有飛天，具有北魏敦煌莫高窟風格，可惜於昭和大修時焚毀。

　　金堂殿內天花藻井形成斗形，中間平棋，四旁斜頂（如圖 3-7 右所示），平棋為方格藻井，斜頂為矩形藻井，藻井內有羅漢飛天之彩畫，格輪有忍冬與蓮花之描繪；至於斗栱之結構係於柱上置大斗，大斗嵌著雲形肘木，雲形肘木以承托挑樑，挑樑之端承受尾棰，棰前端載著圓樑，並以雲斗承樑端，可造成深遠挑簷；而內陣本尊佛像光背以及自天花下垂天蓋手法與雲崗第六窟相似，金堂四周壁畫以胡粉打底再施以丹青彩畫，其體裁有西方淨土變之菩薩像，與雲崗相若，屋頂為歇山屋頂，其坡度上急下緩，屋脊有鬼瓦而無鴟尾（玉蟲廚子卻有鴟尾），屋瓦之瓦當有北朝式花紋，以上都可認定法隆寺之建築式樣導源於我國北朝風格（圖 3-8 所示）。

3. 法隆寺五重塔

　　平面方形高五層，第一層至第四層三開門，第五層二開間，屋頂為正方形

攢尖屋頂，平面自下往上累縮，臺基雙層，黑曜石砌成，四面皆有臺階與金堂相同，塔之中心立塔心柱，塔心柱碩大，其四房旁有四天柱包圍如石窟形，塔心柱下皆置大然礎石，天柱間之石窟壇有泥塑佛像，南面彌勒淨土，東西文殊說法像，北面佛涅槃相，西面荼毘之相，其第一層廊壁上有廊簷，故外觀爲六重簷，刹柱上相輪有金銅製的九輪，保元二年（1157）補製，全高達 32 公尺，此塔爲日本最古之木塔。與金堂同爲飛鳥時代遺構（圖 3-10）。斗栱有雲斗及雲肘木，肘木層層出踩以承挑簷，勾欄形式如同金堂（圖 3-11），塔心柱於大正十五年（1926）重修時曾發現柱下有空洞，判定歷史上重修時，塔心柱埋入土中較現在爲深。

4. 法隆寺步廊

步廊現所圍之形狀爲凸字形，全部 85 間，立柱魚肚形，置於黑曜石上，柱上有皿板承大斗，柱間跨以虹樑並置以軒木以承屋頂，步廊內側牆壁用木櫺窗裝修（如圖 3-12 所示）。

四、法起寺

（一）法起寺興建之緣起

位在奈良縣生駒郡斑鳩町，法隆寺東北約 1.5 公里，原爲聖德太子所居之岡本宮，也是推古十四年（606），聖德太子在此處講法華經之處，今該寺僅三重塔爲飛鳥時代之遺物。該寺是聖德太子死後，其子山背大兄王依其遺命建

圖 3-10　法隆寺五重塔立面圖（左），剖面圖（中），平面圖（右）

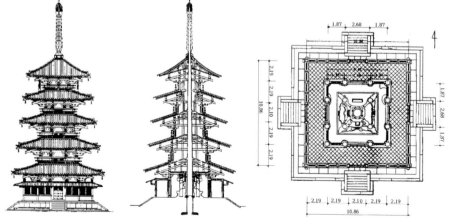

圖 3-11　法隆寺五重塔平座及挑簷

圖 3-12　法隆寺步廊

圖 3-13
法起寺原伽藍相對位置圖

造，並布施大倭及近江之田 42 町助建，三重塔建於天武天皇白鳳十三年（685），文武天皇慶雲三年（706）完成，為日本最古三重塔，僧人福宮惠施興建，該寺大部份伽藍殿宇業已燒毀，僅餘此三重塔，依據會津氏慶雲三年（706）3 月之〈法起寺露盤銘文考〉，從南面中門進入後，東面有三重塔，西面建有本堂與庫房，亦即東塔西堂之制，則其配置與法隆寺相反，依法起寺遺址調查，法起寺採用東堂西塔並立之制，堂、塔中後方有講堂直對中門，中門內有迴廊圈圍堂、塔，但三重塔與金堂並不在同一東西線上，此為特例（如圖 3-13 所示）。

（二）法起寺之規制

　　法起寺現有本堂是元祿七年（1694）重建，聖天堂、南大門重建於江戶時代。原建的法起寺三重塔建於一層石造臺基上，基層方形三間，明間柱距 267 公分，左右稍間柱距各 192 公分，邊長計 10.75 公尺（如圖 3-13 所示），第二層亦為五間，柱距相同，第三層三間，左右各縮一間，邊長 6.71 公尺，全高 24 公尺，細部手法纖麗流暢，勾欄連鎖雷紋，相輪自中世至明治時代各時期均有重修改鑄，屋頂坡度較緩（如圖 3-14 右所示），塔內結構有四天柱圍著一個須彌壇，塔心柱為八角柱，斗栱有雲栱及雲肘，與法隆寺金堂相同，此木塔在日本建築史上堪稱最早三重塔，此塔在昭和四十五年（1970）解體重修。

圖 3-14　法起寺平面圖（左），三重塔外觀（右）

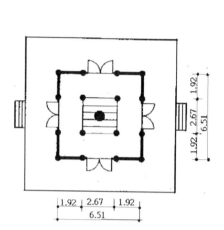

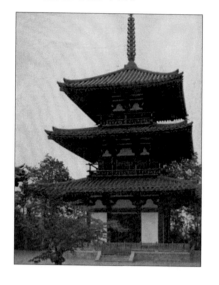

五、法輪寺

（一）法輪寺興建之緣起

法輪寺亦在奈良縣斑鳩町法隆寺東院之北約 1 公里田園中，日本建築史學者對其興建時代議論紛紛，據會津八一研究，認為法輪寺草創於推古十五年（607），《大百科事典》引〈聖德太子傳私記〉載鎌倉時代法輪寺建有金堂、講堂、塔、食堂，江戶時代之《和州舊蹟圖考》稱法輪寺有「五間四面之塔，今殘餘二重，金堂七間四面二階，講堂十七間中之九間在正保二年（1645）被大風吹倒，僅餘礎基。」

（二）法輪寺之規制

法輪寺的伽藍配置與法起寺相似，惟堂塔配置仍恢復法隆寺西塔東堂之制，其建築式樣以法隆寺為藍本，三重塔建於單層石造臺基上，平面方形，各面三間，明間柱距 265 公分，次間柱距 183 公分，邊長 7.3 公尺，較法起寺三重塔規模小（如圖 3-15 所示）。正保二年法輪寺僅餘二層，於江戶時代補建第三層，但是昭和十九年（1944）又被雷火燒毀，到昭和五十年（1975）依照原有式樣重建。三重塔基層四面有板門，二三層有所謂連子窗，斗栱有雲斗及雲肘，與法隆寺金堂手法相同。屋頂坡度緩和但出簷深遠，各層平面累縮，頗具穩定感。塔中央之塔心柱為八角斷面，其四週有四天柱直上天花，與法起寺塔

相似。寺內發現有忍冬唐草花紋屋瓦以及蓮華紋瓦當並有瓦製鴟吻碎片等，這些都是北朝屋瓦之式樣，勾欄卍紋並有人字補間，與法隆寺手法相同，法輪寺伽藍原始配置經調查如圖 3-16 所示。

圖 3-15　法輪寺伽藍原址位置圖　　圖 3-16　法輪寺伽藍復原圖

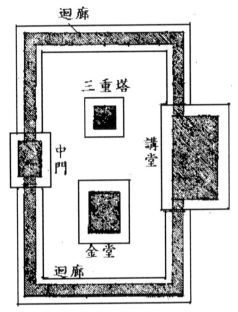

六、百濟大寺

　　屬於飛鳥時代末期寺院，爲舒明十一年（639）建於奈良市北葛百濟村，依據《日本書記》載舒明十一年秋七月：「造作大宮及寺，則以百濟川側爲宮室，是以西民作宮，東民作寺，便以書直縣爲大匠，十二月於百濟川側建九重塔。」以百濟大寺興建九重塔，應是日本飛鳥時代最高木塔，與法隆寺五重塔比較，百濟大寺之規模應更大，更宏壯。此寺另一特點是佛寺與宮室隔川相望，便利於政事後參拜。惜百濟大寺經天武天皇（673）移建高寺郡後，今僅餘殘礎而已。

七、山田寺

　　在奈良縣磯城郡安倍村，又稱華嚴寺，據大岡實《日本建築式樣》引《扶桑略記》，係在孝德天皇五年（649），蘇我山田石川麻呂之長子所創建。

（一）山田寺創建之緣起

山田寺之創建依據《上宮聖法王帝說》稱山田寺在舒明天皇十三年（641）「始平地」，即開始進行整地工事，2 年後的皇極天皇二年（643）建立金堂。大化四年（648）「始僧住」，開始進駐僧人，但全體伽藍尚處於草創階段。大化五年（649）石川麻呂自殺，山田寺之營建中斷，直到天智天皇二年（641）始再建佛塔，到天武天皇五年（676）置安相輪，佛塔完成。天武天皇七年（678）鑄造丈六佛像，天武十四年（685）丈六佛像開眼，立像高約 4.8m，現存佛像頭部在奈良市的興福寺。

（二）山田寺創建之結局

山田寺伽藍歷經歲月及人禍摧殘，現只殘存塔、金堂、講堂遺址。堂塔之配置同四天王寺一致，即塔、金堂、講堂在一直線上，現講堂址尚有十六個礎石，礎石係天然石，惟表面修整成方形，其上有加上柱櫍及圓柱座，古瓦之花紋與法隆寺不同，爲日本本土形式，山田寺金堂、塔、講堂間隔非常大，主要伽藍用迴廊圍繞，與四天王寺相同。依據山田寺遺址發掘報告，其金堂遺址上壇東西寬 16.36 公尺，南北深 12.12 公尺，最南方塔遺址土壇，東西寬 7.88 公尺，南北深 7.27 公尺，其規模中等，而金堂應爲五間四面建築，以講堂前面至塔心石計 72 公尺而言，其規模不及方百丈之四天王寺。

第三節　飛鳥時代宮室苑囿建築

飛鳥時代宮室與苑囿至今無存，惟據史書如《日本書紀》記載如下：推古天皇二十年（612）「令構須彌山形及吳橋於南庭」，則是建佛教須彌座式假山與我國南朝拱橋於南庭，以假山拱橋點綴庭園。推古三十四年（626），「蘇我馬子之家建於飛鳥河之傍，乃庭中開山池，仍興小島於池中，故時人曰島大臣」，乃是權臣邸宅之苑囿開挖池沼，並築島於池中，至於〈舒明天皇前紀〉「……侍于門下……自禁省出之……參進向于閤門……迎於庭中，引入大殿」可知宮室殿門之制，殿前有中庭。又舒明十一年（639）「今年遺作大宮及大寺，則以百濟川側爲宮處，是以西民造宮，東民作寺。」則知百濟川旁除了百濟大寺外，尚建有百濟宮室，即飛鳥板蓋宮，爲皇極元年（642）9 月命大臣蘇我蝦夷營建，稱「十二月以來欲營宮室，可於國取殿屋材，然東限遠江，西限安藝，發造宮

丁。」此即是飛鳥板蓋宮之建造過程，其制有朝堂，太極殿，十二門之制，此
乃仿效隋唐長安西內太極宮十二門之制。皇極二年（643），「難波〔註3〕百濟客
館堂與民家屋災。」可見百濟來使建有客館，皇極三年（644）「蘇我大臣蝦夷，
兒入鹿臣，雙起家於城柵，門旁作兵庫，每門置盛水舟一，木鉤數十，以備火
災……更起家畝傍山東，穿池爲城，起庫儲箭。」可知權臣之邸宅仿如堡壘，
有城柵、城門、兵庫之防禦設施，此當爲後世城砦之濫觴。

　　皇極天皇仿長安隋唐太極宮之制，考唐太極宮十二門之制：「其宮東西四
里，南北二里二百七十步，南六門、北三門、西二門、東一門，以太極殿爲中
心，分爲內外朝。」飛鳥板蓋宮仿其式樣配置，惟規模較小。據調查，飛鳥板
蓋宮址東西 300 公尺，南北 500 公尺，中有立柱跡、玉石地坪、通路、水溝、
廣場之存在（如圖 3-17 右）。此外，飛鳥時代所建造宮室名稱，在推古天皇有
豐浦宮、小懇田宮，舒明天皇時代的飛鳥岡本宮、田中宮、廄坂宮，齊明天皇
時代，飛鳥川原宮、後飛鳥岡本宮，天武天皇時代飛鳥淨御原宮，惟其位置難
以確定，淨御原宮有朝堂、大安殿、內安殿、外安殿、南門、西門之名（如圖
3-17 左所示）。

圖 3-17　飛鳥附近宮殿推測圖（左），板蓋宮發掘遺址（右）

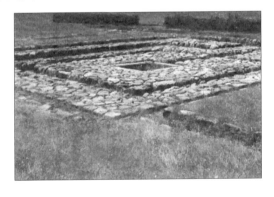

　　依照《日本書紀・推古紀》記載：「推古九年（601）春二月，皇太子初興
宮室於斑鳩」，又載「推古十二年（604）冬十月，皇太子居斑鳩宮」，很清楚記
載聖德太子建造斑鳩宮，耗時約三年八個月，昭和十四年（1939）在法隆寺修
理東院伽藍之際，於夢殿北方有立柱穴及井圈遺跡，其範圍東西約 30 公尺，

〔註 3〕難波在今大阪市浪速區。

南北約 33 公尺，有柱穴數十個，井圈穴一個，另有爐灶之跡，並由柱穴判知有四座建築物，其中東西建築物面寬 8 間（21m），進深 3 間（6.7m），面積 140.7m²，應為斑鳩宮之主要殿宇，研判係聖德太子所示之斑鳩宮無疑（如圖 3-18 右所示）。

圖 3-18　斑鳩宮遺址平面圖（左），斑鳩宮發掘現場（右）

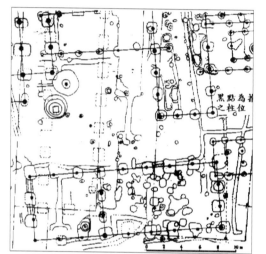

第四節　飛鳥時代建築特徵

　　飛鳥時代建築主體為佛寺建築，其建築式樣因受朝鮮半島與南北朝中原的影響，風格大異於神代建築，現以佛寺為例，敘述各種特徵如下：

一、寺院幅員

　　飛鳥時代佛寺幅員非常寬闊，構成一大叢林院落，例如四天王寺方百丈，而法隆寺之資財帳亦稱四方各百丈，以今日面積而言，大約是九公頃，與中國同時代佛寺幅員不能相比，例如永寧寺為北魏胡太后所建皇家佛寺，僧房樓觀達一千餘間，北魏宣武帝所立洛陽景明寺方五百步（邊長839公尺約70公頃）等中國北朝皇家佛寺，猶如小巫見大巫。至於高僧所創建位在層巒環拱水溪縈繞之山寺，草創時僅殿屋數間，經百年擴大，始稱一大叢林而比。日本皇家及權貴興建飛鳥佛寺，以日本當時建築與經濟條件而言，其規模幅員可與宮室相匹敵。

二、伽藍配置

　　伽藍配置謹守由三韓傳來大陸建築軸線對稱之制，伽藍配置於一南北中軸線上及左右對稱位置，方向朝南，或同在一中軸線上，如四天王寺，中門、塔、金堂、講堂在同一中軸線上，或成東堂西塔之制，如法隆寺與法輪寺，或成東塔西堂之制如法起寺及川原寺〔位於奈良高市郡，創於天智天皇時代（662～671）〕，法起寺之堂塔不在東西直線上，形成不對稱形，川原寺雖然爲東塔西堂之制，但除西金堂外，中軸線又有一個中金堂，稱爲一塔雙金堂之制（如圖3-19左所示），飛鳥後期山田寺亦爲中軸線形式。佛寺院落之形狀，通常皆以回字形步廊或迴廊沿著南北之中門與講堂圍繞，並將堂塔包圍在封閉之中庭中，其用意是保持佛寺之肅穆寧靜，以圈出世靈修之院落，由四堂伽藍（中門、塔、金、講堂）演變爲七堂伽藍（另加鐘樓、經藏、南門或上堂），惟日本七堂伽藍並無我國禪宗七堂之鼓樓。

圖3-19　川原寺平面復原圖（左），北室礎石遺址（右）

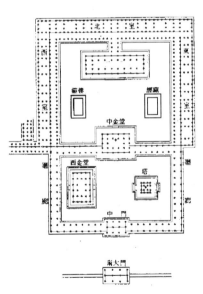

三、殿堂配置

　　金堂平面皆爲長方形，東西面闊大於南北進深，其寬深比愈晚期愈大，即愈早期愈近方形，如五間四面之四天王寺金堂寬深比爲1.28（以深爲1計算，下同），法隆寺1.30，寧樂時代興福寺1.59，唐招提寺金堂爲1.92。而講堂通常

大於金堂，且較金堂細長，四天王寺之寬深比為 2.0，法隆寺為 1.79，其間數皆為八間四面，大於金堂，塔平面皆為方形，因其屋頂為四方攢尖屋頂之故，其間數通常為三間，其明間與次間之柱距比（即明間跨度與次間跨度之比），法隆寺與法起寺皆為 1.43。而中門平面亦為寬廣長方形，四天王寺五間四面，法隆寺四間三面，中門一般皆小於金堂，但四天王寺中門卻大於金堂。迴廊平面用單廊式，即兩柱間通廊，柱間寬約 3 公尺。

四、臺基與礎石

法隆寺之金堂與五重塔的臺基皆二層，但法隆寺與法輪寺僅單層，臺基四周砌以石條，無須彌座，上層高於下層，其內築土，而柱下之礎石皆用未經琢磨的天然石。

五、柱與斗栱

木柱上安斗栱，柱用梭柱，成魚肚形，柱上斗栱有一斗三升，一斗二雲肘及一斗一升二雲肘等幾種，此種斗栱形式受到北朝影響深遠（如圖 3-20 所示）。

圖 3-20　法隆寺金堂梭柱（左），斗栱（中），中門列柱（右）

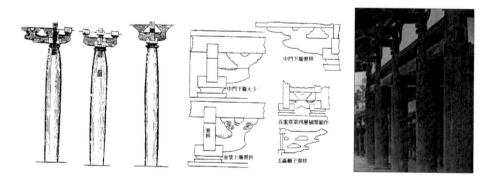

六、平座及勾欄

塔各層有平座與勾欄，重簷殿堂如法隆寺中門及金堂的平座勾欄設於下簷之上，平座用出踩斗栱支撐，勾欄欄板卍字形，其下用人字形補間鋪作（或稱叉手，日人稱為人字形割束），這都是北朝雲崗手法（如圖 3-21、3-22、3-23 左右所示）。

圖 3-21　法隆寺金堂隅角勾欄（左），平座勾欄（右）

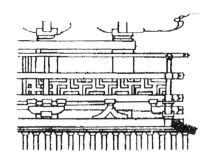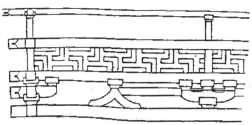

圖 3-22
法隆寺金堂勾欄

圖 3-23
大同雲岡石窟第九窟簷下斗栱鋪作

七、屋頂及瓦

　　金堂、講堂、中門屋頂大都是歇山式屋頂、重簷，而玉蟲廚子係單簷歇山頂，但木塔之屋頂都是方形攢尖屋頂，又稱寶形頂，夢殿用六角寶頂式（亦即清式攢尖式）則是特例，屋頂皆用瓦蓋，正脊大都有鴟吻，法隆寺正脊無鴟吻，玉蟲廚子鴟吻其尾端彎曲甚大，形成尖形，為唐代風格，川原寺遺址出土的八瓣蓮華形瓦當亦為北朝風格。法輪寺鴟吻貝殼形，有弧形卷渦紋，而塔之屋頂上設刹，銅製，刹上有相輪，相輪九層或十一層，輪上作水煙、火焰狀（圖 3-24）。

圖 3-24　蓮花瓦當，大同出土北魏瓦當（左），飛鳥時代法隆寺瓦當（中左），若草伽藍遺址瓦當（中右）及川原寺出土瓦當（右）

八、門窗

門窗皆用木製，門用板門，窗用板窗，窗用嵌入式，用手取下嵌入以司開關。金堂門上有金釘，法隆寺步廊內壁有木條櫺窗，稱為連子窗。

九、裝飾

金堂天花做成藻井，井板之門有蓮華紋及忍冬紋（日人稱唐草紋），歇山之破風，如圖 3-27 所示，法隆寺金堂用劍柄形，其內有忍冬紋，簷瓦採用北魏式樣的蓮花瓦當，飛鳥時代著名的建築樓閣模型——玉蟲廚子用「豕扠首」紋破風，而櫥子所繪捨生喂虎之佛本生故事有北朝的風格（如圖 3-25 所示）。

十、構架

構架樸實，每個構架之構如柱架，斗栱均有其機能，明間之金柱承受簷之荷重，梢柱及檐柱主要負荷下簷之荷重（如圖 3-26、3-27 所示），為法隆寺金堂之構架。

圖 3-25　玉蟲櫥子（左），玉蟲櫥子須彌座裝飾繪（右）

圖 3-26　法隆寺金堂之木構架之一

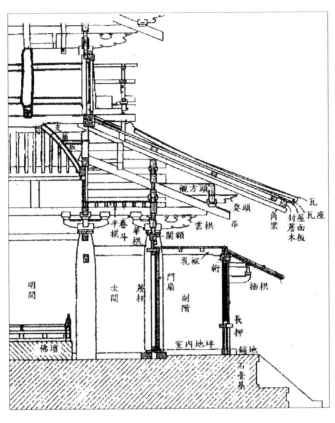

圖 3-27　法隆寺金堂之木構架之二

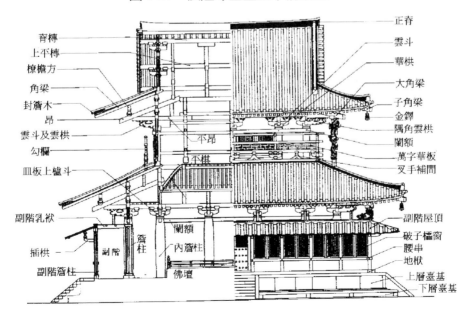

第四章　寧樂時代之建築

　　寧樂時代從孝德天皇大化元年（645）大化革新開始，至桓武天皇延曆十三年（794）遷都平安京爲止，計一百五十年，其間包括了元明天皇和銅三年（710）定都於奈良開始之「奈良時代」（註1）（710～794），奈良時代之文化爲最興盛時期之天平時期（739～748），因唐代優秀工藝技術的輸入，且又實行了律令制，中央集權的確立，佛教藝術特別興盛，此時文化稱爲「天平文化」，時間持續了八十年（720～800）。奈良時代以前以天武、持統兩天皇爲中心，大量吸收唐朝藝術精華而產生了白鳳文化，其文化氣息清新，處處都顯出唐風色彩風格，其時間持續約七十年（650～720）左右。

第一節　寧樂時代建築概說

　　寧樂時代之藝術，受到唐朝藝術衝擊之下，一改飛鳥時代之神秘象徵風格，轉入了明快寫實作風，加以統治日本中央大和朝廷銳意改革，統治階級充份表現蓬勃之朝氣和毅力，使此時代藝術表現了唐朝豐麗清新的風格。

　　寧樂時代，爲了吸收大量唐朝典章制度，以便仿效唐朝建立律令國家，這

〔註1〕奈良時代（710～794），是日本歷史的一段時期，始於元明天皇遷都至平城京（奈良），終於桓武天皇遷都至平安京（京都），共84年。

段期間總計派了十五次遣唐使，每次船隻 4 艘，人數達百人，反映當時日本對
唐文化之殷切，而天智三年（663），唐朝遣軍滅亡朝鮮半鳥之百濟與高麗，在
白江口一戰，殲滅日艦四百艘，自此以後日本不敢與唐爭雄於朝鮮半島，且更
仰慕唐朝文化。日本留學生目睹大唐帝國首都長安繁榮壯麗，故元明天皇即位
不久，即於和銅元年（708），開始在奈良營建新都，新都之佈局及街坊制度完
全仿照長安城，並於和銅三年遷都新都——平城京，平城京之都市計畫，宮室
制度以及佛寺建築藝術都是受到唐朝影響，此時代建築藝術水準達到最高峰，
若說飛鳥時代是建築開創時代，寧樂時代應為建築藝術黃金時代。

　　有關寧樂時代之佛寺、宮殿建築，耗費甚大，可謂傾國之資，據延喜十四
年（914）三善清行之「意見封事」稱：「降及天平，彌以尊重（佛法），遂傾田
園，多建大寺，其堂宇之崇，佛像之大，工巧之妙，莊嚴之奇，有如鬼神之製，
似非人力所為，又令七道諸國，建國分二寺，造作之費，各用其國正稅，於是
天下之費，十分而五，至于桓武天皇，遷都長岡，製作既畢，更營上都（即平
安京），再造大極殿，新構豐樂院，又其宮殿樓閣，百官專廳，親王、公子之第
宅，后妃、嬪卿之宮館，皆究土木之巧，盡賦調庸之用，於是天下費五分之三……
貞觀年中，應天門及大極殿，頻有火災……萬邦麇至，修復此宇，然天下之費
亦失一分之半。」可見其耗費之大。

第二節　寧樂時代都城計畫

一、寧樂時代都城的累遷

　　寧樂時代之天皇凡五易其都，孝德天皇大化二年（646）營建難波京，即現
在大阪市東區法丹阪町，天智天皇遷都大津京（667），今琵琶湖南端大津市附
近，持統天皇四年（690）營建藤原京，在奈良縣櫻井市與橿原市之間，而齊明
天皇（655～661）也曾營建岡本宮之南的淨御原宮，只營建宮室不營建都城，
白鳳元年（672）遷都飛鳥淨御原宮，直到持總四年（694）為止曾為宮城十二
年，其後文武天皇（701～707）曾再遷都飛鳥斑鳩宮，直到和銅三年（710）始
遷回平城京。

　　孝德天皇營建難波京費時六年，於白雉三年（652）完成，難波京內有長柄
豐碕宮，完全仿照唐朝風格，《日本書記》載其制壯麗（如圖 4-1 左所示）。

圖 4-1　難波京宮殿配置圖（左），藤原京宮殿配置圖（中），藤原京位置圖（右）

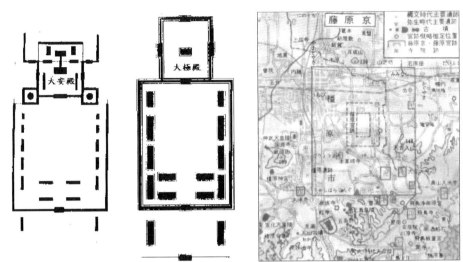

天智天皇（662～671）於大津京內建竣近江宮有大殿、西小殿，內裏興建佛殿，並有遊宴琵琶湖之濱臺及濱樓，大津京建竣沒幾年就遇到天智八年（669）大藏省火災，以及十年（671）近江宮火災，成為廢墟，故天武天皇再遷回飛鳥京。

而淨御原宮內有太極殿、向小殿、大安殿、內安殿、御窟殿著諸殿。至於藤原京之營建，起於持統四年（690），「高市皇子，觀藤原宮地，公卿百僚從焉」，五年（691）新京舉行鎮祭儀式，六年天皇巡視藤原宮地，八年（694）12月竣工，宮有朝堂院，其上有大極殿，朝堂宮設十二堂，大極殿旁有東西樓（其配置如圖 4-1 中所示）。昭和八年（1933）進行藤原京之挖掘考古，其大極殿址已開挖（如圖 4-2 右所示），其模型如圖 4-2 左所示，藤原宮位於藤原京之正中央（如圖 4-1 右所示）。

圖 4-2　藤原京貴族邸宅模型（左），藤原宮大極殿挖掘現場（右）

　　本時代最重要營都計畫就是平城京的營建，平城京之營建始於元明天皇於和銅二年（709）2月之詔書：

　　朕祗奉上玄，君臨宇內，以菲薄德，處紫宮尊，常以爲作之勞、居
　　之者逸，遷都之事必未遑也；往古以降，至于近代揆日瞻星，宮室
　　之基，卜世相土，建皇帝之邑，定鼎之基永固，無窮之業斯在，眾
　　議難忍，詞情深切，然則京師者，百官之府，四海所歸，唯朕一
　　人豫，苟利於物其可遠乎？昔殷王五遷〔註2〕，受中興之號，周后三
　　定〔註3〕，致太平之稱，安以遷其久安宅；方今平城之地，四禽協圖，
　　三山作鎮，龜筮並從，宜建都邑，宜其營構，資須隨事條奏，亦待
　　後令造路橋，子來之義，勿致勞擾，制度之宜合後不加。

由上而知，元明天皇藉中國古聖先賢盤庚中興、周公定鼎洛邑之贊美爲藉口來營建新都。其實自古以來，日本皇室屢遷其都，但因當時京城簡陋，只有皇族居邸而已，所謂斑鳩宮、難波京、近江京、藤原京只是簡陋居室而已，木造建築易腐朽，故經歷幾十年後必須改建，且日本有避死之穢風俗，皇帝死，皇后即位或太子即位就移居較遠新宮室，而日本古制，皇子由后家扶養，故長大後繼位，即以后家爲宮，而大化革新以來，律令執行，政府機構日益增大，政務日繁，京城人口日多，也有立官廨管理之必要，故《日本書紀》載大化二年（646）稱凡京每坊置長人，四坊置令一人，里坊有長其職均掌檢戶口督察事，也可知立永久都城之需要，而回國之遣唐使留學生，目睹大唐帝國都城之繁華以及京城之壯麗，則更有建立永久都城之共識。

二、平城京之營建

（一）平城京營建之緣起

　　平城京之營造過程見《續日本紀》稱：

〔註2〕成湯滅夏始都於亳，至盤庚，凡十世十九王，共遷都五次。仲丁遷於隞，河亶甲
　　　居相，祖乙遷於邢，南庚三年遷奄，盤庚遷殷，其五遷。

〔註3〕后稷棄受封於邰，到公劉時遷居到豳，到古公亶父時遷到岐山之南的周原，建城
　　　邑、築宮室、設官吏，凡三定其居；或稱文王居豐，武王都鎬，周公定鼎洛邑，
　　　凡三定其都。

和銅元年（708）九月巡幸平城，觀其地形，十月遣宮內卿御正四位
下犬上王，奉幣帛于伊勢大神宮，以告營平城宮之狀，十二月鎮祭
平城宮地，和銅二年（709），八月駕幸平城宮，免從駕京畿兵衛戶
雜徭，九月授造宮大丞從六位，並車駕巡撫新京百姓，復賜造宮將
領以上物有差，十月敕造平城宮司，若彼墳壟，見發掘者隨即埋斂，
勿使露棄，十二月車駕幸平城宮，和銅三年（710）三月辛酉，始遷
都平城，和銅四年（711）九月因諸國役民，勞於造都奔亡猶多，雖
禁不止，防守未備，敕宜權立軍營禁守兵庫，和銅五年（712）正月
詔稱諸國役民，遷都之日，食糧缺乏，多饉道路，轉填溝壑，其類
不少，國司等宜勤加撫養量力振恤，如有死者，宜加埋葬，錄其姓
名，報本屬也。

可見平城京之營造所耗人力財力之大，饑饉而死者填滿溝壑，以致須加設軍
營，由將軍掌兵庫，嚴加防範役工之逃亡。

（二）平城京營建之計劃

平城京在今日奈良縣添上郡與生駒郡之間，其範圍東達春日、高圓山，西
至金田、生駒山，北極雍良、佐紀丘陵，南盡大和平原，《三代實錄》稱；「大
和國言平城舊京，延曆七年遷長岡，其後七十七年道路變田甫。」之語，可見
延曆十三年（794）桓武遷都數十年後即漸荒廢。平城京，南北計 36 町（註4）
（約 3.92 公里）（日本之町即唐長安城的坊內之閭），東西 32 町（約 3.49 公
里），其尺度東西七里，南北八里，以通往大內裏之中央大道——朱雀大路將平
城京分為左右二部，西部為右京，東部為左京，另為了建設東部山麓之東大
寺、興福寺、元興寺之需要，再增加一處東西 12 町（約 1.31 公里），南北 16
町（約 1.74 公里）之東小城，稱為外京，而右京北廓外，更增建 2 町（約 0.22
公里）於西大寺北部。統計平城京南北有九條直通大道，除朱雀大道外均稱坊
大路，在朱雀大道左右即稱左右一坊大道，外京另增加三條直通大道，南北計
有橫貫東西大道，由北而南，則為一條北大路，一條南大路，依次為二條大路
至九條大路，至於坊里名稱，以東西向而言，以左右兩京距朱雀大路遠近，依

〔註4〕 町為日本古度名，可用為長度及面積，在長度上 1 町＝360 日尺≒109 公尺；用在
面積上 1 町＝3,000 日坪≒9,917 平方公尺。

次為左京一坊至左京四坊，右京一坊至右京四坊，以南北向而言，一條南北大路之間稱「一條」，一條南大路與二條大路之間稱為「二條」，依次至八條與九條大路之間稱為「九條」，而一條北大路稱為「北京極」，九條大路稱為「南京極」，左右二外廓路不稱左右四坊大路，而稱為「東京極」與「西京極」，總計平城京之左右京與外京全部南北向十二條大道，東西向計十條大道，此即為平城京之條坊計畫（如圖4-3所示）。

圖4-3　平城京地理位置圖

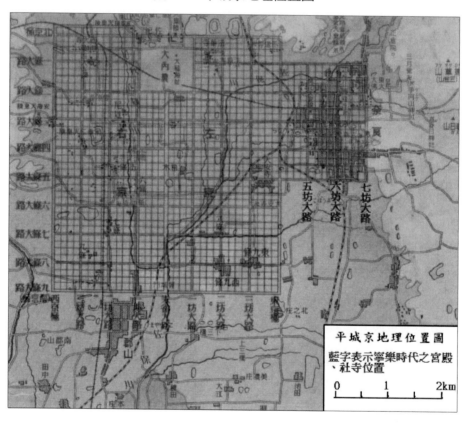

平城京之宮城在城北面（如圖4-5左所示），宮城南牆中央有朱雀門（如圖4-5右所示）對朱雀大道，宮城內有南苑，朝堂苑及內裏，朝堂院之佈置，北為大極殿，大極殿前有龍尾壇斜坡道通入殿內，朝堂院中央有十二堂，共佈置凹字形十二間堂，南方為東西朝集殿，朝堂院實為天皇所居之宮城，其南門稱為應天門；平城京宮城為方八町（每町為109公尺見方），朱雀大路在南城門稱為羅城門，左右京各有東西市，東市在左京三坊八條間，西市在右京二坊八條

間，爲東西二町、南北三町的尺度，此處左京有法華寺、大安寺，右京有西大寺、西隆寺、菅原寺、唐招提寺；外京有興福寺與元興寺，外京之東即爲東大寺（如圖4-4所示）。

　　平城京每坊縱橫各有三條坊間小路，將坊分割成十六等分之「町」稱爲「坪」，每坪方四十丈（120m見方約1.44公頃），而各坊道路及各條道路寬八丈（約24公尺），坊間小路寬四丈（約12公尺），朱雀大路最寬達十六丈（48公尺）（如圖4-4右所示）。

圖4-4　平城京復原平面圖（左），平城京條坊圖（右）

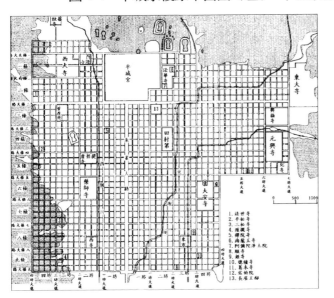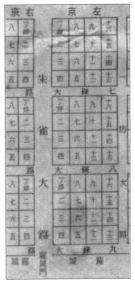

圖4-5　平城宮遺址位置圖（左），朱雀門復原外觀（右）

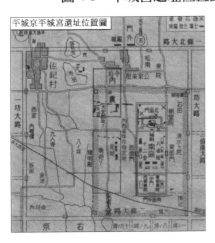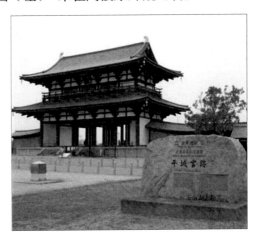

（三）平城京營都計劃之源流

平城京之都市計劃，完全仿照唐代長安京都市計劃，其仿照特徵如下：

1. 棋盤式都市計劃型式

長安城計劃東西十一街、南北十四街，劃分全城一百一十坊，每坊皆有十字街，劃分四的「閭」，而平城京東西計十二坊大路，南北有十條大路，每坊有三條縱橫街分劃十二町，除增加之外京外，計南北 36 町，東西 32 町，這種都市計劃，我國都市計劃學家吾師盧毓駿教授稱爲「棋盤式都市」，白居易有詩：「百千家似圍棋局，十二街如種菜畦」（按長安南北向十四街，有二條受宮苑所阻，全通街道僅十二條）即指此佈局（如圖 4-4 所示）。

2. 導源於周禮營都計劃

《周禮》都城計劃：「匠人營國、方九里、旁三門，國中九經九緯、經塗九軌，左祖右社，面朝後市，市朝一夫」之制，長安京城計劃，除北面宮城不計，皆係每面三門，平城京除朱雀大路南面之羅城門外，其餘各城門名失傳，亦當有十二門之制，至於九經九軌之城門大道，長安城幅員廣大，已增爲十二經緯大道，而平城京不計外京，南北向有九坊大道，東西方向有九條大路（多一條北京極稱爲一條北大路），名義上維持九經九緯之制，左祖右社之制除在漢長安城尚有施行外，唐代長安已無此制（明清北京城才恢復左祖右社之制），故平城京無此制度，而面朝背市之制，唐代長安太極宮面對皇城早朝之處，但東西市亦改在早朝正面，奈良平城京朝堂院之大極殿東西朝集殿，宮南亦有東西市，而市朝一夫面積僅方百步（即六十丈見方，約 3 公頃），市場面積較古增大，如長安東西市各六百五十步見方（面積約 136.9 公頃），平城京東西市大小爲 80 丈×120 丈（面積約 8.8 公頃），僅爲前者 1／15，其位置在宮南之佈局係依照唐長安城之成規。

3. 模仿長安坊閭之制

長安之坊中央有十字街，街寬 15.5 步（約 28 公尺），劃分四「閭」，平城京各坊有三經三緯坊間小路，街寬四丈（約 12 公尺），劃分十六「町」。日本現仍遺留著以「町」代「坊」之名稱。

4. 模仿長安都城之名稱

唐代長安以皇城正南門對朱雀街爲中軸線，劃分左右京，街東 55 坊爲左

京，歸萬年縣所轄，街西 55 坊稱爲右京，歸長安縣所轄，平城京則以朱雀大路之東西部稱爲左右京，唐宮城稱爲太極宮，而平城京之宮殿稱爲「大極殿」，大極殿前之斜坡道稱爲龍尾壇，模仿大明宮含元殿斜坡道「龍尾道」之制，此龍尾道由下而望宮闕，有「九天閶闔開宮殿，萬國衣冠拜冕旒」之勢，增加帝王君臨天下之威勢，奈良平城京亦模仿它。平城之宮城朝堂院及東西朝堂，正是唐大明宮含元殿下東西朝堂之縮影，東西市之名也是一字不改地由唐長安城移植而來。

（四）平城京棋盤都市影響之擴大

平城京仿長安棋盤式都市成爲日本營都之典範，弘仁時代京都平安京更是如此，而條坊町之制更影響日本全國都市計劃，京都如此，大阪東京亦復如此，更沿襲至千年後殖民臺灣時期，當局亦將臺北市都市計劃劃分爲 64 町，其中將縱貫鐵路以北，中山北路以東，新生北路以西，南京東路以南之地區規畫成所謂「大正町」，並將東西向道路改爲一條通直至九條通，如今之臺北市林森北路於日據時代被稱爲「六條通」亦即爲明顯例子。

三、大宰府軍事水城計劃

大寶令係大和朝廷於文武天皇大寶元年所頒佈之律令，其地方政府官制中於筑紫設置大宰府，即今九州島福岡縣筑紫郡水城村觀音寺附近（如圖 4-6 所示）。係當初設想應付西海道十一國（即大唐帝國與朝鮮半島和我國東北地方

圖 4-6　大宰府及水城、山城之位置

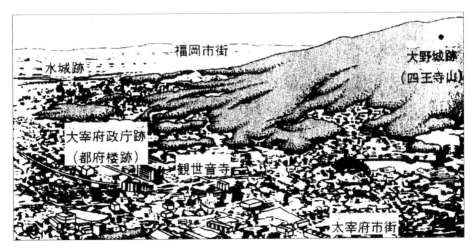

諸國）之外交與國防上之需要設置，因爲鑑於天智二年（663）白村江海戰，大和朝廷海軍被唐將劉仁軌所殲滅事件，日本受此刺激更在九州福岡市濱海之處設置水城，以爲犄角之勢，來防備唐軍之突襲。

大宰府現遺址，發現入口有雙門，前爲大門址，有六個礎石，內進百尺有中門址，有六個礎石，兩門中央有中央大道，北進道路兩旁有兩個礎石群，東面九個爲東廳址，西面八個爲西廳址，相距約 120 尺，中門址北方約四百尺有正廳遺址，共有 36 個礎石作長方形排列，其北數十尺有露出地面的礎石群爲後廳址，故大宰府有東西正後等四廳建築物，遺址附近有奈良至鎌倉時代的瓦片散佈各處。軍事用水城在博多海濱，水城高 10 公尺，長 1 公尺，其外側有護城河，城內有蓄水池堰，在敵人入侵時，由水城之木木通閘門引蓄水池入護城河中以阻敵人之攻入。此外又在天智四年（665）依據亡命百濟人之指導，於平安京四王寺山上建造大野山城，即爲朝鮮式防禦山城，以備平原城被敵軍佔領後退守山城之需，山城現仍有土石疊成的牆長約 8 公里，山城內有倉庫多處，係供儲米之倉庫，以備緊急之需用。（如圖 4-7 所示）或可見日人對唐軍滅亡高麗與百濟後可能乘勝攻擊日本的登陸作戰之恐懼與備戰之周延。

圖 4-7　大宰府遺址平面圖（左），大宰府廳復原平面圖（右）

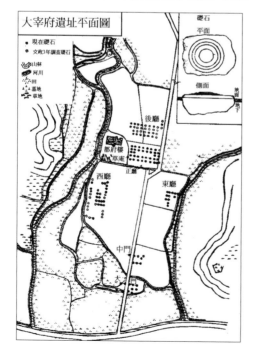

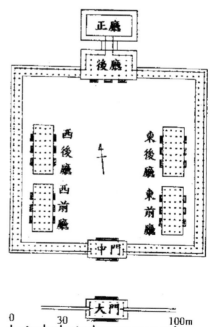

　　由遺址判斷，大宰府係採行條坊之制，其府中央爲朱雀大路，分爲左右兩部，東半部爲左郭，西半部爲右郭，兩郭南北各有 22 條，及 12 坊，以一坊之廣爲一町計算，則太宰府東西計 24 町，南北 22 町，而行政中樞（府廳）的位置在郭的北部中央，建於奈良前期，依據礎石之配置，府廳配置如下，府廳南向，前有大門，大門五間二面，大門之內有中門，亦是五間二面，大門內有廣庭，左右有兩對東西廳，四廳平面爲七間四面，對稱爲中軸，廣庭後有正廳，正廳亦爲七間四面，係面積最大建物，正廳之北爲後廳應爲六間三面之平面，而中門與正廳間有迴廊將東西廳包圍在內，此府廳爲對稱中軸建築（如圖 4-7 所示）。唐軍在朝鮮半島之大規模軍事行動，使天智天皇極爲震憾，除在紫筑建大野山城外，另在與朝鮮半島相近的對馬、筑前、長門、讚岐，大和等山上建立要塞山城，全面備戰，其中筑前怡土城，直到孝謙天皇天平勝寶八年（756）開始建，經十年完成，在標高 416 公尺高祖山頂與西坡方 15 町之範圍內興建，迄今仍有 3 間 2 面之鼓樓遺跡，可見日本對於唐軍登陸恐懼之備戰竟達百年之久。

第三節　平城京之佛寺建築

　　寧樂時期尤是定都於平城京的奈良時代，由元明天皇至桓武天皇在位期間，佛教在日本空前繁榮，尤其是聖武天皇天平十三年（741）下詔諸國建立國分僧寺及國分尼寺，並造七重之塔，以安置佛像，各設國師講誦金光明經及法華經，以祈國家之安寧及萬民之福，佛教有「護國」之作用，故政教不分，而光明皇后亦篤信佛教，並設置社會慈善救濟事業，這時中國佛教宗派如三論、成實、法相、俱舍、華嚴、律宗等六宗也傳入日本，故佛教更形發展。當時美術工藝建築受到佛教與大唐光輝文化熏陶，更是創造日本藝術史光輝燦爛的天平時代，而東渡日本唐高僧鑑眞大師首建東大寺戒壇院，復建唐招提寺的金堂，更是日本建築史上光輝一頁。今將平城京城內外諸大佛寺之建築狀況介紹如下：

一、興福寺

　　興福寺在平城京營建最早，其興建緣起爲藤原鎌足爲翦除蘇我入鹿勢力曾許願事成後造寺於其山階之私邸，至天智天皇八年（669），鎌足死後，其夫人鏡女王依其遺願，於今宇治市山階興起堂宇，安置佛像，此即爲「山階寺」，天

武元年（673），移建至飛鳥淨野原之廄阪，改稱「廄阪寺」，平城遷都後，又移建於平城外京三條七坊之地，改名「興福寺」。

（一）主要寺院興建之沿革

和銅三年（710）著手興建南大門、金堂、中門及迴廊，次年再建講堂及食堂。養老五年（721），增建北圓堂。天平二年（730）光明皇后增建五重塔。天平六年（734）光明皇后命橘三千代於西院別立「瓦茸金堂一口」（即西金堂）。弘仁四年（813）營建西塔及南圓堂。

（二）興福寺伽藍之規模

興福寺位於外京三條七坊之地，即北起二條大路，南至三條大路，東至京極路，西至八坊大路，即南北四町，東西四町，其各條路外圍各有深一町長四町之地，南方爲花園，北方爲悲田及施藥園地，西面爲果園（如圖 4-8 左所示）。

主要伽藍對稱於南北中軸線，由南而北爲南大門、中門、金堂、講堂、北堂等中軸建築，講堂與金堂之間，東有經藏，西有鐘樓，其外有東西室，金堂與中門有回字形迴廊縈繞，與東西北三室形成凹凸院落（如圖 4-8 中、右所示）。

金堂平面七間四面（即面闊七開間，進深三開間），尺度爲 124 尺×78 尺，正面明間及兩次間柱距 16 尺（4.8m），兩稍間柱距 14 尺（4.2m），東西兩側面，中央兩明間柱距 15 尺（4.5m），兩稍間柱距 14 尺（4.2m），柱外裳階（即副階）寬 10 尺（3m）。至於講堂平面九間四面，尺度爲 142 尺×62 尺（42.6m×18.6m），正面柱距相等皆爲 16 尺（4.8m），側面柱距亦相等爲 15 尺（4.5m），此柱距約爲四天王寺兩倍，藥師寺 1.4 倍。五重塔如同飛鳥時代，方形三間，中

圖 4-8　興福寺配置（左），配置復原平面圖（中），興福寺外觀（右）

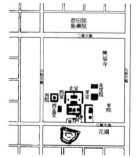
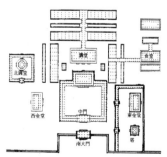

央明間 10 尺 6 寸（3.18m），兩稍間 9 尺 7 寸
（2.91m）。北圓堂院四周有迴廊，其內係八
角形堂，位於八角形臺基上，臺基四面有階，
北圓堂院東西及南北各四丈（12 公尺），堂內
所圍之八角形其徑二丈（6 公尺），北圓堂院
位於軸線主伽藍之西面。天平十一年（739）
行信僧都於聖德太子斑鳩宮遺址興建法隆寺
東院夢殿，即仿造北圓堂院建築式樣（如圖
4-9 所示）。

圖 4-9　興福寺北圓堂復原圖

（三）興福寺之盛衰史

　　興福寺為藤原氏所創建之美侖美奐大佛寺，與聖武天皇傾全國之力所建東
大寺為當時奈良之雙偉構。藤原氏衰敗後，興福寺即走入衰退之命運。依據資
料列敘如下：

　　《三代實錄》載「元慶二年（879）夏四月八日癸丑大和國興福寺失火燒堂
宇、書房」，當時延燒至西室、鐘樓及講堂、金堂。《山堦流記》載：

> 寬仁二年（1018）燒失東金堂、五重塔、東院、地藏堂。……長元
> 四年（1031），再建塔、東金堂供養。……永承元年（1046），西里
> 小路東邊藥師丸住宅放火，西風使火花燒及興福寺松院堂及東金堂
> 戌亥角（即西北角），延燒堂宇有金堂、迴廊、中門、鐘樓、經藏、
> 僧房、南大門、講堂、松院堂、東西金堂、五重塔。

《造興福寺記》載：

> 永承二年（1047）正月二十二日始重修興福寺，歷時一年餘，三年
> 三月主要堂宇完成，並安置佛像於金堂。

《三會定一記》：

> 永承四年（1049）2 月 18 日北圓堂燒失。

又載：

> 康平三年（1069）5 月 4 日火災，燒毀金堂、講堂、西金堂、迴廊、
> 僧房、南大門。

又載：

> 永長元年（1096）9月25日大火災，燒失之堂宇爲金堂、講堂、鐘
> 樓、四面廊、三面僧房、中門、南大門。

此爲興福寺第六次大火。《山堦流記》又載：「承德天治年間（1097～1125）再
建興福寺，治承四年（1180）又大火」，此乃指源平會戰之大火，建久五年（1194）
再興佛寺。《三會定一記》載：「建治三年（1277）雷火，燒失舍堂、講堂、三
面僧房，四面廊，中門、南大門、鐘樓、經藏南圓堂等堂宇。」這是興福寺第
八次大火災。

此後，《興福寺年代記》載：「正安二年（1300）12月5日再建供養，而嘉
曆二年（1327）興福寺內亂，3月12日眾徒與性眞禪師合戰，燒毀金堂、南圓
堂、西金堂。」至延文元年（1336）又燒毀東金堂及塔，興福寺幾成廢墟。足
利義滿在應永五年至十年（1398～1403）重建之，應永十五年（1408），雷火燒
毀東金堂、五重塔、迴廊、大湯屋、四足門，天文元年（1532）又燒掉僧房，
自應永火災歷三百年，興福寺已成荒廢狀態，享保二年（1718）半毀堂宇又徹
底燒盡。享保十四年（1730）德川幕府再建伽藍，寬政元年（1789），南圓堂重
建完成，文政二年（1819）再建金堂，其餘伽藍在明治時期陸續復原，此爲興
福寺大略滄桑史。

二、大官大寺

原係百濟大寺，百濟大寺在舒明天皇（629～641）末年燒毀後，皇極天皇
元年（642）發動近江郡與越郡之男丁興建，孝德天皇（643～654）持續興建，
並建立一丈六尺繡佛及脅侍八部眾計46尊佛像安於佛堂內，而齊明天皇（655
～661）命造寺司阿倍倉橋麿與積穗百足繼續興建金堂與佛塔。天武二年
（674），該寺遷建高寺郡，並拜小紫美濃王、小鈴下紀與訶多麻呂等三人爲高
寺大寺司以營建大寺，六年（678）改高寺大寺爲大官大寺，持統、文武天皇兩
天皇繼續增建，即載籍所稱：「文武立，起九重塔，施入寶物」，至文武天皇大
寶年間（701～703）興建完成。

大官大寺年久失修，早已圮毀，現在高市郡飛鳥村大字小山處僅有遺址，
判定是金堂礎石，依據遺址調查，金堂九間四面，正面長142尺（42.6公尺），
側面寬59尺（17.7公尺），塔址方形五間，邊長54尺（16.2公尺），由礎石得

知金堂面積至少 800 平方公尺，九重塔面積 270 平方公尺，規模鉅大，實爲寧樂時代一大建築。

三、藥師寺

現今仍留存的藥師寺與大官大寺同時興建，其興建緣起是天武天皇八年（680），皇后身體不安，故「爲皇后之病，誓願興建藥師寺，以度一百僧，仍得平安」。從平城京藥師寺東塔露盤銘文：「維清原宮御宇天皇，即位八年，庚辰之歲，建子之月，以中宮不豫，創此伽藍，而舖金未遂，龍駕騰仙，太上天皇，奉遵前緒，遂成斯業。」是知天武駕崩後，繼位的持統天皇繼續營建，至持統十一年（697）開佛眼供養並讓位其子文武天皇，至文武二年（698）10 月詔眾僧住其寺，此時藥師寺增建大體完成。

原藥師寺在藤原京（即今高市郡白橿村），元明天皇在和銅三年（710）遷都平城後，藥師寺亦於養老二年（718）遷至平城新京之右京七條，南北四町，東西三町之現址。藤原京原藥師寺現僅有金堂與東西塔址，東西塔中心距 236 尺 2 寸（71.56 公尺），金堂中心線與東西塔中心線南北距離爲 97 尺 6 寸（29.28 公尺），金堂僅餘 19 個礎石，礎石係自然石上面磨平，其中有方 2 尺 6 寸（78 公分）之平面以承木柱，由礎石排列狀況可見金堂爲七間四面之建築，臺基高約三尺（90 公分），正面中央三間柱距 12 尺 5 寸（3.79 公尺），兩旁各二間柱距 10 尺（3 公尺），而東塔址遺有 16 個礎石，臺基高約 3～4 尺，由礎石判斷，東金堂爲方三間攢尖屋頂建築，柱距 8 尺（2.4 公尺），西塔址僅有中央礎石，情況不明。

移建平城之藥師寺稱爲新藥師寺，除了東塔係天平二年（730）原有建築外，其餘伽藍因戰亂火災，皆是慶長（1596）以後建築。其現有伽藍配置也是對稱中軸線建築物，自南而北，依次爲南大門、中門、金堂、講堂之軸線建築，金堂前爲東西雙塔。堂宇配置距離，兩塔中心線爲 234 尺 3 寸（71 公尺），南大門與東西塔中心線間爲 148 尺 4 寸 5 分（約 45 公尺），講堂與金堂中心線距離 188 尺 4 寸（57.09 公尺），中門與講堂四周有迴廊，將金堂、東西堂包在中央，此皆爲飛鳥時期佛寺特徵（如圖 4-10 左、右所示）。

新藥師寺的金堂平面爲九間六面，平面長寬比爲二，較法隆寺金堂細長，而南大門、中門皆五間二面，食堂十一間六面，長寬比例皆爲細長型。藥師寺

圖4-10　新藥師寺位置圖（左），新藥師寺伽藍佈局復原圖（右）

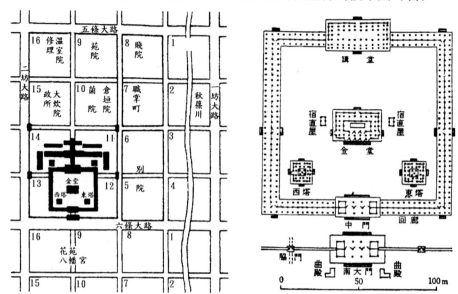

東西三重塔，明六暗三，外表共有六簷兩平座，形似六重塔建築，第一層方形平面，加上外圍壁成爲方五間建築物，以主柱而言爲方三間構造，第二及第三層皆爲方二間構造，第一層平面爲34尺7寸（1.52公尺），中央三間柱距8尺（2.4公尺），柱外至外壁6尺2寸5分（1.89公尺），總高度111.86尺（33.89公尺），其塔內斗栱爲三斗出踩承軒式斗栱，日人稱爲「三手先手法」，塔內中心柱四周塑有釋迦八相像，東塔每層屋簷下皆有出簷較小副簷，屋簷平緩，比例極爲流暢，相輪上配有飛天及飛雲以及水煙銅飾，塔心柱以金銅包飾，金色輝耀，並有建塔刻銘，號稱全日本最美麗佛塔，洵非過譽（如圖4-11）。

　　天祿四年（973）大火燒毀新藥師寺的講堂，貞元三年（978）重修講堂。永祚元年（987）大風吹倒金堂，至長保元年（996）修護完成。建治三年（1277）西塔遭雷火燒毀。弘安八年（1285）修理東院堂。康安元年（1361）又有震災，其堂臺階及塔基震壞，相輪掉落，迴廊傾倒。文安二年（1445），金堂被風吹倒，此後戰亂連連，堂塔屢遭破壞，直至大永年間（1521～1527）再重建西院堂，享祿元年（1528）再建金堂、講堂、中門、西塔，俟後再遭火災，天文十年大風災及慶長元年（1596）震災，直至慶長五年（1600）郡山城主再助建金堂，而今日之堂係延寶二年（1674）再建完成，講堂爲嘉永年間（1848～1853）重建完成。

圖 4-11　新藥師寺東塔立面及剖面圖（左），平面圖（中），外觀照片（右）

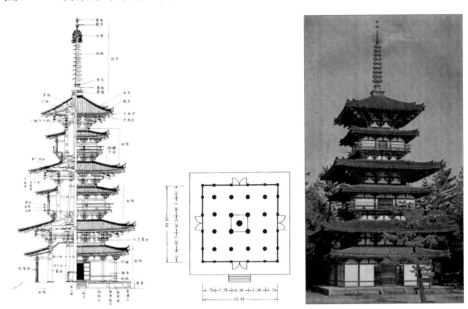

四、元興寺

《續日本紀》載：「靈龜二年（716）五月始徙建元興寺于左京六條四坊，養老二年（718）甲戌庚遷法興寺於新京。」日本學者認為此兩條紀文為同一事，因〈元興寺由來〉記載：「養老六年（722）壬戌六月，敕造立大金堂」，又載：「大塔院一基，三間四面，高二十四丈，天平勝寶年（749～756）中，造塔供養等身佛四尊」，五重塔係在天平寶字（757～758）由惠美押勝創建。

元興寺伽藍配置亦為對稱中軸建築，即中門、金堂、講堂與食堂為中軸建築，五重塔在金堂異方（即東面），西面應有西塔或經藏建築以求對稱，其位置在興福寺南 2,100 尺（630 公尺），位處外京之東南角。元興寺各殿堂規模，可依文獻記載以明之，據《七大寺巡禮私記》：「金堂一基，五間四面，瓦葺，南面有重閣，又四面有步廊」，所謂南面有重閣係指南面之中門而言，而講堂規模據《元興寺由來》記載為五間四面建築物，而食堂規模依據《巡禮私記》載為十一間，五重塔依據《元興寺由來》載三間四面高二十四丈（72 公尺），面寬 31 尺 5 寸（9.5 公尺）（如圖 4-12 所示），但此塔已於安政二年燒毀（1855）。元興寺建成後，在仁和三年（887）十二月遭火災，精舍燒毀，到承曆二年（1078）再予修復，鎌倉時代之建文七年又發生火災，在室町時代，元興寺已頹圮不堪，

寶德三年（1452）又發生大火，到江戶時代僅殘存金堂、五重塔及子院，但於安政二年（1855）全部焚燒。元興寺現已變成民居之地，已無遺址可尋，但仍遺留有五重小塔模型，方三間，邊長 0.96m，方形臺基邊長 1.63m，四面有臺階，柱頭鋪作華栱三出踩，補鋪作用斗子蜀柱，各簷逐層按比例累縮，形態極美，應爲元興寺五重塔最初造型（如圖 4-12 所示）。

圖 4-12　元興寺極樂坊五重小塔（左）及平面圖（右）

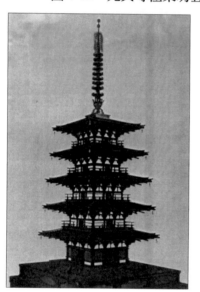

五、大安寺

大安寺即是在和銅天平年間（710～729）移建平城之大官大寺，其位置在平城三坊大路之右，六七條之間（如圖 4-13 所示），據《扶桑略記》稱：

> 天平元年，天皇欲改造大官大寺，爲遵先帝遺詔也，敕堂慈改造大安寺，本朝大安寺以唐西明寺 [註5] 爲規模焉，寺大和國添上郡平城右六條三坊矣！

又據《續日本紀》稱：

〔註 5〕西明寺原爲隋權臣楊素宅，佔延康坊四分之一，面積 12.2 公頃。入唐以後爲唐太宗愛子魏王李泰宅，西元 658 年唐高宗立爲寺，有房屋四千餘間，分十院。西明寺最東側發現一殿址，寬 51.5 米，深 33 米，爲寬九間深六間的大殿，此殿並非主殿，已有如此規模，可推知主殿當更爲壯麗。

道慈法師於大寶元年（701）隨使入唐，涉覽經典，尤精三論，養老
二年（718）歸朝，遷造大安寺於平城，敕法師勾當其事，法師尤妙
工巧，構作形制，形制皆秉其規模，所有匠手莫不嘆服。

又依《三代實錄》稱：

和銅元年遷都平城，聖武天皇降詔，預律師道慈，令遷造（大官大
寺）城，號大安寺。

日本之記載有上述興建年代之紛岐，但吾人認為應在和銅天平年間興建完成，
殆無疑義，大安寺原來之規模，依據天平十八年（746）《大安寺院記資財帳》
載：

主要伽藍有金堂、講堂、食堂、經樓、鐘樓、四面迴廊、南大門、
中門、僧房、井屋二口、宿直屋陸口、溫室院參口、禪院舍捌口、
大眾院屋陸口、政所院參口、倉貳拾肆口。

其伽藍數目多而完備（如圖 4-13 右所示）。蓋此寺完全仿造唐長安西明寺伽藍
規模而建，按《佛祖統記》稱：「唐高宗敕建西明寺，大殿十三所」，西明寺為
太子李弘病癒所立之佛寺，平城大安寺並非飛鳥時代禪宗七堂，而是採用唐西

圖 4-13　大安寺位置圖（左），主要伽藍復原平面圖（右）

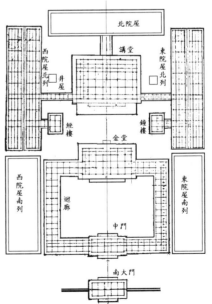

明寺之十三堂配置並縮小其規模，以規模而言，西明寺東側偏殿面積達 1,700m²
遠大於大安寺最大堂宇——講堂 1,200m² 的面積。

大安寺各殿堂規模如次：

《院記資財帳》稱大安寺：「金堂長十一丈八尺，廣六丈，柱高一丈八尺。」
金堂七間四面建築，尺度為 118 尺×60 尺（35.7m×18.2m），則面積達 641m²，
約 194 坪，中央三間柱距 18 尺（5.4 公尺），兩旁兩梢間各 15 尺（4.5m），屋
頂應為歇山屋頂，柱高一丈八尺（5.4 公尺），應指簷柱之高。同帳載：

> 講堂長十四丈六尺（43.8m），廣九丈二尺（27.6m），為九間六面建
> 築，柱高一丈七尺（5.1 公尺）。食堂長十四丈五尺（43.5m），寬八
> 丈六尺（25.8m），柱高一丈七尺（5.1m），應為九間五面之堂。

其面積達 1,209m²，約 366 坪。

大安寺迴廊據《流記》稱：「合廊壹院金堂東西脅各長八丈四尺（25.2m），
廣二丈六尺（7.8m），高一丈五尺（4.5m），東西各二十丈五尺（61.5m），廣二
丈五尺（7.6m），高一丈五尺（4.5m）。」依此而言迴廊共長五十一丈四尺（154
公尺）。僧房有東西北室各二列。食堂前廡廊東西各長五十五尺，廣一丈三尺，
高一丈五寸，此廡廊應為後院迴廊。至於塔之形式如百濟寺有九重塔，但據
《七丈寺巡禮記》稱：「七層瓦茸」當較可信。

大安寺之配置亦係飛鳥式之中軸對稱式樣，據實測遺址，東西塔中線至金
堂中心距離 795 尺（24 公尺），中門位於六條大路之北 136 尺（41 公尺），與金
堂中心距 194 尺（58.78 公尺），中門至南大門中心距 130 尺（39.4 公尺）。而東
西雙塔之配置在南大門之南，兩塔相距 427 尺（128 公尺），兩塔東西中心線距
金堂東西中心線之垂距 130 尺（390 公尺），成為雙塔雄立於寺前，與新藥師寺
金堂前雙塔相同，猶如中國古代宮殿建築之雙闕，唐代寺廟與宮殿皆有雙闕
樓，如大明宮含元殿之翔鸞閣與棲鳳閣，這應當是西明寺前雙塔之原制（如圖
4-13 右所示）。

六、東大寺

寧樂時代的佛教在日本空前發達，天平十三年（741），聖武天皇命諸國建
立國分尼寺，並命設國師，講誦金光明經及法華經，以祈國家安寧，藉佛教以
鎮護國家，並達成政教合一之理想，其后光明皇后亦篤信佛教，當時所建佛寺

以官寺爲主，當局爲統治佛教，並頒佈僧尼令，以高僧監督各地寺院及僧侶。當時由大陸傳入日本有三論、成實、法相、俱舍、華嚴、律宗等六宗，尤以華嚴宗佔有主導地位，華嚴經文稱盧舍那佛功德無量，故在天平十五年（743）十月，詔令發願造盧舍那佛金銅像一軀，於天平十九年（747）開始鑄鎔，並同時建造大佛殿，大佛於天平勝寶元年（749）鑄鎔完成，而大佛殿於天平勝寶三年（751）竣工，四面步廊與中門於天平勝寶九年完成，七重塔於天平勝寶五年興建，塔周步廊於天平寶字六年（763）興建完成，至延曆八年（789），東大寺伽藍全部竣工。

（一）東大寺之範圍

寧樂時代東大寺範圍，西起平城京之京極大路（現名今小路），東到三笠山麓，北至雜司町，含正倉院，知足院在內，南到春日野町等範圍內（如圖4-14 所示），其平面亦爲中軸建築，南大門內有南中門、金堂、北中門、講堂之中軸線建築，東西兩塔在廊之外，而於南大門及中門之間是其特色（如圖4-15 所示）。

圖 4-14　東大寺復原配置圖

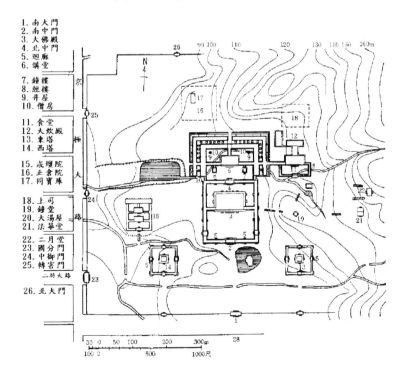

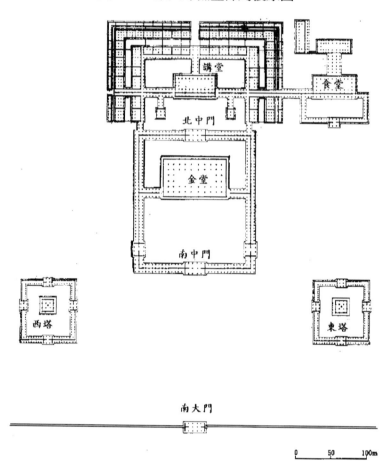

圖 4-15　東大寺伽藍佈局復原圖

（二）東大寺之金堂

大佛殿於天平時期創立，其規模載於《諸寺緣起集》如下：

> 大佛殿宇二重十一間，高十五丈六尺，東西長二十九丈，廣十七丈，
> 基砌高七尺，東西砌長三十二丈七尺，南北砌長二十丈八尺，柱八
> 十四枚，殿户十六間。

以其大佛殿之大小而言，化成今尺，則東西達 87 公尺，南北 51 公尺，面積
4,437 平方公尺，約 1,342 坪，高達 47 公尺（如圖 4-16 左所示），殿中央有白
石蓮座，其上又有銅蓮座，座上安奉銅佛，座上安奉空間高達十一丈，寬為九
丈六尺，而以今尺量之，銅佛高為五丈三尺五寸（14.98 公尺），含石座、銅
座、銅佛全高七丈一尺五寸（21 公尺），用銅達五十噸，為日本明治維新以前

圖 4-16　東大寺金堂復原平面圖（左），剖面圖（右）

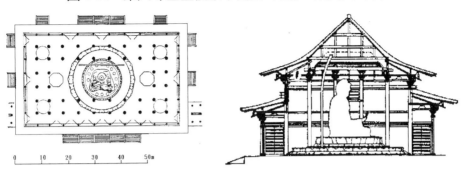

最高大的銅佛像（註6），此殿在唐武后興建洛陽東都天堂大佛殿後五十年建造，天堂大佛殿高百餘尺（30公尺以上），建造夾紵漆大像，其小指即可容納數十人，可惜洛陽大佛殿建竣僅一年，即被火焚毀，聖武天皇當仿唐武后建立東大寺，並鑄造銅佛，以防火焚毀。惜東大寺的大佛殿在治承四年（1180）被平重衡兵火焚毀，在鎌倉時代建久元年（1190）由俊乘坊重源重建時，柱子達到94枚，其樣式為天竺樣，惟在永祿十年（1567）再度毀於松永久秀的兵火。今大佛殿為元祿（1688～1703）年間再建，已是東大寺史上第二度重建，其面寬57.01公尺，進深50.48公尺，高47.34公尺，規模已縮小許多（詳第十章），且式樣亦由重簷廡殿屋頂改成具有桃山時代的天竺樣之重簷唐破風左右唐門。而內殿之柱距，正面十一間，明間柱距30尺，左右兩次間柱距26尺，兩稍間柱距23尺，側面中央三間26尺，左右兩次間23尺。

（三）東大寺之中門

　　東大寺中門較為特殊，由南北兩中門包圍成日字型迴廊，將大佛殿包在中央偏北方，大佛殿左右兩步廊，東西又有軒廊，軒廊之南面有東西中門，迴廊柱距15尺，總計迴廊東西寬五十四丈六尺（164公尺），南北深六十五丈（195公尺）。

（四）東大寺之東西塔

　　據《大佛記》稱：「塔二基，並七重，東塔高二十三丈八寸，西塔高二十

〔註6〕　現今世界最高大的銅佛像為1994年建成的日本東京阿彌陀佛立像，高120m。1997年建成的無錫靈山釋迦牟尼大佛，高88m，為中國最高大的銅佛像。而56m高的新竹彌勒銅佛為臺灣最高大的銅佛像。

三丈六尺七寸，露盤高各八丈八尺二寸，用熟銅七萬五千五百二斤五兩」，則知塔高達 70 公尺，甚爲高大。東塔曾在寬弘四年（1007），延久年間（1069～1073），康和三年（1102），保延年間（1135～1140）修理，並因治承年間（1177～1180）兵燹燒毀，嘉祿年間（1225～1226）重建，並因康安二年（1362）雷火全部燒滅。西塔在承平四年（934）雷火損毀，其後長保二年（997）燒毀三重，治承年間兵燹全毀，建治元年（1275）再興建，然今已僅遺址可尋而已。

（五）講堂

在天平勝寶年間（749～756）創建，長十八丈二尺（54.6 公尺），寬九丈六尺（28.8 公尺），其內有高二丈五尺千手觀音立像，及高一丈普賢與地藏菩薩像。延喜十七年（917）西室及三面僧房燒毀，承平五年（935）修竣，治承四年（1180）再燒損，嘉禎三年（1237）再修竣，永祿十年（1567）燒毀。

（六）食堂

在天平寶字六年（762）建竣，爲十一間六面建物，歷經承曆三年（1079），康和四年（1102）修理，治承年間兵燹後再重建。

（七）戒壇院

自天平創建以來，經治承年間兵燹、文安三年（1446）及永祿十年（1567）燒毀，今院係享保十六年（1731）慧光法師重建，戒壇雙層，爲土壇，中央安置多寶塔，院內有四天王像與鑑眞法師雕像。

（八）法華堂

又稱三月堂，係良辨僧正於天平五年（733）創立，原稱金鐘寺，東大寺創建後，成爲東大寺一部份，爲東大寺最古之建築物。法華堂現正面五間，面寬 14.38 公尺，側面八間，進深 24.83 公尺，單層，其立面奇特，以側面而言，前部爲歇山屋頂，後面爲懸山式屋頂，故正面有博風，係雙堂之連合間，爲日本建築史上之孤例。堂四周有迴廊，廊有勾欄，蜀柱飾以擬寶珠；正面五間，中央三間有門稱唐戶，兩房爲櫺子窗，又稱連子窗，背面明間與稍間爲唐戶，次間爲牆壁，在後半部有一內殿，三間二面，八角雙層佛壇在內殿中央（如圖 4-17、4-18 所示）。

圖4-17　法華堂平面圖（上左），背面圖（上右），
左側立面圖（下左），剖面圖（下右）

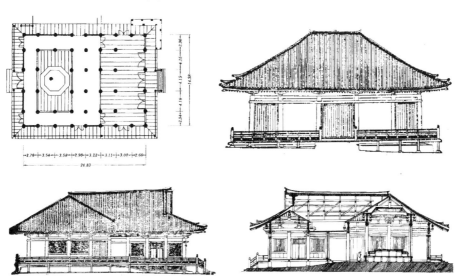

圖4-18　東大寺法華堂側面外觀

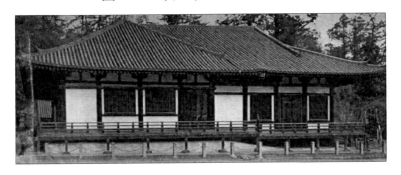

（九）轉害門

為三間一戶八腳門，另中央壁柱四支，共12支立柱，建在高3尺5寸臺基上，屋頂為硬山式屋頂，正面三間，面寬16.67公尺，進深二間計8.34公尺，中央一門戶兩側板壁，其樑架之大斗上有橫樑，樑上再置虹樑，其上方有通肘木以承屋頂重量。此門建於天平勝寶年間（749～756），原名輾磑門，時代較南大門為遲（如圖4-19、4-20所示）。

圖4-19　轉害門博風面懸魚

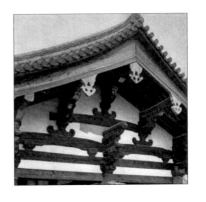

圖 4-20　轉害門平面圖（左）、外觀（右）

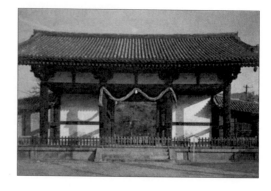

（十）正倉院

正倉院係光明皇太后於天平勝寶八年（756）6 月 21 日受聖武天皇祈求冥福而興建，為儲藏寶物之用（如圖 4-21 左所示）。其平面正面九間，進深三間，正面長 109.3 尺（33.1m），進深 31 尺（9.4），單層廡殿屋頂，正面分成三倉，中倉及兩校倉，各倉中央均有門戶，房屋高腳，距地面八尺（2.4m），外牆木條疊砌而成，在角隅成交叉形（如圖 4-21 右所示），此種構造日人稱為「校倉式構造」，亦即我國建築史上「干欄式井幹構造」，其來源極早，在中國漢代即有井幹樓建築物，干欄井幹在古代即為檜巢之遺意，地板抬高可避蟲蛇之侵襲，現在在我國雲貴高原少數民族房屋仍然沿用不絕（如圖 4-21、4-22 所示）。

圖 4-21　校倉造之東大寺正倉院（左），井幹構架角隅接合方式（右）

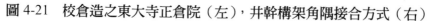

圖 4-22　自漢代流傳我國西南少數民族干欄（左），
　　　　　井幹（右）正是校倉造之起源

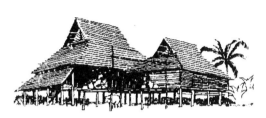

（十一）本坊經庫

　　本坊經庫之型式為三間二面校倉造，校倉造就是井幹樓倉庫，單層廡殿屋頂，高足地板，正面中央一板門，面寬 8.79 公尺，進深 5.83 公尺，中開一門以木梯上下。此種經庫牆壁，以剖半之圓木疊砌，立柱用原木，礎石為自然石，其原始構造是每層有四支半圓木疊砌而成井字型。這種高足井幹樓源於漢代建章宮井幹樓〔註7〕，在唐代尚多，如臺北故宮博物院王維〈雪溪圖〉之溪畔干欄井幹樓，為我國唐代傳入日本之特殊建築風格構造（如圖 4-23 所示）。

圖 4-23　本坊經庫牆面（左），唐王維〈雪溪圖〉之干欄亭屋（右）

〔註 7〕　《史記索隱》引《關中記》稱：「宮北有井幹臺，高五十丈，積木為樓，言築累萬木，轉相交架如井幹。」

（十二）南大門

原門面寬五間，進深 2 間，因治承年間的壽永之亂（即源平爭亂）燒毀，現樓門在正治元年（1199）由俊乘坊重源重建。

（十三）其他諸堂宇之建築

三昧堂：俗稱四月堂，方形三間，重簷廡殿屋頂，木造葺瓦，係鎌倉時代建築。

開山堂：有安奉開基祖良辨之像，方形三間，單簷攢尖屋頂，亦爲鎌倉時代建築。

大湯屋：沐浴用途，八間五面，屋頂前面歇山，後面硬山式，其細部手法爲室町時代式樣。

念佛堂：方形三間，單層廡殿屋頂，建久年間（1190～1198）建造。

二月堂：依東山之懸崖興建，天平勝寶四年（752）實忠法師建。今堂爲寬文五年（1665）重建，單簷方形攢尖屋頂鐘樓，方形單間，歇山屋頂重簷，兩旁有頂蓋斜梯上下，頗具特色，爲唐樣及天竺樣之特徵。

導勝院：應和元年（961）建五間四面堂及十三間僧房。

東南院：建於日本貞觀十七年（875），爲聖寶法師建。

天地院：和銅元年（708）行基法師創立，天喜元年（1053）被燒毀。

眞言院：弘仁十年（810）空海僧創立，寬永十九年（1642）重建，正保年間（1644～1647）淨慶和尚再重建。

新禪院：天慶元年（938）僧明珍創建，燒毀於寬永十九年，正保年間再重建。

唐禪院：天平勝寶七年（755）鑑眞法師創立，後移建唐招提寺。

（十四）東大寺配置之商榷

東大寺配置除了對稱中軸建築外，其配置另有三點特徵，其一是上面所提的日字迴廊，將大佛殿包涵其中；其次是與大安寺相似的寺前有東西塔院，彷彿宮殿之雙闕；其三係講堂與食堂兩旁圍成凵型之僧房，稱爲「三面僧房」；其四爲東大寺之幅員，大於奈良天平諸寺，據〈東大寺四至圖〉稱「東西最寬處達三十三町，南北凡三十町」（每町長度 109m），則幾乎與平城京相埒，規模之宏大可知，故東大寺別稱金光明四天王護國之寺及天下總國分寺，其

源即此。

（十五）東大寺之沿革史

東大寺竣工後，在齊衡二年（755）5 月 27 日大佛頭因地震墜落，直至一百年後，於貞觀三年（861）3 月 12 日重建完成。延喜十七年（917）西室發火，講堂三面僧房燒毀。承平四年（934）十月，西塔因落雷火災。應和二年（962）八月，南大門被大風吹倒，十二月講堂火災。永祚元年（989），南大門、鐘樓及大佛殿後門倒塌。長保二年（997），三層西塔與正法院燒毀。治曆年間（1065～1068）建造有慶大湯屋（溫泉屋）。延久二年（1070），大地震造成大鐘掉落。嘉保三年（1096），大地震、大鐘及塔刹九輪掉落。延保年間（1135～1140），東小塔堂屋傾倒。仁安年間（1166～1168）修造金道堂。應保元年（1161），修建南大門。治承四年（1180）東大寺、興福寺、元興寺火災。壽永元年（1183）四月，宋人鑄匠草部是助等十四人鑄造大佛頭部，至元曆二年（1185）七月開眼供養，源賴朝捐米 1 萬石、絹千匹、沙金千兩肋修；建久元年（1190）大佛殿母屋柱高 9.1 丈，徑 5 尺，兩支柱安立，建久七年（1196）大佛殿四天王像完成。永正五年（1509）三月講堂發火，燒毀三面僧房。永祿十年（1567），三好與松永會戰，戒壇院火災，十月又火焚淨土堂、中門堂、唐禪院、四聖坊。寬文七年（1667）二月堂內殿火災，至寬文九年十二月修建完成。寶曆十二年（1762），戒壇、導光、新禪院寺十九院燒毀。昭和四十九年（1974）大佛殿大修。此乃千餘年來東大寺之滄桑史。

七、西大寺

西大寺在平城宮之西，為寧樂時代末期佛寺，建於稱德天皇寶龜神護元年（765），據寶龜十一年（780）西大寺資財帳記載，西大寺有金堂院，含堂、塔、門廊共十一間，十一面堂院有堂樓、僧房、屋、門十一間，西南角院有屋、倉庫九間，食堂院有堂、殿、廊、廚、倉庫十一間，馬屋房有屋、廄、廁、倉庫八間，小堂院有房、堂四間，東南角院有屋、倉庫五間，政所院有屋、廚房、政廳、倉庫十間，正倉院有倉庫、屋、廚、房共二十二間，佛門三門，散屋九間等計一百間之龐大建築。其中金堂院之藥師金堂一間，長 119 尺，寬 53 尺，屋頂上有金銅鴟吻及金銅含鐸鳳凰，正脊中央有金銅大火炎飾，且有金銅獅子二頭踏銅雲，屋簷有火炎形銅瓦 36 枚，銅華瓦當 8 枚，銅鐸 36 枚，四角各有

銅鐸，其裝飾華麗可見一般。彌勒金堂面寬 206 尺，進深 68 尺，重簷歇山，兩簷有金銅吐舌龍，金堂內有藥師觀音天王佛共 70 尊，並有藥師淨土變及普陀洛珈淨土變之障子畫。

西大寺在承和十三年（846）講堂火災及貞觀二年（860）的火災，受損嚴重，延長五年（927）五重塔又遭燒毀，雖在保延之季（1135～1140）重建四王堂，但在治承四年（1180）又遭兵火蹂躪，於藤原時代已經荒圮不堪，在鎌倉時代已經僅餘遺跡而已。在 1956 年西大寺發掘調查時，發現直徑 88 尺（約 26.5 公尺）八角基壇遺址兩個，相距為 292 尺，應為東西五重塔之基礎遺址（如圖 4-24 為其平面復原圖所示）。

圖 4-24　西大寺平面復原圖

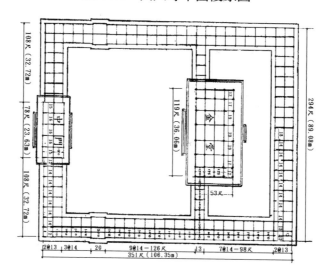

八、唐招提寺

唐招提寺在中日建築交流歷史上實值得大書特書，因為唐招提寺為唐楊州大明寺鑒眞法師創建佛寺，原為東大寺戒壇院，為日本律宗祖寺。唐招提寺首字為唐，招提即伽藍寺院，由渡日唐僧鑒眞命名。

（一）草創緣起

鑒眞大師於天平勝寶四年（唐天寶十二年，753）由揚州東渡日本，於天平勝寶七年（756）先建東大寺戒壇院，再於天平寶字三年（759）興建唐招提寺，創建的是講堂與金堂，到弘仁年間（810～823）佛塔完成，已是鑒眞圓寂後五

六十年之事。當初鑑眞渡日宏法，名揚全日，故孝謙天皇賜予平城右京五條二坊之地，原係新田部親王舊邸，鑑眞法師親建金堂之外，講堂則爲天皇賜給平城宮朝集殿遷建而成，可見日皇對待鑑眞法師之敬重，法師圓寂（763）後，其弟子法載、義靜、如寶繼續完成。

（二）規模與四至

唐招提寺在右京繁華之地，北距宮坊二坊，東距朱雀大路僅一坊有餘，北爲四條大路，西爲右京一坊大路，東南面臨小路，其範圍約佔四分之一坊，即約四町。伽藍除金堂、講堂外，尚有東塔、開山堂、絹索堂，大小僧房，經樓、鐘樓、僧堂、彌陀堂、寶藏等堂院。其位置在今奈良市五條町（如圖 4-25 所示）。

（三）伽藍配置

唐招提寺主體建築係對稱中軸線建築，由南而北，中軸線建築依次爲南大門、中門、金堂、講堂、食堂、經樓建築，中門金堂之間有東西迴廊，金堂

圖 4-25　唐招提寺位置圖（左），唐招提寺伽藍平面復原圖（右）

與講堂之間有東西塔，兩翼有東西室，食堂經樓左右有僧房，其配置方式顯然是飛鳥軸線佛寺之遺風（如圖 4-25 所示）。

（四）金堂

金堂係鑑眞法師完全依據大明寺大雄寶殿式樣創建之遺構，面寬七開間，進深四開間，爲單簷廡殿屋頂，臺基單重，四周砌以石條，前後有階，屋脊有唐式鴟吻，正面八圓柱有收分，柱上斗栱爲一斗三升式，樑構架上挑出之飛簷由昂後之天花榳木重量所平衡，這是唐代斗栱之通例。殿內有石砌土築佛壇，殿內天花有折角藻井，並以虹樑、格樑、蟆股圍成雙重藻井，並繪以佛相、飛天、寶相華紋飾，佛壇安奉一丈六尺盧舍那佛乾漆座像。金堂臺基高四尺，正面七間寬九丈四尺（27.92 公尺），側面四丈九尺（14.62 公尺），正面柱間距，明間 16 尺（4.66m），左右兩次間 15 尺（4.77m），兩稍間 13 尺（3.88m），兩畫間 11 尺（3.28m），中央三間爲板扉，兩稍門爲蔀戶，兩端爲連子窗，金堂屋頂佔正面高將近一半，有唐代風格鴟吻，有厚重樸實之唐代風格。金堂之屋頂曾在元祿年間（1693～1694）進行大修繕。昭和四十三年（1968）部份木料拆解修繕（如圖 4-26、4-27 所示）。

圖 4-26　唐招提寺金堂平面圖（左），正立面圖（右）

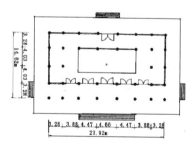
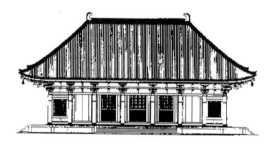

圖 4-27　唐招提寺金堂正面外觀（左），右側立面圖（右）

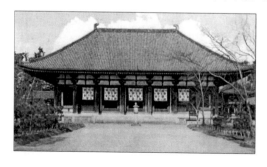
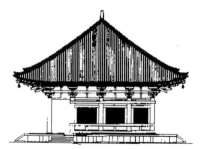

（五）講堂

正面九開間，面寬 33.8 公尺，側面四開間，進深 13.52 公尺，單層歇山屋頂，爲孝謙天皇賜給鑑眞宏法之堂，記載於《延曆實錄》「大內施先上，解歇九間屋，入唐寺，爲講堂口」，唐寺即唐招提寺之別名，其堂內有木造須彌戒壇，爲天皇受戒處。講堂係利用原東朝集殿遷建之建材依原樣興建（如圖 4-28、4-29 所示）。

圖 4-28　唐招提寺講堂平面圖（左），正面外觀（右）

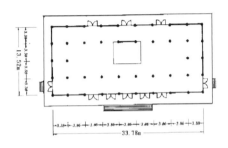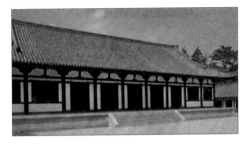

圖 4-29　唐招提寺講堂正立面圖（左），右側立面圖（右）

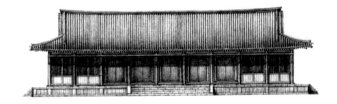

（六）其餘諸堂宇

鼓樓三間二面，雙層重簷歇山屋頂，天花棟樑上有仁治元年（1240）修繕年代。原來安奉有鑑眞法師三千舍利子，又稱舍利殿。禮堂在東室，共十九間，歇山屋頂，爲鎌倉時代建築。經藏及寶藏，皆爲三間三面、方攢尖屋頂校倉造之建築，開中門有木梯上下，經藏建於天平時代，爲日本最高校倉造，其平面爲面寬 19 尺（天平尺即 5.61m），進深 16 尺（4.7m），寶藏面寬 7.63m，進深 6.05m，也有木梯上下。開山堂及絹索堂，天保火燒後，明治時期再建。地藏堂，在開山堂之西，奉地藏菩薩像，平安時代建築。御影堂爲寢殿造建築物，爲後世修建，內有鑑眞和尚乾漆坐像，該堂於 1997 年 12 月毀燒，坐像及時被搶救，幸免於災。

（七）唐招提寺沿革史

平安時代，政治中樞遷移京都後，唐招提寺就日漸衰微，到天永二年（1111）時院宇廢頹，庭院成為田疇。永久四年（1116）修繕伽藍，至源賴朝時代，始撥資再修復舍利殿，經藏、寶藏等堂殿。鎌倉時代，律宗復興，覺盛法師及門徒忍性、圓煦、凝然稱雄佛教界，仁治二年（1241）大修殿堂，文永七年（1270）修復金堂，建治元年（1275）修復講堂。康安元年（1361）六月大地震，東塔九相輪損毀，西廊傾倒，渡廊毀壞。永正三年（1506）五月復大地震，絹索堂、貝吹堂、西塔、北室、文殊堂、中門、西東兩門悉遭震毀。慶長元年（1596）之大地震、戒壇、僧堂、庫院、彌陀堂、鐘樓、山門、迴廊、僧房、西神社震倒，金堂、講堂、東塔受損。元祿八年（1695）復修戒壇堂，但在嘉永元年（1848）燒毀。現留存至今之天平遺物僅有金堂、講堂及經藏而已。原平城宮東朝集殿遷建講堂在昭和四十六年（1971）解體修理。

圖 4-30　唐招提寺寶藏平面圖（左），唐招提寺寶藏外觀（右）

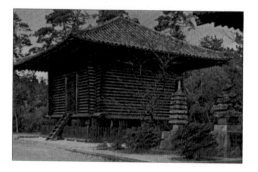

九、新藥師寺本堂

在今奈良市高火田園曲町，創建於天平十九年（747）三月，因光明皇后祈願聖武天皇病癒而建造，以安奉藥師佛及十二神像（如圖 4-31 所示）。

本堂食堂面寬七間，進深五間，立於一層臺基上，正面及兩側有臺階，單簷歇山屋頂，正面明間柱距 16 尺，其餘各間柱距 10 尺，正面全寬 22.68 公尺，進深為 14.9 公尺，殿中央為圓形須彌壇，正面有三門，其餘各面有一門，柱上斗栱係大斗上有雲栱以承桁，結構儉樸（如圖 4-32 所示）。本堂在寶龜元年（770）雷火中倖免燒毀，在元祿十二年（1699）及明治三十年（1897）進行修繕，但仍保存奈良時代之風韻。

圖 4-31　新藥師寺本堂全景（左），內部佛壇（右）

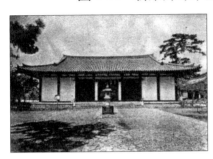

圖 4-32　新藥師寺本堂平面圖（左），剖面圖（右）

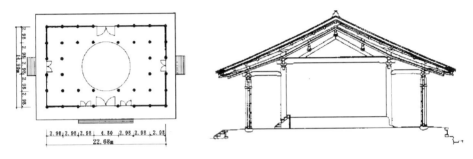

十、海龍王寺西金堂與五重小塔

　　海龍王寺在平城京之東北隅（今奈良市法華寺町），故又稱隅寺，係天平三年（731）光明皇后將藤原不比等的邸宅改建而成。

　　西金堂單層，面寬三間，進深二間，單簷硬山式屋頂、葺瓦，軒簷有二重繁棰，正面及後面各開一門，正門兩旁爲格子櫺窗，堂內安置有五重小塔，下面基壇方八尺，高 13 尺（4 公尺），五層攢尖屋頂小塔，塔細部手法與藥師寺東塔相同，塔方三間，全寬 79 公分，臺基二層，在永仁二年（1294）修補，相輪係昭和年代依據藥師寺東塔相輪或樣所補加者（如圖 4-33 所示），爲精緻的木塔模型。

十一、當麻寺及東西塔

　　在今奈良縣北葛城郡當麻町，其建造緣起於聖德太子之御願，在河內國交野郡山田鄉建寺，初名萬法藏院，天武天皇白鳳二年（673）遷建於現址，白鳳十年（681）建造金堂、講堂、千手堂及東西二塔。現留之本堂係永曆二年（1161）所改建，又稱曼荼羅堂，寬七間，進深六間，原爲二重虹樑蟆股構

圖 4-33　海龍王寺五重小塔立面及剖面圖（左），外觀照片（中），平面圖（右）

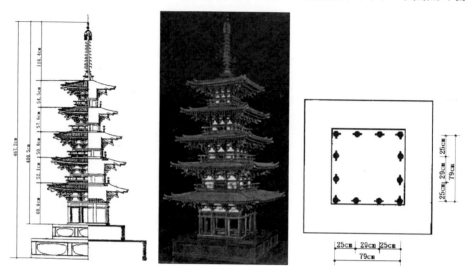

架，改建爲三角斜撐柁柱式構架。東西塔亦係在明治三十五年（1902）及明治四十四年（1911）解體修復，唯均保持原來式樣。

東塔位於寺域半山腰，方三間之三層塔，基層面寬 18 尺（5.34 公尺），明間柱距 7.2 尺（2.12m），稍間 5.4 尺（1.61m），但第二三層平面爲方兩間。東塔臺基一層，塔內有眞柱及四天柱支撐結構，斗栱三出踩，塔內有白木須彌壇供奉大日如來，刹竿上相輪八個，偶數相輪爲此塔之異例，其水煙類似魚骨、銅鑄。基層中央柱距爲 18 尺。翼角有疏榎，反宇起翹，外型出簷甚遠，呈厚重之安定感，外殿天井曾在明治時期修理（如圖 4-34 所示）。

圖 4-34　當麻寺東塔平面圖（左），軒簷鋪作細部（右）

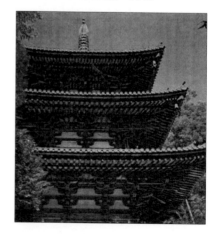

　　西塔方形，三層，各層均方三間，基層寬 17.33 尺（5.25 公尺），二層寬
14.2 尺，三層寬 12.05 尺，中央明間與兩旁稍間比例爲 5：4，各層中央明間用
板扉（板門），相輪仍爲八個，其上水煙有忍冬紋，斗栱爲一斗二升式。東西
兩塔之結構不同處在於東塔之屋簷籍層之出踩斗栱承托其重量，而西塔更籍上
層外柱之垂直力以平衡屋簷之荷重（如圖 4-35 所示）。

圖 4-35　當麻寺西塔平面圖（左），外觀（右）

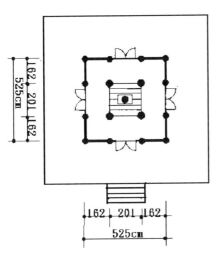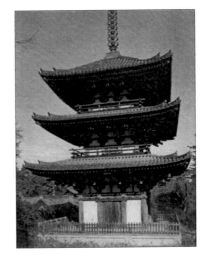

十二、榮山寺與八角堂

　　榮山寺（原名前山寺）係藤原仲磨爲感思其雙親而建造之寺，八角堂應在
天平九年其父武智磨逝世及天平寶字八年仲磨逝世年間（737～764）建立。此
寺最特別建築物係八角堂，其臺基八角形，基壇石爲石墨片岩，八角堂單層四
面有板門，平面邊長 11 尺（3.26 公尺），直徑 7.88 公尺，單簷，八角形攢尖屋
頂，瓦葺，露盤銅製，下爲蓮華座寶瓶，八角寶蓋，其上寶珠形，殿外壁八
柱，殿內四天柱構成四角形天井構架，格天井（平棊）有寶相華紋，柱有飛天
繪畫，屋頂寶珠露盤在明治期間修理。此堂開創日本八角形堂宇特例，較法隆
寺夢殿提早數年完成（如圖 4-36 所示）。

十三、法隆寺夢殿

　　在法隆寺東院伽藍，建於天平十一年（739），乃是僧行信爲聖德太子祭祀
之用而許願建造。依天平寶字五年（761）東院資財帳記載：「瓦葺八角佛殿一

圖 4-36　榮山寺八角堂平面圖（左），外觀（中），室內天花（右）

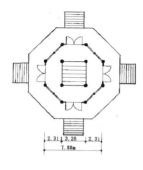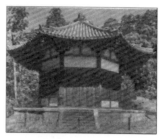

基，闊別一丈六尺五寸」等文，建造期間可能達到二十年左右。夢殿係八角形單層攢尖屋頂之殿堂，內奉救世觀音像及平安前期御帳臺式宮殿櫥子及平安後期聖德太子像繪殿櫥子（建物模型）。殿在一雙層臺基上（原型為一層高臺），臺基之正東西南北有臺階，臺基八角形原為一層凝灰岩砌成，昭成時改修為二層花崗岩砌，皆八級，臺基上有勾欄。夢殿共有四門分置四面，其餘四面有連子窗，每面長 4.17 公尺，牆壁對應距離為 10.77 公尺，外直徑 11.1 公尺，屋頂為八角攢尖式，脊上有青銅製寶珠露盤，上有返花、受花、花實、寶瓶、雪珠、風鐸、八角天蓋（傘蓋）、寶珠、光明（銅針），裝飾華麗。

　夢殿外有八柱，內有八柱，內殿天花藻井係建久四年（1193）所加上，而內殿有八角二層佛壇，上層為內八柱所圍繞，夢殿斗栱係一斗三升式，除壁柱有斗栱外，補間鋪作亦為一斗三升斗栱。此殿在寬喜二年（1230）大修中央屋頂，並於昭和十二～十四年（1937～1939）解體重修（圖 4-37、4-38）。

圖 4-37　法隆寺夢殿平面圖（左），立面圖（右）

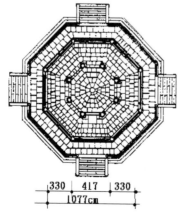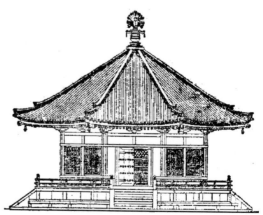

圖 4-38　法隆寺夢殿外觀（左），法隆寺夢殿現代復原剖面圖（右）

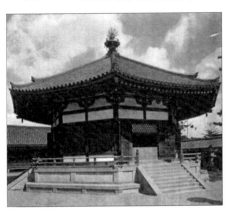

第四節　寧樂時代宮殿、邸宅、神宮建築

一、宮殿建築

　　寧樂時代的建築大量模仿唐朝，連宮殿邸宅都不例外，其列入於載籍中的宮殿多如雨後春筍，如孝德天皇之豐浦宮，齊明天皇後飛鳥岡本宮、田身嶺兩槻宮之營造，天智天皇之大津京，天武天皇營造高市之島宮、吉野之吉野宮，持統天皇之藤原宮及淨御原宮等，而元明天皇之平城京內之平城宮更是著名，今略述之。

　　平城宮在今奈良市佐紀町及二條町，建於元明天皇和銅三年（710），爲元明天皇至桓武天皇之間共八代天皇所居之宮殿，在昭和二十八年（1953）被發掘，其遺址南北約 1 公里，東西約 1.5 公里；平城宮殿分爲兩部，即內裏和大極殿，各殿皆有在中軸線上，內裏之北有內裏正殿，四周有迴廊環繞，大極殿在內裏之南（如圖 4-39 所示），皆靠近平城宮北端之東側。目前的發掘情況已確定大極殿、內裏、朝堂院、東院、官廳街等處之遺址（如圖 4-40 右所示）。而大極殿南有龍尾壇乃係仿造長安大明宮含元殿龍尾道遺跡。大極殿兩側有東西樓，猶如長安大明宮麟德殿（如圖 4-42 所示）前之雙闕樓（鬱儀樓與結都樓），大極殿南有朝堂院共計十二堂（也是仿照唐大明宮含元殿前之東西朝堂），部份有遺跡，而東西朝集殿在南。朝堂係政府辦公所，天皇居殿爲內裏正殿（如圖 4-41 所示），而東朝集殿已於鑑眞法師渡日時，由孝謙天皇賜給他做爲唐招提寺講堂。

圖 4-39　平城宮殿圖全域復原圖（左），平城宮朝堂復原圖（右）

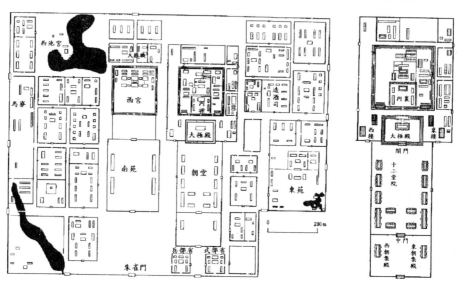

圖 4-40　平城宮朝堂遺址（左），平城宮鳥瞰想像圖，前景為西宮，
　　　　後景為大極殿（右）

圖 4-41　平城宮大極殿外觀復原圖（左），大極殿及內裏平面復原圖（右）

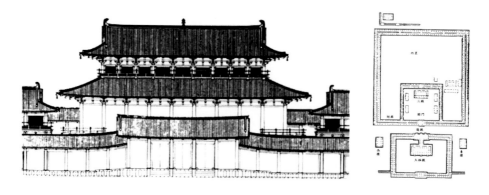

圖 4-42　唐大明宮麟德殿正立面復原圖

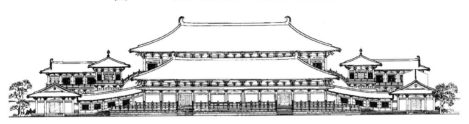

　　由上可知，平城宮之朝堂、大極殿、內裏可以說是依據唐大明宮（建於唐太宗貞觀八年，634 A.D），早平城宮七十四年的大明宮之營建圖樣應由遺唐使帶回給皇室參考，平城宮內裏尺寸東西 185m，南北 195m，約爲大明宮內裏十分之一。據發掘調查，內裏正殿正面九間，進深五間，地坪鋪板，屋頂松檜皮葺，內裏東南隅有園林建築，並有池沼及中島庭石遺址。

二、邸宅建築

　　《續日本紀》神龜元年（724）大政官奏言云：「上古淳樸，冬穴夏巢，後世聖人，代以宮室，亦有京師，帝王爲居，萬國所朝，非是壯麗，何以表德，其板屋草舍，中古遺制，難營易破，空殫民財，請仰有司令五位已上及庶人堪營者，構立瓦舍，塗爲赤白，奏可之。」由此而言，板牆瓦屋應爲寧樂時代邸宅風尚。日本寧樂時代受唐文化影響，高足房屋出入不便也漸改爲低床建築，地板距地一二尺，不用上下樓梯。而流傳至今尚存之法隆寺傳法堂，原爲橘夫人（聖武天皇之妃）邸宅，天平十一年（739）改爲傳法堂，堂建於一尺臺基上，七間四面，面寬 25.01 公尺，進深 10.67 公尺（如圖 4-43 所示）。單層懸山屋頂，背面門窗位置與正面相同，堂內有木造的低地板，其結構在側面有二重虹樑托股之法，側桁伸出較長，以支撐深遠懸山屋簷（如圖 4-43 所示），堂內三面有牆，四周繞以迴廊，其漆飾、木料塗以黃土，裏板以胡粉塗飾，外牆以白灰塗飾（如圖 4-44 所示）。

　　在聖武朝天平十五年（743）藤原豐成曾在近江紫香樂宮營造別業成板殿，其後豐成捲入廢立太子大炊王事件被流放筑紫。在天平寶字六年（762），板殿被改爲石山寺食堂，由發掘柱坑而佑其主室面積 119m²，連四周出簷合計 175m²，其構架由關野貞復原，平面長形，前後出簷較大，前開三門，後面一門，窗戶爲連子窗（即櫺窗）（如圖 4-45 所示）。

圖 4-43　法隆寺傳法堂平面圖（左），傳法堂剖面圖（右）

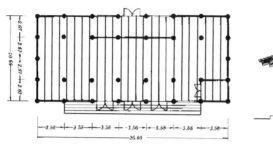
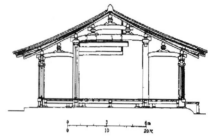

圖 4-44　法隆寺傳法堂外觀

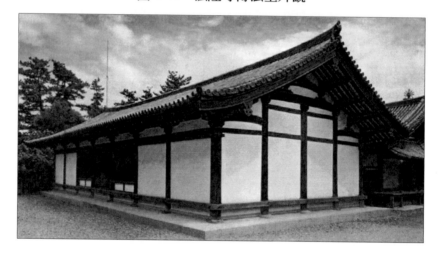

圖 4-45　藤原豐成之成板殿平面圖（右），剖面圖（左）

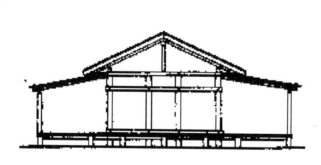
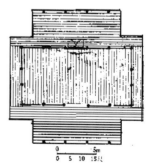

　　其次是唐招提寺之講堂，係天平寶寺三年（759），孝謙天皇賜給鑑眞法師
之平城京東朝集殿遷建而成，爲典型日本宮殿中皇室與大臣辦公場所。講堂爲
九間四面歇山殿堂，其柱距正面各 13 尺（3.86 公尺），側面各 11.4 尺（3.38 公
尺），面寬總長 33.78 公尺，進深 13.52 公尺，正面中央五間係板門，左右兩端

間係土牆、連子窗，背面中央及相隔之間有板門，其餘爲土牆，兩側前端有板門，其餘爲土牆，樑架上亦有雙虹樑承蟆股之制，堂中央有須彌壇，天井爲格子天井，地板爲木板，係低床式，臺基高約三尺，中央及兩側有臺階，外型寬敞流麗，比例橫伸，係平城京典型之宮殿遺存（如圖 4-28 所示）。

三、神宮建築

依據在清和天皇貞觀年間（859～876）頒佈之〈貞觀儀式〉記載，日本天皇即位時所行大嘗祭之大嘗宮設置於太極殿前龍尾壇上，原先是起源於傳說神功皇后筑紫小山田之齋宮，爲臨時性祭神之神宮，於祭祀後五日內拆除。大嘗宮東西 214 尺（約 64 公尺），南北 150 尺（約 45 公尺），宮垣圍以木柴，中央有南北向通路稱爲中垣，進南門內，東爲悠紀院，西爲主基院，兩院各有院垣及院門，其北中垣由中籬分成兩半，東有膳房及臼屋，西爲主基正殿，主基正殿東西二間，南北五間，前堂後室，南堂二間，北室三間，堂室之間隔以葦簾，室中央爲神座，主基院北側爲主基外院，有三座建築物，爲齋祀之屋室（如圖 4-46 左所示）。

圖 4-46　大嘗宮平面圖（左），大嘗宮悠紀殿祭祀圖（右）

第五節　寧樂時代建築特徵

寧樂時代建築以佛寺爲中心，白鳳與天平文化又以佛教繪畫、雕塑、建築最具特色，以佛教文化爲主體，兼受唐風文化薰陶，再加上貴族大力提倡，藉佛教思想作爲鎮護國家、統治百姓重要工具。平城京東西大寺之興建居然靡費天下稅收之半，如此優渥佛教，甚至將京城政府辦公朝集殿贈給高僧做爲佛寺講堂，皇妃居宅做爲佛寺建築，故佛寺建築之特徵即寧樂時代建築藝術之特徵，

茲分別細述建築細部特徵如下：

一、構架

　　日本佛寺伽藍建築以木構造爲本位，受到唐建築風格影響，高足式校倉構架改爲柱樑斗栱構架（即干欄井幹構造），由飛鳥時代法隆寺大斗上出踩雲形肘木的承重方式進展到藥師寺雙重斗栱支昂承重，再演進爲唐招提寺重斗雙昂承重結構，是構架上一大進步。至於虹樑承蟆股承軒之利用，如東大寺法華堂及法隆寺傳法堂可使虹樑有預力作用，承重增大，也使構架更有靈巧變化（如圖4-47、4-48所示）。

圖 4-47　法隆寺傳法堂木構架立面圖

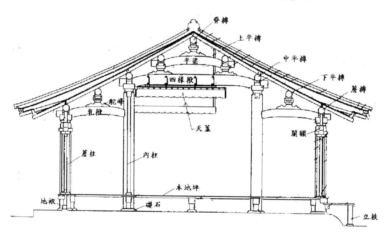

圖 4-48　唐招提寺金堂木構架立面圖

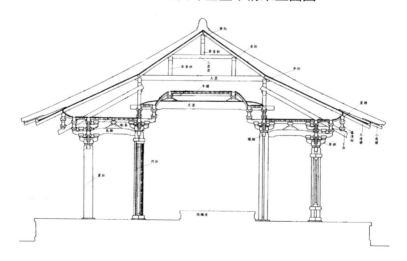

二、斗栱

　　寧樂時代斗栱運用手法日新月異，以一斗三升式斗栱爲主體層層出踩配合昂材之利用平衡出簷重量，可使出簷越推越遠，而法隆寺金堂勾欄斗栱間人字形補間鋪作完全消失，皆改用蟆股，斗栱手法由飛鳥時代之簡樸改爲繁瑣，由單純之承重作用變爲傳遞荷重以及挑簷之用途（如圖 4-49、4-50、4-51 所示）。

圖 4-49　法隆寺金堂(a)斗栱(b)柱頭鋪作
　　　　東大寺法華堂盡間柱頭鋪作側面(c)正面(d)

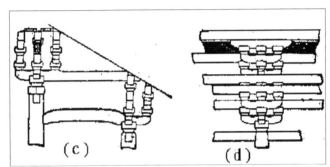

圖 4-50　唐招提寺金堂外簷柱頭鋪作(a)次間柱頭、補間鋪作、柱頭鋪作(b)

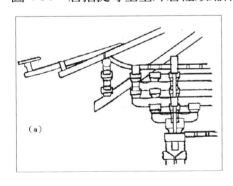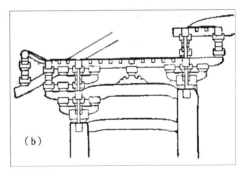

圖 4-51　藥師寺東塔外簷柱頭鋪作(a)轉角柱頭鋪作，(b)外簷鋪作
　　　　當麻寺外簷轉角鋪作正面圖(c)側面圖(d)

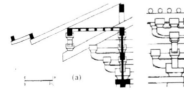

三、天花

通常用格子板天花，亦即用「平棋」天花稱爲「格天井」，板內繪有寶相華紋及蓮華紋，如法隆寺傳法堂天花以及榮山寺八角堂天花（如圖 4-53 所示）。有的並無天花而將樑構架顯露在外，即爲「徹上明造」，如新樂師寺本堂，日名爲「化粧屋根裏天井」（如圖 4-52 所示）。

圖 4-52　新藥師寺本堂化粧屋根裏 | 圖 4-53
天井（徹上明造） | 榮山寺八角堂格天井（平闇）

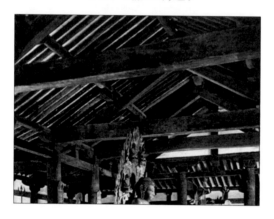
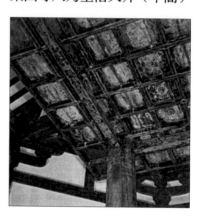

四、門窗

大部份用板門檻窗，如唐招提寺講堂，或受唐風建築影響用金釘大門，如唐招提寺金堂用 20 個金釘之大門以及法隆寺夢殿，亦有用檻格窗（亦稱連子窗），如唐招提寺金堂稍間之窗。

五、勾欄

有橫欄式勾欄，如當麻寺西塔，以二水平橫桿固定於蜀柱上，型式簡樸。東大寺法華堂之勾欄則爲三橫桿，海龍王寺五重小塔亦同。飛鳥時代之卍字形勾欄則較少見。法隆寺夢殿之蜀柱頭爲擬寶珠。

六、臺基

臺基通常由石造擋土牆內填土築成，臺基高一層，亦有二層者，如法隆寺夢殿，中央束腰，不做臺基之高足式井幹房之校倉造，如正倉院及唐招提寺寶藏則以木樓梯上下，須彌座除佛壇以外很少用之。新藥師寺金堂本尊藥師如來

須彌座之銅須彌座有覆蓮下枋，下梟上枋等部份，其中束腰部有青龍、白虎、朱雀、玄武之浮雕。

七、裝飾

白鳳天平文化的藝術精華大部份在於壁畫，故建築物皆有瑰麗壁畫，壁畫不但在牆壁上，也在柱上、樑上、斗栱上，天花板上，其花紋有寶相華紋，忍冬草紋、蓮華紋，甚至佛菩薩之法相，這都是唐代佛寺壁畫風格流風餘韻所致。

八、屋頂

屋頂皆用瓦蓋，型式有廡殿、歇山、懸山及攢尖（又稱寶蓋）屋頂，前三者正脊卻有微翹之脊瓦，亦即鬼瓦。唐招提寺正脊唐風鴟吻出屋頂天際線最為顯著。攢尖式屋頂大都是在佛塔上，塔上有剎，剎上有相輪、水煙、寶珠，相輪通常有九輪，惟當麻寺東西塔八輪為特例。至於八角堂，如榮山寺八角堂與法隆寺夢殿皆不用剎竿，而用寶相珠，夢殿寶珠上有傘蓋，其上安置放射狀銅針更是奇特。

第五章　弘仁時代之建築

自桓武天皇於延曆十三年（794）遷都平安京開始，至安德天皇壽永四年
（1185）平氏滅亡爲止，這段定都於平安京之近四百年期間稱爲「平安時代」
[註1]，其前期係自平安遷都（794）至宇多天皇寬平九年（897）大約一百年間
稱爲「弘仁時代」，此乃因嵯峨天皇弘仁十一年（820）頒佈大寶令之弘仁格
式，其後的貞觀格式延用弘仁格式，貞觀十一年（860）頒佈及延喜格式在延喜
七年（977）頒佈，弘仁格式爲大寶令實施細則之起源，故稱此段大寶令實施之
時代爲弘仁時代，或稱平安前期，而後期係自醍醐天皇即位（898）至平氏滅亡
約三百年，稱爲藤原時代，或稱爲平安後朝。本書將平安時代之建築劃分爲前
期（弘仁時代）與後期（藤原時代），本章先敘述弘仁時代之建築。

第一節　弘仁時代之建築概說

弘仁時代，遣唐留學僧最澄（677～822）與空海（774～835）返國後，最
澄受到桓武天皇之支持，融合入唐所學之天臺宗、禪宗、大乘戒、密教四宗，
創立日本天臺宗，在比叡山創建延曆寺，致力宏揚大乘佛教；而與最澄同時入
唐（804）之留學僧空海則受嵯峨天皇青睞，以唐長安青龍寺惠果大師所傳密教

[註1] 亦有稱平安時代從桓武天皇將都城從長岡京移到平安京開始（794 年），到 1192 年
　　　源賴朝任征夷大將軍，建立鎌倉幕府掌攬大權爲止。

爲衣缽，並以西明寺所學眞言宗爲袈裟，建金剛峰寺於高野山，並建京都教王護國寺（即東寺）爲道場，創導日本眞言宗；最澄之後，天臺宗分爲二派，以留唐學習密教的圓仁與圓珍爲首，圓仁之山門派以延曆寺爲道場，圓珍之寺門派以園城寺爲道場，此兩派皆稱爲「臺密」以與眞言宗密教稱爲「東密」相別。眞言宗所創導加持祈禱以達到即身成佛並鎮護國家之思想，受到貴族與平民熱烈信仰，勢力較大。

弘仁時代由於上述密教盛行，故密教藝術居於藝術主流，其特徵是無論佛像雕塑或建築物皆強調幽晦森嚴的風格，寺院建築與寧樂時代不同，寺院建築物皆移置山林之間，伽藍配置皆隨地形自由排列，佛寺堂宇內光線幽暗，籠罩著陰森的氣氛，寺院壁畫以密教佛像之青綠山水與宏揚佛教人物（如聖德太子）畫傳爲題材，以奈良縣宇陀郡室生寺金堂與五重塔爲典型，這與寧樂時代之都市內建佛寺不同，尤其利用山坡面及斷崖面建築寺院及塔堂，稱爲「山嶽寺院」。

其次，在弘仁時代，因佛教的日本化，擺脫全盤移植南朝六宗的方式，加上固有神道信仰融合，使「神佛習合」思想大受歡迎，以神助佛法流通，佛助神威力，佛與神融合崇拜，演變成「本地產跡說」，即神即佛，佛爲了濟世救人，方出現於日本，這使日本佛教與傳統神道融合一體，歷千年而不衰，故此時代，神社中建有佛寺，佛寺中建有神社，前者如神宮寺，後者如比叡山日吉神社，神佛同祠一寺或一神社，乃是神佛信仰融合表現，正是此時期佛寺建築一大特色，猶如中國有佛道合祀一廟之狀況。

第二節　弘仁時代之營都計畫

一、長岡京之營建計畫

長岡京在今京都西南長岡京市，桓武天皇未遷都平安京時，於延曆三年（784），聽從藤原種繼之建議，下詔營建長岡京〔註2〕，其過程依《續日本紀》〔註3〕記載：

〔註2〕長岡京在壬京都府向日市雞冠井町。

〔註3〕《續日本紀》是日本平安時代編撰的官方史書，記載自文武天皇元年（697）至桓

六月己酉經始都城，營作宮殿，壬子遣參議近衛中將等於賀茂大神

社，奉幣以告遷都，又今年調庸，并造宮工夫度物，仰下諸國，令

進於長岡宮，壬戌造新京之宅：丁卯，百姓私宅入新京宮內亦五十

七町，十二月詔賜造宮有勞者爵，己酉築宮城。

延曆四年九月，藤原種繼遭暗殺，長岡京中輟。長岡京與平城京相仿，京城分東西兩京，市分左右兩市，自 1955 年以來發掘調查，長岡京之大內裏在京城之北部，其朝堂院之遺址已發現（如圖 5-1 所示），出土古瓦爲難波宮朝堂所用者，內裏宮室由平城宮移建可能性頗大。惟因長岡京歷時僅十年，雖仍有大極殿及東西朝堂之制，然宮室草創，因陋就簡殆無疑問。

圖 5-1　長岡京朝堂平面圖（左）及復原（右）

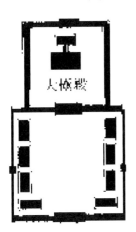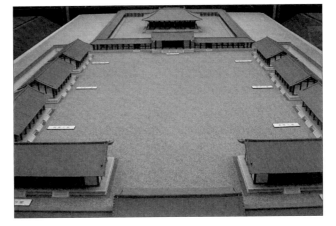

二、平安京之營建計畫

（一）平安京營建緣起

平安京即今日京都市前身，在長岡京之北約一里，位於鴨川與桂川之間，其遷都理由依《續日本紀》：「葛野乃大宮地者，山川毛麗，四方國乃百姓乃參出來毛便。」換句話說，乃因京都葛野地方山川秀麗，交通方便。長岡京營建期間，造宮使藤原種繼在監工中被刺殺，因太子（早良親王）懷疑他參與廢立

武天皇延曆十年（791）共 97 年間的歷史大事，係菅野眞道於延曆十六年（797）編成，總計四十卷，是奈良時代的基本史料。正史《六國史》中的第二冊，該書〈上表文〉提到：「彰善癉惡，傳萬葉以作鑑」爲著書目的。

太子並立安殿親王的陰謀。太子刺殺種繼後被廢，不久尋卒，新太子接著生病，不久太子妃藤原帶子又急病暴斃，桓武天皇依神指示爲故太子作祟，天皇特追諡故太子爲崇道天皇，並對長岡京發生厭惡之心，故依中宮大夫和氣清麻呂的密奏，於延曆十二年（793）遷都一里外之葛野郡宇太村。

（二）平安京營建歷程

其營建歷程依《日本紀略》[註4]記載如下：

> 延曆十二年正月甲午，遣大納言藤原小黑麻呂，左大辨紀古佐簀等，相山背國葛野郡宇太村之地，爲遷都也；二月辛亥，告遷都於賀茂大神；三月己卯朔，幸葛野巡覽新京戊子遣參議壹志濃王等奉幣於伊勢大神宮，造遷都之由；七月，庚寅，令五位已上及諸司主典已上進役夫，築新京宮城，四月庚午，令諸國造新宮諸門，六月，發諸國夫五千掃新宮。延曆十三年，七月辛未朔，遷東西市於新京，且造廛舍，且遷市人，十一月，以山背國山河襟帶，自然作城，因斯形勝，可制新號，改爲山城國，又子民謳歌，異口同慶，號新京爲平安京。延曆十四年正月以大極殿未成廢朝，八月，幸朝堂院觀匠作。延曆十五年正月皇帝御大極殿受朝賀大極殿竣工。延曆十六年三月令近江、駿河、信濃、出雲等國進雇夫二萬三十人，以供造宮役。延曆十八年正壬子，豐樂院未成功，大極殿前龍尾道上構作借殿，茸以彩帛。

延曆二十四年十二月公卿奏議：「伏奉綸旨，營造未已，黎明或弊，念彼勤勞，事須矜恤，加以時遭災疫，頗損農桑，今雖有年，未開復業，宜量事優伶，令得存濟。」又藤原緒嗣及菅野眞道又奏「方今天下所苦，軍事與造作也，停此兩事，百姓安之」，帝善緒嗣議，即此停發，廢造宮職。自桓武延曆十二年至二十四年（793～805）經歷了十三年，傾全國財力，搞得民疲財盡，方才收工，延曆侍臣形容平安新京的「阜高詠澤洽歡情」的百姓聲音變爲「百姓含恨怨聲」，因此被迫匆匆停工，以息民怨。

〔註4〕《日本紀略》共34卷，撰者不詳，是平安時代編纂的編年體史書，以漢文寫成，記述神代至長元九年（1036）後一條天皇崩之間史事，可補《六國史》不足之處。

（三）平安京之規制

平安京之規模，以唐長安城為藍本，採用整齊長方形城廓，其東西三十二町（1,520 丈，約 4.55 公里），南北三十八町（1,780 丈，約 5.31 公里），總面積 24.16 平方公里，約為唐長安城面積七分之二（唐長安城面積 84.1 平方公里）〔註5〕，為平城京 1.5 倍（平城京 16 平方公里）（如圖 5-2 所示）。羅城圍繞平安京周圍，外有護城河（稱為堀），宮城在北方中央，東西八町，南北十町，正中央朱雀門，直通朱雀大路，南北向共十一條大道，以朱雀大路間的土御門大路，近衛大路，中御門大路，大炊御門大路均受阻於宮城，未能貫通（如圖 5-2 所示）。

　　其次，再論及平安京之條坊保町制度，平安京以朱雀大路為界，東西分為左京及右京，左右京各有四坊之幅寬，東西方向的 4 列町稱為「條」，南北方向的 4 列町稱為「坊」，屬於同條、坊的 16 個町依次按數字一至十六編號，例如：右京五條三坊十四町。坊以大路劃分，每坊內有十字形小街劃分為四保，每保再以十字形小路劃分為四町，故一坊計四保十六町（如圖 5-2 左所示），十字形小路寬 4 丈，則每町廣袤為 40 丈×40 丈（約 120m×120m），每町有南北向巷道三條分成四行，每行再分隔八門，每町共四行三十二門，每門廣袤為 10 丈×5 丈（約 30m×15m）即為一戶，每戶面積 450m²，戶之門牌也可確定（如

圖 5-2　平安京坊內保町——四保十六町圖（左），
町內門戶、四行三十二門圖（右）

〔註 5〕　依據《中國古代建築史·第二卷》，頁 317 數據。

圖 5-3　平安京神泉苑復原圖（左），平安京東市配置圖（右）

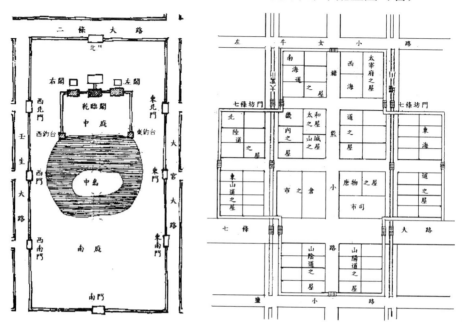

圖 5-2 右所示之戶 20 門牌爲右京五條三坊一保七之町三行四門）。統計平安京除大內裏外，計五十六坊及三十個半坊，1,036 町，284 保，總計 331 城 2 戶，整齊劃一，清清楚楚，今日日本都市規劃，已取消坊條門行之制，保留町，改坊爲區，增加町目，再於町或町目內劃分番地（亦即地號）當做各戶之地址。

京城路寬，大路八丈（約 24 公尺），小路四丈（約 12 公尺），但東宮大路及九條大路 12 丈（約 36 公尺），二條大路 17 丈（約 51 公尺），二條以北的東西向各大路 10 丈（約 30 公尺），朱雀大路寬二十八丈（84 公尺）。在六七條大路之間，距朱雀大路一坊之處有東西二市，在朱雀大路兩旁靠近九條大道旁有東西寺，而宮城（大內裏）在平安京北面，南北在一條及二條大路之間，東西在東西大宮大路之間，仿唐長安禁苑神泉苑在宮城之南，東大宮大路與壬生大路之間，南北各在二條大路與三條大路之間，東西面各三門、南北面各一門，面積佔八町（79,336 平方公尺），建物與庭苑池沼中島均爲對稱中軸線，由北門，直達乾臨閣、中庭過北橋到中島，過南橋達南庭，再抵南門，乾臨閣東西有左右閣，各有東西中廊通達臨水臺榭一東西釣臺，此神泉苑之建築與環境之佈局正是孕育了藤原時代寢殿造的濫觴。神泉苑爲遊樂庭園苑囿，東有大學寮，爲國立之大學，隔朱雀大路東有穀倉院，爲堆積穀倉之處，其南又有朱雀院，爲

皇室招待所。宮城稱大內裏，其內部又有內裏，即為皇城，為皇宮所在。

　　整座平安京之都市計畫就像棋盤，以沒有貫通皇城大路不計，在二條大路以南，平安京剛好是東西與南北各有九條大道，北面有平安宮，南面有東西雙市，此即《周禮》「匠人營國，國中九經九緯，面朝後市」之古制（如圖 5-4 所示）。平安京除四周護城河外，在京城內，有東西堀川，東西大宮川，西洞院川南北直通，皆可供小船運輸之用。平安京至今尚有若干遺址可以定位，例如朱雀大路穿過羅城之門稱為羅城門，今在東市南大門西方二町之地，南京極在東寺附近，北京極在今谷口妙心寺，一條大路與大將軍社南牆平行，東京極在今京都御苑東板對齊，西京極在今八條通桂小橋之地。京都之都市計畫承襲平城，但平面更是整齊規則，成為今日京都市都市計畫藍本，今日京都市除一條及二條大路外，其餘三～九條大路即今三～九條通，千本通為朱雀大路北半部，堀川小路即今堀川通，烏丸小路即今烏丸通，大宮大路即今大宮通，西寺不存，東寺仍在，東寺在今西本願寺，神泉苑雖然縮小，遺址仍在（如圖 5-3 左所示），這種棋盤型都市計畫之格局，都市計畫學家盧毓駿認為這種井字形組合城市，為我國周代井田制度思想之發揮，代表我國長期農業文明所形成之特徵〔註6〕。再次，論及平安京之市集，仿效長安城東西市之制，以東市為例，北起左牛女小路，南為鹽小路，東起油小路，西至櫛司小路，被七條大路、大宮、堀川大路穿越，共佔十二町（11.9 公頃），各町有全國各地土產之商場，如東山道之屋，山陰道之屋，南海道之屋，太和之屋，並有海產市場，西海即日本海海產，東海即太平洋海產，另有來自中國產品市場稱為唐物之屋，市場管理部門稱為市司，佔半町，琳瑯滿目，全國貨物精華都集中於此以供京城消費（如圖 5-3 右所示）。

第三節　弘仁時代之宮室建築

　　平安京皇城稱為大內裏，宮城又在皇城中央偏東，稱為內裏，宮城南北460 丈（1,390 公尺），東西 384 丈（1,190 公尺），面積達 165 公頃，四面共開十四門，東面四門，由北而南依次為上東門、陽明門、待賢門、郁芳門；西面四門，由北而南依次為上西、殷富、藻壁、談天諸門；北面開三門，由東而西

〔註 6〕　詳盧毓駿《都市計畫講義》第一冊，臺北工專土木科，1962 年，頁 158。

圖 5-4　平安京全域圖

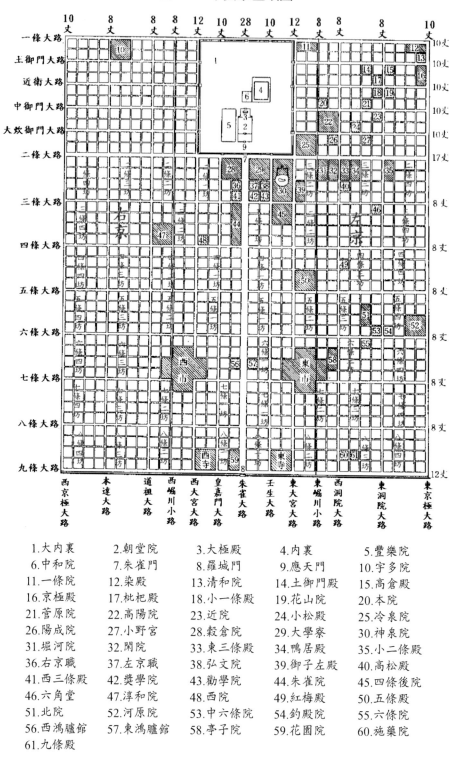

1.大內裏　　　2.朝堂院　　　3.大極殿　　　4.內裏　　　　5.豐樂院
6.中和院　　　7.朱雀門　　　8.羅城門　　　9.應天門　　　10.宇多院
11.一條院　　　12.染殿　　　　13.清和院　　　14.土御門殿　　15.高倉殿
16.京極殿　　　17.枇杷殿　　　18.小一條殿　　19.花山院　　　20.本院
21.菅原院　　　22.高陽院　　　23.近院　　　　24.小松殿　　　25.冷泉院
26.陽成院　　　27.小野宮　　　28.穀倉院　　　29.大學寮　　　30.神泉院
31.堀河院　　　32.閑院　　　　33.東三條殿　　34.鴨居殿　　　35.小二條殿
36.右京職　　　37.左京職　　　38.弘文院　　　39.御子左殿　　40.高松殿
41.西三條殿　　42.獎學院　　　43.勸學院　　　44.朱雀院　　　45.四條後院
46.六角堂　　　47.淳和院　　　48.西院　　　　49.紅梅殿　　　50.五條殿
51.北院　　　　52.河原院　　　53.中六條院　　54.釣殿院　　　55.六條院
56.西鴻臚館　　57.東鴻臚館　　58.亭子院　　　59.花園院　　　60.施藥院
61.九條殿

圖 5-5 唐朝長安城與日本平城京、平安京範圍比較圖

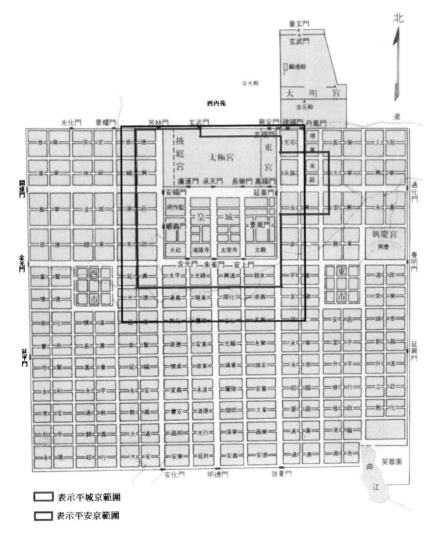

□ 表示平城京範圍
□ 表示平安京範圍

依次爲達智、偉鑒、安嘉三門；南面由東而西依次爲美福、朱雀、皇嘉三門，朱雀門通朱雀大道與羅城之羅城門相通。內裏之中央由北而南依次爲內藏寮、內膳司、采女町、中和院、八省院直至朱雀門，中和院東即內裏，西爲眞言院，眞言院西即宴松原，東西達二十二丈，南北四十二丈，爲宮庭露天宴會之處，其西即兵衛府及近衛府，內裏之東有外記廳，左兵衛府，左近衛府及東西雅院，內裏北大藏諸省，朝堂院東有大政官、民部省、式部省、大膳寮等寮省，朝堂院西有豐樂院、刑部省、馬寮、內匠寮、造酒司等諸寮司（如圖 5-6 所示）。

圖 5-6　平安京大內裏（皇城）圖　　圖 5-7　平安京內裏（宮城）圖

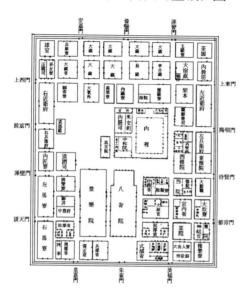

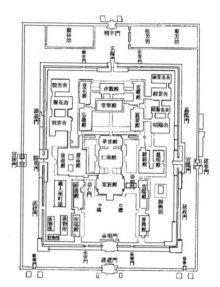

　　宮城即內裏有二重城，亦即中重及內重城。中重城七門，東有建春門，西有宜秋門，北面二門，中央有朔平門，其東有式朝門，南有三門，中央為建禮門，東有春華門，西有修明門，中重城內有華芳坊、桂芳坊、蘭林坊，為蒔花植樹之管理部門。皇城內重城有十二門，東面自北起有嘉陽、宜陽、延政門，而中央之宜陽門與中重城建春門相對，西面由北而南依次游義、陰明、武德三門，而中央之陰明門與宜秋門相對，北面自東起依次安喜、玄暉、徽安三門，中央之玄暉門與中重城朔平門相對，南面自東起依次為長樂、承明、永安門三門，中央的承明門與中重城建禮門相對。

　　皇城計南北 72 丈（173 公尺），東西 57 丈（218 公尺），面積計 3.77 公頃。宮城之建築大致對稱中軸線，承明門有內裏廣場，由南而北依次為紫宸殿、仁壽殿、承香殿、常寧殿、貞觀殿等中軸線建築，紫宸殿為天皇所居，常寧殿為日常生活居所，弘徽、貞觀諸殿為后妃所居，中軸建築東側由南而北，依次為春興殿、宜陽殿、綾綺殿、麗景殿、宜曜殿，次東側由南而北依次為朱器殿、太子宿、溫明殿、昭陽舍（梨壺）、淑景舍（桐壺），中軸建築之西側由南而北依之為安福殿、校書殿、清涼殿、弘徽殿、登花殿，其西為造物所及進物所，藏人所、後涼殿，以及飛香舍（藤壺）、凝花舍（梅壺）、襲芳舍（雷鳥壺），各壺均為夫人或宮女所居（如圖 5-7 所示）。而江戶時代安政二年（1855）重建之

京都御所紫宸殿與清涼殿二大殿及常御殿築殿，規模僅有平安京內裏五分之一而已。

宮城內另一行政中心為朝堂院，亦稱八省院，圍成一凸形，其南正門稱為應天門，其左右有樓鳳樓與翔鸞樓，亦即宮門前兩闕樓，往北有會昌門，左右有章德門與興禮門，會昌門與應天門間稱為外朝，左右有東西朝集堂，會昌門北上即內朝，內朝左右共有十二堂，東為明禮堂、康樂堂、曙章堂、美光堂、會章堂、昌福堂，西有永寧堂、修式堂、延祿堂、顯章堂、含嘉堂、延休堂共十二堂，內朝北即為大極殿，大極殿有九門，分置前後左右，前有龍尾道，可使百官登坡道而朝天皇（如圖 5-8 所示）。

圖 5-8　平安京八省院圖

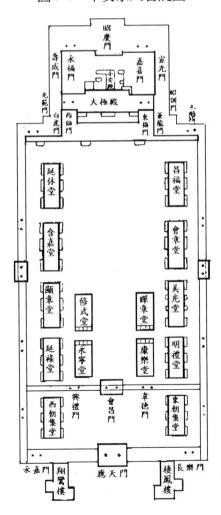

這些宮城仿唐代宮殿及式樣，應天門前雙闕即用唐大明宮棲鳳閣、翔鸞閣之名稱與式樣，實為宮殿前雙闕，至於龍尾道為唐大明宮含元殿前東西朝堂石砌坡道，含元殿龍尾道高達三丈，長達一百公尺，氣勢雄壯，而大極殿規模當略小，今大極殿遺址在京都市千本通與丸太町通交會處，已無太顯著遺跡。明治二十八年（1895）依宮城復原之平安神宮，其尺度已縮小了很多，僅為原來朝堂院八分之五。

第四節　弘仁時代佛寺建築

一、東西兩寺

位在平安京朱雀大路底羅城門之左右旁，面臨九條大路，距朱雀大路二町，各佔四町面積，原為接待外國賓客之鴻源館，其內並設一佛閣。東寺原建於寧樂時代末期，弘仁十四年（823），嵯峨天皇賜給留唐學問僧空海做為鎮護國家之密教道場，故稱為教王護國寺。

東寺的配置為唐風式樣，即對稱中軸建築，南大門、中門、金堂、講堂為軸線建築，鐘樓與經藏各在左右，五重塔在金堂之左前方，基層方形寬 9.5 公尺，高 55 公尺，四周有迴廊，當時的細合斗南詩〈詠東寺〉：「東寺湧高塔，羅城鎮舊門」〔註7〕即指在羅城門內東寺五重塔之高聳；五重塔原創建於天長三年（826），但在仁和四年（888）雷火燒毀，長和三年（1014）再建，天喜三年（1055）再度雷火焚毀，後又再建，永祿六年（1563）又遭雷火焚毀，文祿三年（1594）豐臣秀吉再建，寬永十二年（1635）再度燒毀，現塔為寬永十八年（1641）德川家光再建之塔，高達 55m，仍是日本最高之木塔〔註8〕，此塔歷史上經五次重建，可稱為歷盡滄桑矣！東寺現有大師堂位於西院西北隅係在南北朝時代康曆二年（1380）所建，金堂建於慶長十一年（1606），寶藏建於平安時代，講堂、蓮花門、東大門均為江戶時代所建。

西寺也是在弘仁十四年，嵯峨天皇賜給宋敏僧作為祈求金輪寶祚之道場，但未受當時天皇太大重視，不久即遭雷火焚毀而荒廢，今日已無遺址可尋。

〔註7〕 參見《大日本歷史集成上》卷下，細合斗南〈詠東寺〉詩，頁610。
〔註8〕 此塔略低於我國最高的山西應縣佛宮寺高 66.2m 木塔。

二、延曆寺

　　爲日本天臺宗總本山，在現今大津市板本町，創建於延曆七年（788），當時伽藍僅一間，稱爲比叡山寺，桓武天皇詔令爲鎮護國家道場，即今根本中堂，爲日本第一座山嶽佛寺，其後增建一乘止觀院。延曆二十四年（805），最澄入唐天臺山習佛返日，以其向天臺山國清寺道邃大師所學一心三觀法旨，宏揚天臺宗，並擴建寺院，直至嵯峨天皇弘仁十四年（823）（最澄圓寂翌年）始頒「延曆寺」匾額，遂改稱延曆寺。延曆寺在最澄圓寂後，天長四年（827）其第二代座主（方丈）義眞興建戒壇院，天長五年建大講堂，其後座主圓澄與圓仁再擴大寺院規模，建橫川首楞嚴院、法華總持院、文殊樓院、根本如法堂、前堂院等伽藍，第十八代座主良源再建法華三昧堂、慧心院、定心房、寂定院、妙香院等堂院後，當時已成一大叢林（如圖 5-9 所示），但是卻在元龜二年（1571），延曆寺庇護淺井長政與朝倉義井檀越事件，織田信長一怒，火燒延曆寺，巨刹全部伽藍皆煙消雲滅，正是「一鼓焚盡八千房」，四周環境只有「老樹陰森畫溟濛」[註9] 而已（如圖 5-10 所示）！到豐臣秀吉與德川家康兩朝以後，才逐漸恢復，寬永十六年（1639）陸續竣工，寺域佔比叡山三十六町，方六里，計有三塔院、九大院、十方小院、十六谷、三千餘坊，爲日本第一大佛教寺院。三島中洲〈叡山懷古〉詩稱：「殿塔隱然擬城廓」即指其龐大之叢林。延曆寺的原制已被火焚無跡，但從桃山江戶時代按原樣重建之堂可看出原來式樣。

　　殿屋如「東塔止觀殿」之大講堂，面闊九間，進深六間，歇山屋頂，高架地板，江戶時代復原。昭和三十一年（1945）燒毀後，移建坂本之讚佛堂，爲七間單簷歇山殿堂。戒壇院、重簷、唐破風寶形、柿材屋頂、鐘形窗，爲僧侶受戒處，天長五年（828）創建，明治年間復原。根本中堂原稱——乘止觀堂，十一間四面，寬 37.6 公尺，最澄大師原創於延曆七年（877），現有建築係德川家光於寬永十九年（1642）復原，內有千年不滅燈，前有 U 形迴廊，中央唐破風，歇山銅瓦屋頂，法華總持院，貞觀四年（862）圓仁創建，焚毀於織田之大火，昭和六十二年（1975）年重建。「西塔寶幢院」轉法輪堂，亦稱釋迦堂，七間八面，歇山銅板屋頂。琉璃堂，三間三面，歇山屋頂，檜材屋頂。延曆寺燒毀後，豐臣秀吉由園城寺彌勒堂移建。琉璃堂，室町時代復原，爲延曆寺大火

圖 5-9　今延曆寺域圖

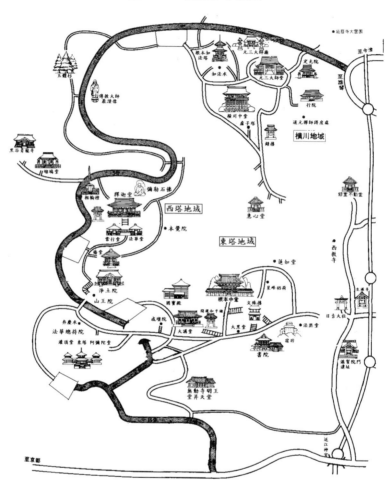

圖 5-10　織田信長火燒延曆寺圖

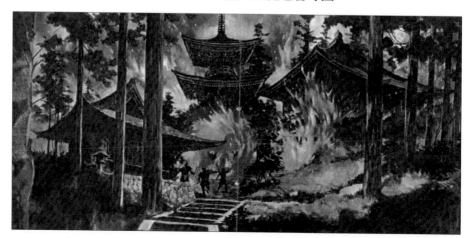

後碩果僅存之建築物。「橫川首楞院」中堂，七間九面，歇山屋頂，柿材葺；椿堂：藏有聖德天子椿杖酪；惠亮堂是紀念圓仁弟子惠亮方丈之堂，形式與椿堂相同，淨土爲最澄圓寂及埋葬之處。

但西塔寶幢院之相輪堂卻是弘仁十一年（820）最澄僧所創建，並經數次改造，銅制，以佛塔刹柱之相輪形建立於地上，二層方形之臺基，其上有腳柱、仰蓮、佛龕、覆蓮、九輪、寶柱及水煙組成，自堂頭上刹柱頂上牽自撰之刻銘。釋迦堂爲延曆寺燒毀後，豐臣秀吉由園城寺移建之彌勒堂，爲牽引鎖鏈，並懸風鐸於九輪上，龕內藏有金剛銅器置陀羅尼經，並有最澄時代建築。

三、金剛峰寺

位在和歌山縣伊都郡高野町大字高野山上，亦爲山嶽佛寺，日本詩人木下定堅詩云：「杉檜雲晴分殿閣」即指此寺幽深，爲日本密教眞言宗總本山。弘仁七年（816）僧空海奏請嵯峨天皇賜地，創建一兩草庵，翌年爲伽藍定基，入定時頓悟，以唐金剛智所譯《金剛峰樓閣一切瑜珈瑜祇經》〔註10〕爲寺名，取名「金剛峰寺」。弘仁十年，建造金堂並續建大塔，六月立塔心柱，空海勞瘁，至仁明天皇承和二年（835）尚未完成。二代弟子眞然續建，並擬安奉丈六大日如來之大塔，遂模仿高達16丈南天鐵塔，以後弟子山務繼續擴建，五十六年間，計完成五間九層西塔、九丈高多寶塔、眞言堂、中門等。最盛時寺域內有壇場、西院谷、一心院谷、五寶谷、千手院谷、本中院谷、小田原谷、東谷、奧院等計七千七百餘坊，一百二十座寺院，爲日本密教最大道場（如圖 5-11 所示）。茲分述其伽藍如下：

（一）金堂

在壇場中央，空海於弘仁十年創建，曾在正曆五年（994）、久安五年（1149）、永正十八年（1521）、寬永七年（1630）、天保十四年（1843）、昭和元年（1926）六度燒毀，今堂爲昭和時期再建。

（二）根本大塔

在金堂東北，弘仁十年（823）創建，曾在正曆五年（994）、久安五年

〔註10〕　（經名）瑜祇經之具名，一卷，唐金剛智譯。如胎藏界之蘇悉地經。此經說金剛界之蘇悉地法。

（1149）、永正十八年（1521）、文祿四年（1595）、寬永七年（1630）、天保十四年（1843）數度燒毀，僅存礎石，今塔係昭和九年（1934）依據原來式樣以鋼構造重建而成，係雙層多寶塔，下方上圓，四方鑽尖瓦屋頂，高16丈，形制與一般木塔迥異（如圖5-12所示）。

圖5-11	圖5-12
金剛峰寺伽藍配置圖	金剛峰寺根本大塔復原圖

圖5-11 金剛峰寺伽藍配置圖

圖5-12 金剛峰寺根本大塔復原圖

（三）御影堂

七間四面，寶形屋頂，祀空海本尊，今堂係弘化五年（1848）重建完成者。

（四）不動堂

建久九年（1198）僧行勝立，五間四面，單層高床，歇山凸簷屋頂（日人稱為縋破風造），祀不動明王。前面屋頂突出拜亭翼簷內凹。在明治四十一年（1908）及昭和三十八年（1973）解體修理。

（五）金剛三昧院

建曆年間（1211～1212）中平政子創建，有多寶塔及校倉造之四注式經藏殿。

四、室生寺

位在奈良縣宇陀郡室生村，沿著室生川之河岸邊山坡興建（如圖5-13上左所示）。該寺相傳在白鳳九年（681）由役夫小角草創，在寶龜年間（770～780）

由賢憬僧都經營；天長元年（824）淳和天皇敕令弘法大師空海再興，以在「元室生龍穴」神社之神宮寺舊址創立，改稱室生寺，但據《和州寺社記》，載明室生寺係延曆年間（782～805）賢惠上人開基，故其精確創建日期不明，但其五重塔與金堂是弘仁時代建築則毫無疑問。

　　金堂立於山坡上，臺基分成三級，簷柱及欄柱以高腳柱構架起以與堂柱、後簷柱齊平，金堂係五間四面，單層四注式廡殿頂，檜木皮葺瓦作，側面屋簷折轉是因德川幕府寬文年間（1661～1672）加建一間，稱為「縋破風」，其虹樑上蟆股有「寬文十二年二月二十一日」墨書，而堂內文殊菩薩背光銘「……享保十五庚戌年」（1730）可能係享保年間修理，正面中央三間係唐戶，兩端間櫺窗正側面與勾欄，側面有臺階上下，屋簷有二重繁棰，斗栱係大斗上置肘木，式樣樸實，臺基係亂石砌石壇，室內地板為低床板組構，立面式樣簡樸（如圖5-13下所示）。金堂在明治四十年（1907）曾解體修理。

　　圖 5-13　室生寺伽藍配置圖（左上），室生寺金堂平面圖（右上），
　　　　　　室生寺金堂剖面圖（左下），左立面圖（右下）

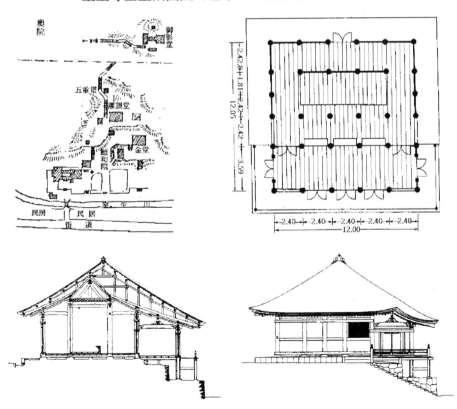

五重塔據《室生室緣起》記載係弘法大師空海一夜作成，應與金堂創建時代相同；五重塔臺基方形，石砌，正面有一臺階，每層三間，方形，第二層以上每層有勾欄與平座，屋頂為檜皮板葺，第一層平面方 8 尺 2 寸，以上每層平面累縮，至第五層平面寬僅五尺（1.5公尺），全高 53 尺 4 寸（16.2公尺），各

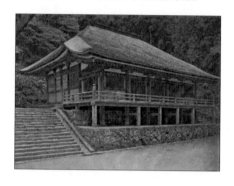

圖 5-14　室生寺金堂外觀

層每面中央係唐戶，兩旁為間板壁，塔剎奇特，露盤上有九層相輪，並無水煙，代以寶瓶覆上天蓋，其四周有下垂之銅鐸，九相輪與露盤為鐵鑄，覆缽為銅鑄；整座五重塔出簷甚遠，屋簷坡度平緩，塔身有穩重之感覺（如圖 5-15 所示）。至於本堂又稱灌頂堂，建於鎌倉後期延慶元年（1308）。

五、園城寺

位在滋賀縣大津市園城寺町。為天臺宗寺門派之本山，原係天武天皇二年（674）弘文天皇之皇子大友與多王依弘文遺命將弘文舊邸改建為寺，稱為御井寺，直至天安二年（858），圓珍赴唐求法歸國，以其寺有天智、天武、持統三天皇誕生時用過的御井之水，故改稱三井寺，又因寺址古稱園城，故又稱「園

圖 5-15　室生寺五重塔正面及剖面圖（左），外觀照片（中），平面圖（右）

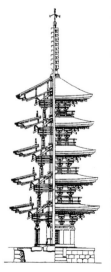
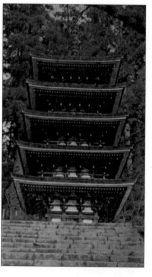
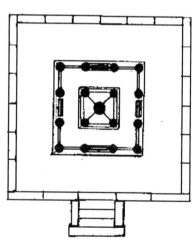

城寺」，並加以修繕，貞觀元年（859）至天安六年（862）改爲延曆寺別院。圓珍以後其門徒餘慶與山門派圓仁門徒良源對立，造成兩派分裂而產生武力對峙，經百年對立，於永保元年（1081）發生堂宇大火事件，波及御願十五所、堂院七十九所、塔三基、鐘樓六所、經藏十五所、神社四所、僧房 621 所、僧舍 1,493 間，園城寺幾乎全毀，直至慶長三年（1598）始漸恢復堂塔伽藍，並經德川家康與秀忠的照顧，恢復伽藍四十九院、五別院、二十五坊。現有金堂、井屋、後唐院、三重塔、經藏、仁王門、鐘樓、釋伽堂，正法寺、五別所、勸學院與光淨院客殿全是桃山與江戶時代建築，但仁王門係在慶長六年（1602），德川家康由東近江之常樂寺移建，其內有密跡金剛力士像。

第五節　弘仁時代之神社建築

代表日本列島的傳統建築就是神社，其中最鮮明的象徵建築構件就是鳥居與社殿，前者明顯受佛教與中國雙重影響，後者也是由本土性雙叉脊再加上中國殿堂屋頂混合衍變而成，茲分述如下：

一、神社鳥居之種類

受到中國牌坊及印度窣堵波墓前陀拉那（Torn）（即門道）而產生的裝飾門——鳥居，最簡單之鳥居稱爲「原始鳥居」，在二立柱上橫置一水平「笠木」。鳥居可依木材之是否加工分類，如用原木，立柱與笠木之樹皮保留，稱爲「黑木鳥居」，如京都野野宮鳥居；剝樹皮之鳥居稱爲「白丸太鳥居」，例如橿原神宮鳥居。

各神社依形制及用材不同而有專有名稱，如斷面方形之鳥居稱「靖國鳥居」，如靖國神社。笠木斷面五角形稱爲伊勢鳥居，如內外宮鳥居。柱爲八角柱，笠木斜切稱爲「內宮源鳥居」（圖 5-16b 所示），如京都吉田神社。其在笠木下更加一橫木稱爲「島木」，稱「神明鳥居」（如圖 5-16d）。鹿島鳥居中島木伸出，加額束，立柱與島木之上加楔木，稱爲「宗忠鳥居」（如圖 5-16o 所示），如京都宗忠鳥社。宗忠鳥居之笠木斷面五角形，島木斷面方形，稱爲「春日鳥居」（如圖 5-16f 所示），如春日神社。笠木與島木之間加一垂直撐木稱爲「額束」，其例如春日鳥居。神明鳥居中島木伸出柱外者，如鹿島鳥居（如圖 5-16c 所示）。笠木用起翹之曲線，例如「明神鳥居」（如圖 5-16h 所示）。明神鳥居之

圖 5-16　鳥居各種型式

a. 山王鳥居　　b. 內宮源鳥居　　c. 鹿島鳥居　　d. 神明鳥居

e. 唐破風鳥居　　f. 春日鳥居　　g. 奴彌鳥居　　h. 明神鳥居

i. 八幡鳥居　　j. 中山鳥居　　k. 臺輪鳥居　　l. 根卷鳥居

m. 三輪鳥居　　n. 兩部鳥居　　o. 宗忠鳥居　　p. 伊勢鳥居

柱頂加臺輪木者稱為「臺輪鳥居」，如稻荷鳥居。島木不貫出柱外，笠木圓形者稱「中山鳥居」（如圖 5-16j 所示）。笠木有唐破風者稱為「唐破風鳥居」（如圖 5-16e 所示）。明神鳥居其柱有根卷木墩者稱為「根卷鳥居」（如圖 5-16l 所示）。臺輪鳥居之兩柱用前後兩控柱支撐稱為「兩部鳥居」（如圖 5-16n 所示），如嚴島神社。根卷鳥居笠木之上再加兩支合掌人字木，其上設置鳥頭，稱為「山王鳥居」（如圖 5-16a 所示），如日吉神社。而明神鳥居兩旁附加脅鳥居，成為三門四柱式，稱為「三輪鳥居」（如圖 5-16m 所示）。三輪鳥居加門扇稱為鳥居門，如陵墓鳥居。春日鳥居組成三個的鳥居又稱蠶社鳥居，如京都大秦木鳥居。臺輪鳥居之額戶再加雙叉木夾緊稱為「奴彌鳥居」（如圖 5-16g 所示）。春日鳥居笠木斜削即稱為「八幡鳥居」（如圖 5-16i 所示），如八幡宮鳥居。日本神社皆

用鳥居，猶如我國宮殿皆用雙闕或牌樓一樣普遍。日本鳥居如同我國陵墓與宮殿之「陵闕」與「宮闕」之作用。

二、神社構造之種類

弘仁時代日本神社已經成為後代之基本形式，其式樣有春日造、流造、八幡造、日吉造四種型式，這四種型式雖由上代神社之住吉造、唯一神明造等演變而來，但受到大陸唐風建築之影響，屋頂變成有曲線或博風。

（一）春日造

硬山式屋頂加上遮雨簷，即住吉造前面加堂子，正面寬一間稱為一間社春日造，三間者稱為三間社春日造，如春日神社係在文久三年（1863）依原樣重建，為四間社春日造，正面柱間 6 尺 4 寸（1.9 公尺）（如圖 5-17 所示），其上下以木梯登上高地板，梯前有三木小鳥居。

圖 5-17　春日造側面圖（左），平面圖（中），立面圖（右）

（二）流造

係唯一神明造之前面屋頂延長以遮蓋樓梯，四周有勾欄，並有木階供上下，如京都市賀茂御組神社，社殿以其正面間數多少來稱呼，三間者稱為三間社流造，五間者稱五間社流造（如圖 5-18 所示）。

（三）八幡造

三間社唯一神明造前面增加一間細殿並連結在一起，由側面可看到兩間並列之懸山屋頂之本殿與細殿，兩殿間設有雨木通天溝以排雨水，如太分縣宇佐八幡神社（如圖 5-19 所示）。

圖 5-18　流造

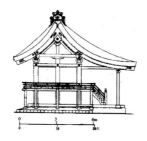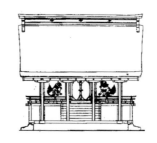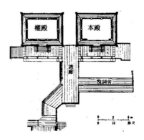

圖 5-19　八幡造正面圖（左），平面圖（中），側面圖（右）

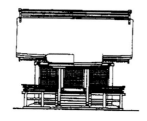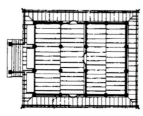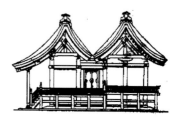

（四）日吉造

係三間社唯一神明造之正面及兩側面加一廂房，屋頂正面延長，兩側面加上破風屋頂，故正面為歇山屋頂型式，後面屋頂成硬山式，如滋賀縣大分縣日吉神社，原創於天智七年（668），元龜二年（1571）被織田信長燒毀於天正十四年（1586），並於文祿四年重建（如圖 5-20 所示）。

圖 5-20　日吉造平面圖（上左），正立面圖（上右），
　　　　　日吉造背立面圖（下左），右側立面圖（下右）

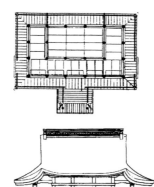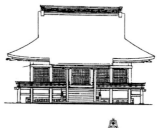

自《日本建築樣式》，頁 203 重繪。

第六節　弘仁時代住宅建築

　　日本輸入唐風文化，而貴族邸宅又是模仿對象，唐代貴族邸宅如白居易詩：「誰家起甲第，朱門大道邊，豐屋中櫛比，高牆外迴環，累累六七堂，棟宇相連延。」此種景象在日本平安京大內裏也是有如此氣派的。而典禮所用殿宇與日常生活殿宇並不相同，天皇典禮時用仁壽殿，日常起則移居清涼殿，皇后在典禮時是常寧殿，日常起居是弘徽殿。邸宅內部裝修情況，由唐風傳入「低床椅坐」方式，亦即屋內地板與外高低差並不大，可坐在矮椅上圍著几桌辦事或聊天，由室生寺金堂內部而言，當時邸宅也受到唐風「低床椅坐」影響，而唐代文人營別業，有亭臺樓閣，苑林池沼之勝，如王維之輞川別業也傳到日本，做為日本權貴競相營建之「寢殿造」，吾人將於藤原時代建築詳述之。

　　弘仁時代住宅的實例，就是法隆寺的妻室，在西院伽藍聖靈院之東，為僧人住宅（僧房），九間，各間平面一樣，為一門三間式，門開在左端間，板門、門檻抬高，以配合室內之高架地板，門前有長几，供出入及穿鞋之用，進深二間，進門有內隔牆（如圖 5-21 所示）。

圖 5-21　法隆寺妻室僧房平面（上）及立面圖（下）

第七節　弘仁時代建築之特徵

　　弘仁時代建築除受唐風影響外，融合日本傳統建築之特色，尤其「本地垂跡說」之神佛習合論一出來，逐漸提高日本自尊心，各種藝術上（包括建築）漸漸自我覺醒，因此和風式樣漸漸孕育而成，此時期當是一大關鍵時期。

一、平面

　　以佛寺而言，天臺與真言兩宗傳入，密教之蓬勃發展，城市佛教轉變成山

嶽佛教，且因山嶽地形起伏而使平面無法達到如奈良時代對稱中軸線的建築配置，故自由配置與不規則平面應運而生，甚至因山區地位狹隘且崎嶇不平，以不同基礎形式（如室生寺金堂前部用高柱支撐地板、棧橋等方式），來改善地面幅員不夠。但京城配置仍是受到唐長安棋盤都市計劃以及周禮面朝背市之制，才用對稱軸線平面，內裏與大內之配置亦復如此。延曆寺根本中堂平面，為十一間六面，後四間內殿以石板砌地板，前二間外殿以木板條鋪成地板，其前面及兩側再加迴廊，此即適應日本人禮拜習慣而有平面上之改變。

二、立面

此期之立面為求變化，並非將唐式樣一成不變的仿照，室生室金堂加上前簷後，前面屋頂產生折角起翹，根本大塔下方上圓，成為一寶瓶承剎之形，又室生寺五重塔相輪為隅數之八輪，皆為此時期立面求變之雛形。

三、結構細部

因平面與立面之變化造成結構上之不對稱，如室生室舍金前簷加上後，原有四柱荷重不平均，則增加高腳簷柱以支承附加荷重，且因建於山嶽地區，室生寺五重塔在 2.5 公尺見方平面中，放置十七根木柱，柱距僅 80 公分，似乎企圖以更保守之承重方式以求結構之穩定。

四、裝飾

寺殿伽藍內以佛畫（尤其是密教壁畫）來裝飾，同時兼有佛教知識之教導作用，如東寺七祖像龍智龍猛之像，神護寺兩界曼陀羅，室生室之藥師像雕刻有裝飾與崇拜之雙重作用。

第六章　藤原時代建築

　　平安時代之後期爲藤原時代，從藤原多嗣於弘仁一年（810）獲得嵯峨天皇寵信擔藏人頭〔註1〕開始，其子藤原良房更爲皇室外戚，以清和天皇外公身份於天安二年（856）任攝政，其子藤原基經於元慶八年（884）擔任關白〔註2〕，實際已掌控朝政，嗣後攝政與關白官位皆由藤原子孫所壟斷，代天皇發號司令，故又稱「攝關政治」；從醍醐天皇昌泰元年（898）至安德天皇壽永四年（1185），共計約287年，此時代乃是藤原氏世代家族專權之時代，故稱「藤原時代」。

第一節　緒　論

　　自飛鳥時代起，日本大量吸收大陸高質文化，並主動派出遣唐使，包括大使、副使、判官、錄事、留學生、學問僧及技術人員，典章制度、藝術文學、

〔註1〕藏人頭爲日本官名，是藏人所長官，從四位（品）上，爲升大官捷徑之官位。

〔註2〕關白爲日本的古代職官。關白本爲「陳述、稟告」之意，關白一詞由中國傳入日本，典故出自《漢書・霍光・金日磾傳》「諸事皆先『關白』光，然後奏御天子。」而得名。日本關白相當於唐代之丞相，首任關白由藤原基經擔任，而攝政與關白，合稱攝關。當時藤原氏掌控朝廷，天皇形同架空，所以攝關變常設職，藤原時代幾乎每一代天皇都設此官職，所以藤原氏稱爲攝關家。

科技工藝無所不學，自舒明天皇（630）第一次派出遣唐使至寬平六年（894）
止，共派出十五次遣唐使，這期間一切律令典章制度皆以唐朝爲宗師，直至最
後一次派遣，因唐末藩鎮叛亂，遣唐使管原道眞上書諫停派遣爲止。自此而
後，日本將所吸收的大唐文明細嚼慢嚥，慢慢消化，更因民族意識的覺醒，遂
使日本將唐文化融入日本傳統文化中，創造獨具風格的日本本位文化，此即所
謂「國風文化」，而建築藝術也是一樣，唐朝本是我國建築光輝燦爛的黃金時
代，傳到日本後，日本將其原有傳統式樣與唐風（即唐朝風格）建築式樣融會
在一起，此其一。

　　其次，藤原時代，藤原家族操縱政治，隨意廢立天皇，政出關白，藤原貴
族反成國家重心，貴族難免驕奢淫逸，在藝術上有用不完的人力與財力，故藝
術風格崇尚纖麗、優美、典雅特質。其三，弘仁時代以來的密教藝術，由於淨
土宗教之盛行，神佛習合思想所產生修驗會、御靈會的出現，遂產生淨土宗教
藝術，其藝術以國風藝術爲主軸，所有外來之文化藝術皆有參雜本土藝術風
格。其四，因國風藝術之盛行，在文學表現上，隨著假名文字之出現，漢文學
逐漸由國文學取代，所謂物語、和歌、日記隨筆的創造；在繪畫方面，淨土宗
之涅槃圖與菩薩來迎圖取代了密教線描暈彩曼荼羅佛畫，世俗畫由唐朝風格
「唐繪」代之以和風之〈大和繪〉；表現在住宅屏風及障子門上面，則用艷麗色
彩及柔和線條，描繪「和繪」及日式山水，藤原末期院政時代的宮庭畫家藤原
隆能並首創〈繪卷物〉，即繪畫與書詞交錯連環故事畫，通常係大和繪與物語的
結合，如《源氏物語》繪卷、《伴大納言》繪詞等；在工藝品方面，用漆在漆器
上描繪花紋再撒上金粉而繪成花卉圖案的「蒔繪」，常見於住宅屏風及障子門
上，形成日本住宅裝飾藝術特有風格，稱爲「國風美術」。其五，本時期以貴族
政治爲核心，因此宮殿建築日益式微，轉變成精緻的貴族住宅建築，集住宅、
別墅、園林建築於一體的「寢殿造」住宅應運而生。其六，由於藤原時代，政
治紊亂，盜賊橫行，天災數起，民不聊生，正如佛教「末法之世」，適僧源信（即
惠信僧都）著有《往生要集》，描寫淨土莊殿，教導往生極樂世界之法，於是此
種「淨土思想」遂普遍成爲武士及平民信仰，淨土參拜之寺院阿彌陀佛堂也如
雨後春筍般興建。

第二節　藤原時代之佛寺建築

藤原時代之佛教，因社會上貴族豪奢，百姓生活困苦，公地制度崩潰，土地被貴族莊園制所掌控，人民渴望有拯救現實困境之宗教，並將希望寄託在往生世界上，此種思想即爲「淨土思想」。這種思想漸漸被貴族階級所接受，雖然他們追求目的僅在於世上窮奢極慾，但又希望身後能再往淨土世界享受極樂，故他們將心中憧憬的極樂淨土世界具體表現在興建的佛寺上，阿彌陀佛堂應運而生，因阿彌陀佛堂供奉阿彌陀佛，代表往生極樂世界佛祖，阿彌陀佛堂之特色是將貴族風尚寢殿造建築式樣運用其中，於佛寺院中軸線中央開闢大面積池沼，並佈置池中島、假石山、連島、橋、堰、飛瀑，形成所謂「淨土庭園」，故庭園佛寺即此時佛寺之佈置方式。其次，藤原時代阿彌陀佛堂既是淨土思想所寄託，其建築更強調平和、灑脫之特色，且其建築常臨池沼之畔，藉其倒影，使其眞相（地面建築）與倒影（水中幻影）相映，有今生來世之幻覺，更直接代表淨土思想之發揮。藤原時代佛教寺院大部份爲天皇及藤原貴族所創建，另一部份係高僧所建，而寺院所在地與弘仁時期密教建在山嶽相同者也有，但爲了皇族與貴族朝拜方便，建在平地者也不少，茲分述如下：

一、庭園佛寺

藤原時代在京都大規模營建庭園佛寺，其中有藤原道長於寬仁四年（1020）建設的無量壽院（其後改爲法成寺），以白河天皇營建的「法勝寺」爲首，嗣後的天皇陸續營建尊勝寺、最勝寺、圓勝寺、成勝寺、延勝寺等所謂「六勝寺」，也相繼興建於今日京都市的左京區岡崎地區，惟這些殿宇皆已被燒毀或湮滅於歷史長河之中。

（一）法性寺

法性寺位在京都市鴨川東岸之原平安京東南城外，《扶桑略記》稱法性寺原建於延長七年（929），藤原忠平任攝政關白時（930～950）創建，建立三昧堂、塔、新堂、觀現堂諸伽藍。最遲至桃山時代，此寺已湮廢。

（二）法成寺

法成寺在平安京東北城外，京極殿之東，賀茂川之西岸。寬仁三年（1019），藤原道長攝關在位時建立的。寬仁四年（1020），無量壽院（即阿彌陀佛堂）落

成，供奉有六軀一丈六尺之阿彌陀佛像九尊。治安二年（1022），金堂、五大堂完成。萬壽元年（1024）藥師塔完成。長元三年（1030）塔完成，其它如眞言堂、總社、經藏、鐘樓、戒壇、兩法華堂、南樓、寶藏、南大門、東西大門、西南門皆陸續完成。

金堂又稱大御堂，內殿供奉三丈二尺大日如來像，堂柱繪有兩界曼荼羅圖，大門有釋迦八相圖。藥師堂在中軸線東面迴廊上，正面十五間，葺瓦，有七尊16尺藥師佛像。萬壽二年（1025），阿彌陀佛堂拆除，改建於西面迴廊上。釋迦堂在藥師堂之北，有十二間。金堂之西有十齊堂。

長元三年（1030），藤原道長之女藤原上東門院建立東北院，其內有三昧堂，供奉阿彌陀佛菩薩。文承五年（1050）關白藤原賴通建大講堂，正面七間，安奉2丈6尺大日如來以及1丈6尺釋迦牟尼佛像，金堂之東西有經藏及鐘樓。天喜五年（1057）再建八角堂，供奉一丈六尺阿彌陀佛。法成寺在藤原道長及賴通二父子三十八年之經營下伽藍俱備完善，但金堂、阿彌陀佛堂、釋迦堂、藥師堂、五大堂、十齊堂、八角堂、東北院、西北院、戒壇、兩法華堂、塔、僧房、經藏、南樓、寶藏等在天喜六年（1058）全部燒毀，俟後小部份重建，但在元弘元年（1330）大火燒毀阿彌陀佛堂後，法成寺終成遺跡。

圖 6-1　法成寺復原平面圖

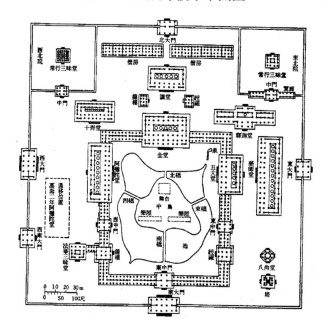

　　法成寺之配置是中軸線對稱方式，由南而北，中軸建築依次為南大門、南中門、金堂、講堂、北大門，迴廊東面有東中門，其南北有經藏及五大堂，東面有藥師堂，再東為東大門，阿彌陀佛堂有西大門，講堂前面有經藏及鐘樓，後有東西僧房，寺院東北角有東北院，西有西北院，兩院皆有常行三昧堂，西大門南有西南大門，其內有法華三昧堂，淨土庭園池沼在迴廊內，中央有中島，島上建有舞臺及樂屋，中島有東西南北四橋通中庭，本寺為淨土庭園寺院之濫觴。本寺興建時動用建築工匠 300 人，佛師 100 人，掘池役夫 500 人等近 1,000 人施工，可見當時藤原家族權勢之大（如圖 6-1 所示為其復原平面圖）。

（三）法興院

　　在平安京之東城外，二條大路之北，原為盛明親王之二條院舊邸，藤原兼家任關白時（986～990）創建，《榮華物語》〔註3〕所謂「十五之宮」即指此院，亦為淨土佛寺，現已湮滅。

（四）法勝寺

　　法勝寺位於京都，白河天皇還願建立之寺院，原為藤原家族別墅，藤原師實獻給白河天皇，白河天皇於承保二年（1075）創建寺院，承曆元年（1077）金堂以下諸堂建竣。其位置在今京都平安神宮東面岡崎法勝寺町，幅員二町，其配置仍是中軸建築，其餘各殿配置較為自由，中軸建築南臨白川，自南大門起，經中島九重塔而達金堂，金堂前有抱廊，廊前有經藏及鐘樓，金堂北為講堂，講堂北有藥師堂，藥師堂北面即北大門，中島內有凹形池沼，有南北西三橋，西通阿彌陀佛堂，金堂西面有西大門，門內北面有五大堂，藥師堂東有八角堂及法華堂，前有釣殿。至於法勝寺為何不建平安式木塔而建中國式九層塔，其緣由依據〈法勝寺塔供養願文〉稱：

> 建大伽藍，號法勝寺，房舍泡浴，經藏鐘樓，道場已就支提觸闕，
> 金堂南面，瑤池中心，更課馬鈞，新造雁塔，取法栖靈，八角九重，
> 齊夏崇福，窮神畫妙。

可知法勝寺九重塔是仿隋唐揚州大明寺九層栖靈塔而建。依據京都市歷史資

料，法勝寺高度約在 80m 左右，則應是日本建築史上最高的木塔。金堂主殿係
七間五面建築，其內安奉三丈二尺大日如來像。講堂主堂為七間四面，其內奉
有二丈釋迦如來像。阿彌陀佛堂主堂為十一間四面建築，有九尊丈六阿彌陀佛
像。五大堂主堂五間四面，安奉二丈六尺不動像。法華堂主堂為方形，一間四
面，其七寶塔內安置金泥法華經。南大門五間四面，雙層，重簷有四大力士像。
而九重塔於永保元年（1081）落成，八角九層，塔內奉金剛界五智如來像，其
塔心柱及八方柱有金剛經及諸佛圖。藥師堂供七尊丈六藥師佛。八角堂內供三
尺白檀愛染王像。保安三年（1122）建三萬小塔供養於小塔院，大治三年（1128）
又建八萬小塔供養於食堂。法勝寺之九重塔屋高臨下，眺望全寺，風景極佳，
可惜在承元二年（1208）燒毀，康永元年（1342）法勝寺又遭祝融，現僅剩下
在岡崎動物園供人憑弔之遺跡而已（如圖 6-2 所示其復原平面圖）。

（五）尊勝寺

在法勝寺西北，康和一年（1099）堀河天皇還願建造，當時伽藍有金堂、
講堂、藥師堂、東御塔、權現堂、五大堂、西御堂、曼荼羅堂、觀音堂諸堂

圖 6-2　法勝寺復原平面圖

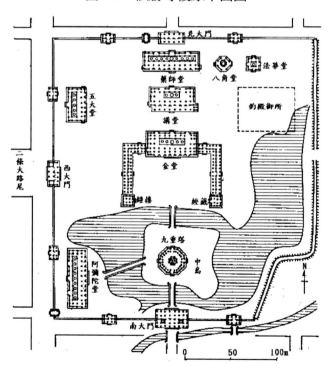

宇，長治二年（1105）再增建阿彌陀佛堂、准胎堂及法華堂。但好景不常，元曆二年（1185）七月大地震，震壞講堂、五大堂、西門及池沼四面隄岸，寬喜三年（1231）鄰房失火，延燒及五重塔，全部伽藍皆毀於火。

（六）延勝寺

位在尊勝寺之西南角，佔二町之地。近衛天皇（1142～1155）還願建立之寺，長寬元年（1163）以近衛天皇寢殿改爲阿彌陀佛堂，並安奉九尊丈六阿彌陀佛像，今亦不存。

（七）成勝寺

位在尊勝寺之南，面積佔一町（9,917m²）。崇德天皇還願建立之寺院，保延五年（1139）落成，供養諸佛，今已堙廢。

（八）圓勝寺

位在成勝寺之東，亦佔一町之地。鳥羽天皇之中宮待賢門願於大治二年（1127）還願建立，今已廢置。

（九）最勝寺

爲六勝寺之一（六勝寺皆爲天皇還願建立之寺院），最勝寺係鳥羽天皇還願所建，於元永元年（1118）建立，今也堙廢。

（十）醍醐寺

醍醐寺融匯寧樂伽藍與弘仁伽藍兩大特色，故建有山上伽藍與山下伽藍，稱爲上下醍醐，其位置在京都市伏見區伽藍町醍醐山，爲眞言宗醍醐派總本山。其創寺緣起於貞觀十六年（874），由理源大師於山上結庵開基，並建造准胝堂與如意輪堂。延長七年（906），醍醐天皇敕建山上藥師堂與五大堂，並於延長四年（926）敕建山下釋迦堂。承平元年（931），朱雀天皇建山下迴廊、中門、經藏、鐘樓以及法華三昧堂，五重塔係朱雀天皇爲其父醍醐天皇追福，於承年六年（936）動工興建，直至村上天皇天曆五年（951）竣工。至江戶時代，醍醐寺計山上八十餘坊，山下四十九院，寺境面積達二十公頃，山上寺院稱爲「上醍醐」，山下寺院稱「下醍醐」。今將堂宇分述如下：

1. 藥師堂

位於上醍醐，延喜七年（907）創建後毀壞，現建物係保安二年（1121）重

建者，為五間四面，單層歇山屋頂，面寬 13.95m，進深 10.6m，正面中央三間唐戶，左右稍間連子窗，側面一間唐戶，三間板壁，瓦葺檜皮（如圖 6-3 上所示）。內部斗栱一斗三升，以上層駝峯（蟆股）及下層斗子蜀柱（單斗束）為補間鋪作（如圖 6-3 下右所示）。臺基因地形起伏關係，一半之基礎為砌石而成，內部土砌須彌座佛壇，上安置藥師三尊像。

圖 6-3　醍醐寺藥師堂正立面圖（上左），左側立面圖（上右），平面圖（下左），藥師堂內部佛壇柱頭鋪作、補間鋪作、平闇天花（下右）

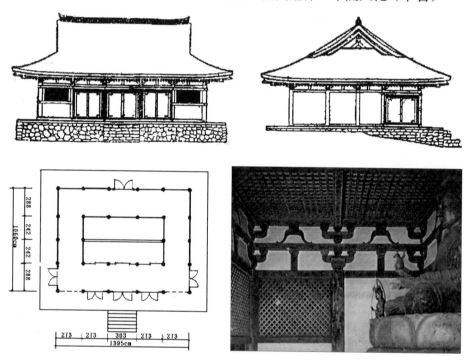

2. 經藏

原建於承平元年（931），建久六年（1195）重建，七間三面，單層歇山殿堂，在上醍醐。

3. 釋迦堂

五間四面，前面一門在鎌倉時代增建，增建後成七間五面，歇山屋頂，在下醍醐。

4. 五重塔

位在下醍醐之醍醐山西麓，自承平六年至天曆五年（936～951）興建完成，

費時十六年，爲方三間，五層攢尖屋頂，第一層三間，中央明間唐戶，次間係檑窗，基層寬達 21.89 尺（6.57 公尺），塔身全高 78 尺 4 寸（23.52 公尺），塔刹高 41 尺（12.3 公尺），連臺基總高 125.95 尺（37.78 公尺），即塔刹佔全高三分之一，塔二層以上有平座勾欄，結構係十六根塔柱包圍中央塔心柱，斗栱用三斗重踩，塔內天井係藻井，內殿有唐花、唐草、菩薩、眞言八祖壁蓋。五重塔經康治二年（1143）、保元元年修理（1156），文治二年（1186）兵燹受損，大永七年（1527）修理，慶長三年大修，最近曾在昭和五十三年（1977）解體重修。此塔相輪水煙鉅大，結構安定，基層塔心柱之覆皮有四天王像，南北壁有兩昇曼羅壁畫，四方之門扇有天龍八部等密教壁畫，裝飾莊嚴華麗，號稱日本名塔中之名塔（如圖 6-4 所示）。

圖 6-4　醍醐寺五重塔剖面圖（左），平面圖（中左），
　　　　 立面圖（中右），外觀（右）

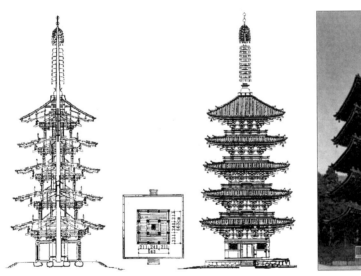
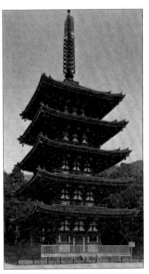

5. 准胝堂

准胝堂又名觀音堂，理源大師建於貞觀十八年（876），五間四面，門開在左次間，面積約 $135m^2$，鎌倉以後改爲帶有千鳥破風流造拜亭之殿堂。昭和十四年（1939）失火焚毀，昭和四十三年（1968）重建，平成十九年（2007）8月 24 日又遭雷火焚毀。

二、阿彌陀佛堂

阿彌陀佛堂建築在藤原時代因淨土思想興盛而蓬勃發展，其式樣更具彈性，自傳教大師最澄在比叡山創建常行堂，以頌般舟三昧經（即佛威力、三昧力、行者本功德力）之常仁三昧而得名，建於承和十五年（848），據《山門堂舍記》稱：「常行堂，檜木葺五間堂，堂上如意寶珠形，四方之壁繪九品淨土，安置金色彌陀座像。」此蓋興建阿彌陀佛堂之嚆矢，下列即爲阿彌陀佛堂之遺構：

（一）平等院鳳凰堂

位於京都市宇治市之宇治蓮華宇治川西岸之地。平等院原係陽成天皇（860～884）左大臣源融之別莊，並曾爲陽成天皇行宮，稱爲宇治院。長保年間（996～1003）由左大臣藤原道長購得，也作爲別莊。永承七年（1052）其子藤原賴通改建爲佛寺，稱爲「平等院」。天喜元年（1053）興建阿彌佛堂，號稱「鳳凰堂」。

平等院當初係依原別莊之「寢殿造」配置，有塔、金堂、講堂、五大堂、阿字池沼、中島、淨土庭園，鳳凰堂即建在中島之上，其中堂兩側有翼廊，背面有尾廊，中堂係重簷歇山屋頂，翼廊與尾廊前爲雙層複道走廊，後端有四方攢尖樓閣，整體如鳳凰振翼或飛鳳翔天之形，且中堂正脊兩端有銅鳳凰，故號爲「鳳凰堂」（如圖 6-5、6-6 所示），徐小虎《日本藝術史》稱鳳凰堂：「雖有中國式磚、柱子、白牆，其飛揚的屋簷造型及映入水中的倒影之優雅精緻，隨時予人飛逸印象，格局雖非巨大逼人，卻是適中人性建築」，誠如所言。

圖 6-5　平等院鳳凰堂平面圖（左），正立面圖（右）

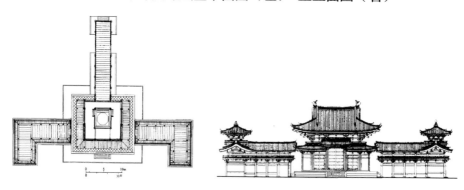

圖 6-6　平等院鳳凰堂及阿字池亭（左），內殿佛壇柱頭鋪作、
　　　　補間鋪作與平闇天花（右）

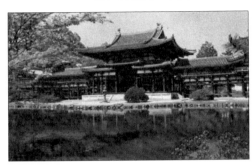

　　鳳凰堂中堂平面爲長方形，正面三間，全長 10.3 公尺，側面兩間，深 7.88
公尺，堂前及左右三面有走廊，走廊寬 1.97 公尺，正面明間寬 14 尺（4.24 公
尺），次間寬 10 尺（3.03 公尺），兩側面每間 13 尺（3.94 公尺）。中堂內殿後方
有須彌壇，安奉定朝作之丈六阿彌陀佛像，徐小虎稱本尊阿彌陀佛像的四周透
露親切溫馨的氣氛，表現藤原時期明朗清靜的文化特性。佛像頭頂上有圓形大
天蓋與方形大天蓋，天井爲藻井天花（如圖 6-6 右所示），繪有寶相華紋、條帶
紋及龜甲紋，天井上之木造蓮華座安裝銅鏡，而門、牆壁上皆有九品來迎、阿
彌陀佛淨土等壁畫，內壁並有飛天雕刻，手法流麗。兩翼廊呈曲尺形，由中堂
伸出 16.34 公尺，並折出 5.44 公尺，直形五間並折出二間，曲折交點各建三間
四面樓閣，攢尖屋頂上有寶珠露盤，中堂背後尾廊七間一面，伸出中堂達 16.34
公尺，懸山屋頂上無樓閣。總計鳳凰堂全長達 46.92 公尺，全深爲 35.25 公尺，
中堂高 12.6 公尺，左右翼廊高 6.54 公尺，兩樓閣高 10.92 公尺，尾廊高 5.61
公尺，中堂、兩樓閣與翼廊、尾廊皆有平座勾欄；全樓色彩丹柱白壁，灰頂銅
雀，配合藍天白雲，倒映於阿字池沼中，遠眺隔著宇治川之朝日山，充滿對稱
和諧之美，爲淨土庭園阿彌陀佛堂最佳範例。屋脊上雙銅鳳最早始於漢武帝建
章宮之鳳闕，如漢朝張衡〈西京賦〉所云長安鳳闕之「鳳騫翥於甍標，咸溯風
而欲翔」，曹操之銅雀臺亦有銅鳳於屋脊，如晉朝左思〈魏都賦〉云：「雲雀踶
甍而矯首，壯翼搨鑊於青霄。」皆爲鳳凰堂屋脊銅鳳之起源。鳳凰堂在昭和二
十五年～三十二年（1950～1957）解體後作復原修理。

（二）中尊寺金色堂

　　位在岩手縣西磐井郡平泉町，弘仁時代嘉祥三年（850），慈覺大師開基。

天仁元年（1108），藤原清衡奉鳥羽天皇敕令經營金堂以下諸堂宇，前後十五年。在天治二年（1125）落成，當時伽藍規模有金堂、釋迦堂、兩界堂、二階大堂、三重塔等四十餘堂塔並有 300 坊舍，其天井之棟木有銘：

> 天治元年歲次甲辰八月二十日甲子建立堂一宇，廣一丈七尺，長一
> 丈七尺，大工物部清國，大行事山口賴近，小工十五人，鍛治二人，
> 大壇設位藤原清衡女壇安培氏、清原氏、平氏之墨書。

中尊寺於延元二年（1337）因山火燒毀，僅金色堂與經藏未遭祝融而得以留存至今（如圖 6-7 下右所示為金色堂內殿佛壇）。金色堂正方三間，攢尖屋頂上有露盤寶珠，簷角鈴鐸，堂正背側四面皆三間，明間寬 2.19 公尺，稍間 1.65 公尺，全寬 5.49 公尺，正面三間皆為唐戶，兩側前稍間及背側明間皆有一間唐

圖 6-7　中尊寺金色堂正面圖（上左），剖面圖（上右），
平面圖（下左），內部佛壇（下右）

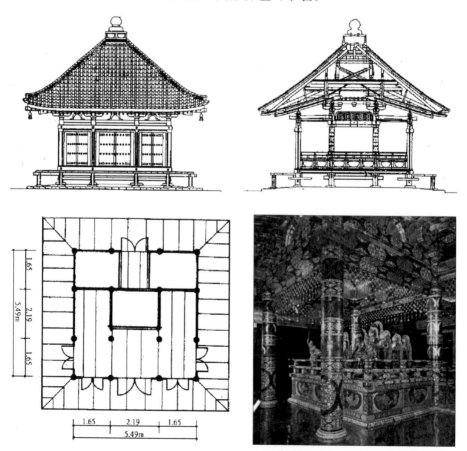

戶，其餘各間嵌板條（如圖 6-7 所示），內殿中央須彌堂，安奉阿彌陀佛三尊、二天像（梵天及帝釋天）及六地藏雕像，其壇內埋有藤原清衡、基衡、秀衡三代之遺骸，壇四周圭腳有銅覆蓮、寶相華下枋，束腰內嵌板內格有金銅孔雀浮雕，上枋有銅寶相華，其上鋪木地板，欄杆之橫桿間置，以蜀柱相承，尋杖（橫欄杆）在隅角交叉突出，嵌以螺鈿，內殿四圓柱的下部有銅蓮華覆盆，柱身包以金銅片，其上有十二光佛與寶相華淺雕，係在銅板上鑲以蒔繪之螺鈿，柱高7.25 尺，柱周 2.75 尺，須彌壇上天花又有金箔承塵，瓔珞四垂，創建時金色堂金光燦爛，殿內可謂七寶莊嚴，體現出極樂淨土之未來世界，其內外裝飾藝術之精粹與華麗鳳凰堂正是藤原時代阿彌陀佛堂之雙奇葩（如圖 6-7 所示）。

（三）富貴寺大堂

位在北九州大分縣豐後高田市大字路，元正天皇養老二年（718）由仁聞菩薩創建，其大堂俗稱蕗大堂，雖草創於天平時代，惟從其構造式樣可明顯確定係藤原後期風格，然其重建年代未詳。大堂三間四面，面寬 7.96m，進深9.32m，攢尖寶形屋頂，葺瓦，正面三間，兩側前方二間及背面明間皆係唐戶，其餘各間係木板牆。堂分內外殿（如圖 6-8 所示），內殿前二間及外殿次間設佛壇，佛壇後一間以板壁間隔，而內殿之中央稍後方有四天柱，圓柱形，稱為卷柱，圍成須彌佛壇，卷柱內有平棋藻井（小組格天井），因平面非純方形，故寶形屋頂四注屋坡不等，屋頂上的鐵製寶珠露盤係後世修補，柱、內外牆壁有佛菩薩、寶相華、牡丹華、唐草彩色壁畫，佛壇後壁有淨土曼荼羅彩畫，極具生動（如圖 6-9 所示）。

圖 6-8　富貴寺大堂平面圖（左），正面圖（右）

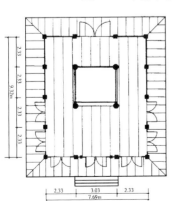
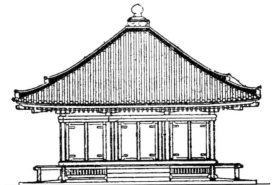

圖 6-9　富貴寺大堂內部佛壇、平闇天花

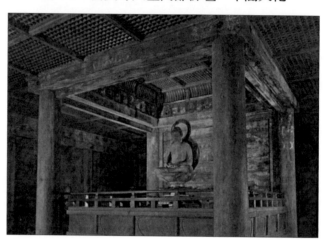

（四）法界寺阿彌陀佛堂

　　位在京都市伏見區日野町，法界寺原係日野宗家別墅，弘仁十二年（821）日野宗家在比叡山建立戒壇時奉天皇敕令參加，最澄以其自刻的七寸金銅藥師佛像贈之，遂在其所有日野別墅建法界寺以安奉佛像。永承三年（1048）其後裔日野資業逐次建造藥師大像，並營建藥師堂、阿彌陀佛堂、丈六堂、塔，但在應仁之亂（1467～1468），被織田信長兵燹燒毀堂塔，僅剩阿彌陀佛堂（如圖6-10左所示）。

圖 6-10　法界寺阿彌陀佛堂平面圖（左），阿彌陀佛背光及
　　　　　天蓋、斗栱、平闇天花圖（右）

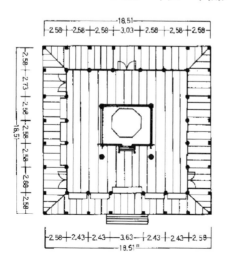

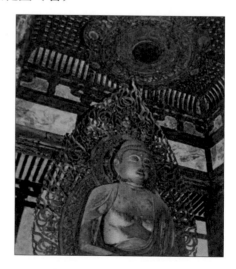

阿爾陀佛堂建於永承六年（1051），方五間，重簷攢尖寶形屋頂，瓦葺檜皮，加其周圍一間廂廊，外形為七間七面建築，其屋頂坡度不陡，屋角反宇輕巧，在正面廂簷高起，如同鳳凰堂。柱在本堂為圓柱，廂廊係角柱，正面明間、側面兩稍間、背面明間皆係唐戶，其餘為蔀戶（上為櫺格下為板條之帷幕牆），內部中央佛壇，四周繞以勾欄，正面有木階四級，寶珠柱，天井為平棋，佛壇安奉僧定朝作的丈六阿彌陀佛像，內殿柱為卷柱，彩畫十二光佛與寶相華，壁上更有飛天吹樂器圖（如圖6-10右所示）。

（五）白水阿彌陀佛堂

位在福島縣石城市內鄉白水町，為願成寺之阿彌陀佛堂，係磐城國 [註4]國守岩城則通之妻藤原德尼（藤原秀衡之妹）為其亡夫祈冥福而建，創建於永曆元年（1160），式樣係模仿中尊寺金色堂，俗稱光堂。阿彌陀佛堂向南，方三間，邊長31尺（9.4m），單層攢尖屋頂，堂採低床構架式，前有一臺階，平面各面四柱，內堂有四天柱，其內有黑漆須彌佛壇，供奉三尊阿彌陀佛及二天（帝釋天及梵天）像，柱、天井、四壁均飾以壁畫，正面明間為雙開唐戶，兩稍間係唐戶，兩側面前一間及後面明間皆為唐戶，其它為嵌板，內堂外四周有走廊，主堂及走廊為折上小組格天井。本堂結構中，四天柱頭斗栱承托一水平樑，水平樑上有脊柱以支承屋脊荷重（如圖6-11所示）。本堂原係無量壽願成寺淨土庭園中島上的堂宇，在其它堂宇湮滅後，於昭和三十年（1955）曾拆除解體復原（如圖6-11所示）。

（六）福德寺本堂

在長野縣下伊那郡大鹿村，平治二年（1160）竹田與作創建。堂面向東方，為三間三面，單層歇山屋頂，瓦葺柿木，屋椽採四方迴釘，正面一間棧唐戶，其餘各間嵌板，內堂之天花用平棋，內堂後方有佛壇，內外堂皆以索木裝修，斗栱上之舟形肘木是藤原後期建築之細部特徵（如圖6-12所示）。

〔註4〕磐城國是日本古代的令制國之一，屬於東山道。磐城國的領域大約為現在的福島縣東半部與宮城縣南部，包括福島縣的東白川郡、西白河郡，及宮城縣的亘理郡、伊具郡、刈田郡、白石市、角田市。以阿武隈川和西邊的岩代國為界。

圖6-11　白水阿彌陀佛堂平面圖（上左），正面圖（上右），
　　　　剖面圖（下左），外觀（下右）

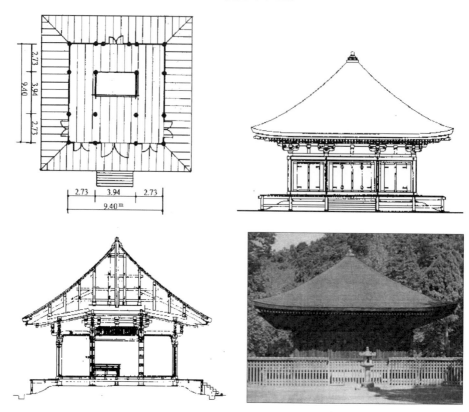

圖6-12　福德寺本堂

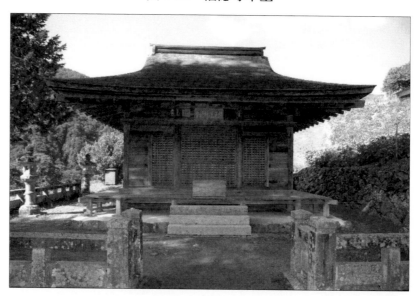

（七）豐樂寺藥師堂

在四國島高知縣長岡郡大豐町，原創建於聖武天皇神龜三年（726），行基和尚奉敕開基。堂建造於仁平年間（1151～1153），係五間五面，單層歇山屋頂，面寬 11.43m，進深 11.13m，瓦以柿板葺蓋，正面中央三間板門及兩次間連子窗，側面前一間唐戶，其飾各間嵌板，軒簷斗栱用舟形肘木，屋坡平後，構造形式採用仁平年間傳入之藤原纖田風格，佛壇本尊係藥師如來，與一般阿彌陀佛有別（如圖 6-13 所示）。

圖 6-13　豐樂寺藥師堂平面圖（左），內堂樑架（中）及外觀（右）

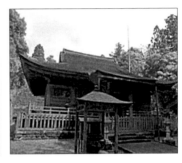

（八）高藏寺阿彌陀佛堂

圖 6-14　高藏寺阿彌陀佛堂平面圖

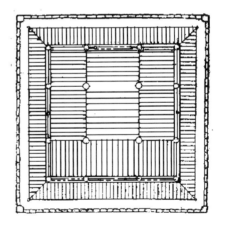

位在宮城縣伊貝郡西根村，弘仁十年（819），德一和尚開基，而阿彌陀佛堂係在治承元年（1177）藤原時代末期，聖圓和尚招幕工匠創立。堂面向東方，方形三間，寶形攢尖屋頂，屋頂葺茅草，其中央有青銅露盤及寶珠脊飾，正面三間，背面一間係唐戶，其餘各間嵌板，中央一間為內堂，堂內安置一丈六尺阿彌陀佛像，內殿天花用舟形天井是其特色。此堂內外風格堪稱質樸簡雅，可惜現已圮毀（如圖 6-14 所示為其平面圖）。

（九）淨瑠璃寺本堂

位於京都府相樂郡加茂町當尾村，又稱九體寺，因其本堂有九間相通之佛壇並供奉定朝和尚做的九尊阿彌陀佛而得名。寺原建於天平十五年（743），由

行基和尚草創，其後荒廢，在嘉承二年（1047）僧義明重建，做爲顯密二教道場，屋宇計 49 院，康永二年（1343）遭火災，僅殘存阿彌陀佛堂及護摩堂等建築。本堂平面長方形，面寬十一間，進深四間（即十一間四面），高床，單層，廡殿屋頂，蓋瓦，正面突出一間拜亭，正面除兩端間係櫺窗外，其餘皆係板唐戶，側面雙端間及背面明間皆係板唐戶，其餘皆係牆壁（如圖 6-15 左所示），內堂內部爲九間二面，內堂採用減柱樑架法以增大堂內空間（如圖 6-16 右所示），堂內有佛壇，其上有九尊阿彌陀佛排成一列。本堂平面長深比約二比一，與方形平面比較，長方形平面頗爲罕見。

圖 6-15　淨瑠璃寺本堂平面圖（左），外觀（右）

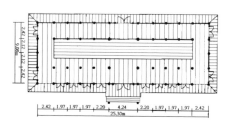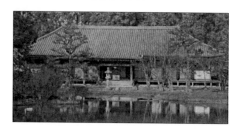

圖 6-16　淨瑠璃寺本堂正面圖（左），剖面圖（右）

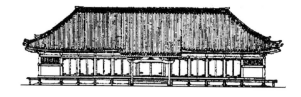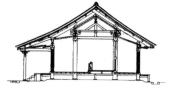

（十）三千院本堂

在京都府愛宕郡大原村，原係貞觀二年（860）僧承雲在比叡山南谷草創本願堂，稱爲三千圓融房，後毀於兵火。三千院本堂係永觀三年（985）花山天皇敕令藤原源信供其母安養尼居住之庵，曾在元和二年（1616）及寬文十二年（1662）修理。本堂向南，臺基砌石，三間（面寬）四面（進深四間），屋頂歇山柿木瓦，破風面之前有拜亭，四周皆有勾欄，正面三間皆係蔀戶，側面前三間以拉門內側有障子門，後一間板壁，背面一間拉門連障子門，兩端間板壁（如圖 6-17 所示），內部佛堂本尊阿彌陀佛高一丈六尺，故其天花呈舟底形，畫有二十五菩薩接迎圖，本尊後壁爲兩界（胎藏界及金剛界）曼陀羅畫，本尊

圖 6-17　三千院本堂平面圖（左），楓林掩映中的三千院本堂全景（右）

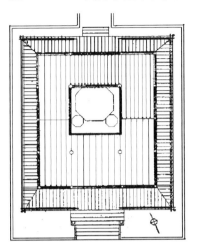

兩脅有跪坐式之觀音及勢至菩薩，此乃藤原佛教日化之表徵。本堂博風使用格子封條，利於通風。

　　以上介紹阿彌陀佛堂之各例，今將其特徵敘述如下：

　　平面大致係方形，長方形爲淨瑠璃寺本堂，飛鳥形的平等院鳳凰堂則係特例。立面大都係單層攢尖屋頂，但鳳凰堂爲重簷歇山屋頂，淨瑠璃寺本堂是廡殿屋頂，法界寺阿彌陀佛堂爲重簷攢凸屋頂，富貴寺本堂爲單簷廡殿（四注式）屋頂。

三、住宅寺院

　　藤原時代的宗教融入人的精神生活之中，統治者更籍宗教淨土思想來安定社會，提倡不餘遺力，邸宅內競相建築阿彌陀佛堂，其內供奉金身阿彌陀佛像，四周牆壁與柱樑門戶皆有西方淨土極樂世界之裝飾及壁畫，無論是平民或貴族皆企圖假借一心念佛，即能脫離穢土，直往淨土，是以此種想法也反應在邸宅之佈置，開闢極大池沼，池沼中築中島，中島有橋與寺院相通，藉著池沼碧水上的橋同登彼岸之金堂，象徵由苦海中進入了極樂世界之幻境，《阿彌陀佛經》云：「極樂國土，四邊階道，金銀瑠璃玻王黎合成，上有樓閣，亦以金銀、瑠璃、玻王黎、硨磲、赤珠、瑪瑙而嚴飾之。」這就是藤原時代貴族住宅寺院所欲到達之境界，例如仁和時法興院、法成寺、平等院、中尊寺等等皆是。今列舉有淨土庭園寺院之實例敘述如下：

（一）毛越寺

位在岩手縣磐井郡平泉町，毛越寺原建於仁明天皇嘉祥三年（850），傳爲慈覺大師圓仁開基，興建圓隆寺金堂，原稱「嘉祥寺」，後增建坊舍再改稱「醫王山毛越寺」。貞觀十一年（869）清和天皇敕令爲北門鎮護之道場，後因戰亂，堂宇被破壞殆盡。堀河天皇長治二年（1105），藤原清衡及藤原基衡兩代賡續經營，終於建成七堂伽藍，後鳥羽天皇賜名爲圓隆寺，傳到基衡之子秀衡，已身擁巨萬財富之勢，增建五方神祠，四十餘座堂塔，五百餘間坊軒，甍瓦相連，仿如宮室，可惜在嘉祿二年（1226）十一月八日，寺遭祝融，全部堂塔化爲灰燼，僅剩今日遣水中之敷石而已，令人唏噓。本寺之本堂在平成元年（1989）重建完成。

當時毛越寺，由今日南大門遺址北上，即有東西寬約180公尺、南北深60公尺之池沼，池挖水渠通溪流，做成蘭亭的曲水形以便流杯（如圖 6-19 右所示）；水池有南北二橋通中島，上北橋後即爲金堂，金堂前有抱廊，廊端即在遣水，東西面有經藏及鐘樓，金堂西北方爲講堂，金堂西有嘉祥寺遺址，金堂以東有法華堂、常行堂。池中的立石如青蛙浮出水面人工砂洲之上（如圖 6-18 右所示），該沙洲稱爲「洲濱」，遣水入池沼前有人工瀑布稱爲「干潟」，從金堂地板看向沼池水景、假山、古松，令人有世外淨土之思，而金堂兩翼之抱廊在池沼倒影之中亦有平等院鳳凰堂之餘韻。

圖6-18　毛越寺復原平面圖（左），立石外觀（右）

　　依照金堂之遺址殘礎考查，金堂爲五間四面建築，其正面明間柱距 16 尺（4.8 公尺），兩次間 13 尺（3.9 公尺），稍間 10 尺（3 公尺），兩側面明間、中央二間各 12 尺（3.6 公尺），兩次間各 13 尺（3.9 公尺），兩稍間各 10 尺，其廊間柱距 10 尺則知其面積爲 6,440 平方尺（580m²）。經藏與鐘樓各爲三間三面重樓建築，經藏仿若寢殿造建築之釣殿，金堂則爲寢殿造之寢殿，鐘樓則仿若泉殿，因此毛越寺應爲典型寢殿造佛寺（如圖 6-19 左所示）。

圖 6-19　毛越寺金堂遺址之殘石（左），曲水流觴遺址（右）

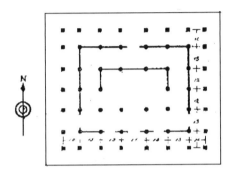

（二）無量光院

　　由藤原秀衡創建，模仿宇治平等院的鳳凰堂建造，惟阿彌陀佛堂的柱距及左右翼廊比鳳凰堂大，建築物的中心線與西邊的金雞山相交，當夕陽西下映照金雞山山脊時，可營造出極樂淨土的形象，故確爲淨土庭園之傑作。

　　無量光院位在毛越寺之東十數町之地，其配置平面爲一個方圓半徑約 150 公尺之池沼，中島兩個，中軸線東西向，由東門過橋至小中島再到大中島，大中島本堂向東，有兩翼廊，池沼夾在東西山崗之間，池之南也有南門，由本堂沿著翼廊可以達眺水景之中，可以休憩，也可禮佛，今本堂僅剩餘礎石而已（如圖 6-20 所示）。

（三）法住寺

　　原爲白河法王之御所，白河出家後，捨宅爲寺，其位置在平安京東京極之東，七條之南，今三十三間堂之東鄰。應保三年（1163）正月，二條天皇曾朝觀幸法住寺饗宴（如圖 6-22《年中行事繪卷》所示），爲法住寺寢殿與面對間之南庭（如圖 6-21 所示）。寢殿向南，東有東小寢殿，西有西對，西對之西有

圖 6-20　無量光院復原圖（左），本堂殘石平面圖（右）

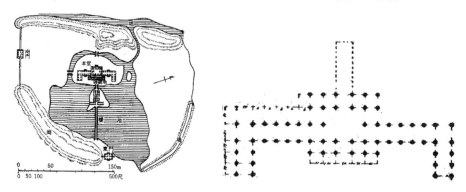

圖 6-21　法住寺復原平面圖及外觀

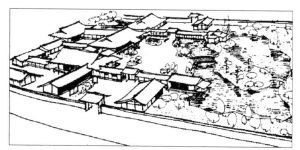

圖 6-22　《年中行事繪卷》之法住寺

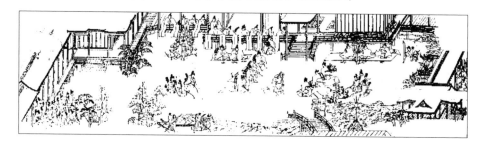

西侍廊，西對前有西中門廊通至西釣殿，西釣殿爲臨水建築，寢殿之東有東渡殿，有東中門廊通至東釣殿，東釣殿建於池沼東島上，寢殿之北有北對，池沼西邊有葫蘆形大島「西島」，池沼與南庭有橋相通，沿著東中門廊有水渠通至東小寢殿復之小池沼（其復原如圖 6-21 所示），白河天皇時代之承安六年（1171）曾加擴建，並建新御堂，由上述之平面配置可知法住寺是一寢殿造的建築庭園群體。

第三節　藤原時代之神社建築

藤原時代將弘仁時代各種造型神社之式樣予以統一化，奠定了後世神社建築式樣之基準，茲舉例分述之。

一、春日神社

春日神社在奈良市春日野町三笠山之西麓，其鳥居（樓門）及瑞籬（迴廊）建造於治承二年（1178），據《百鍊抄》載：「治承二年（1178）五月三十日，春日社今度修造時，改瑞垣可造迴廊之由……大宮諸門上鳥居也，高倉院御宇治承二年……改造。」但在永德二年（1382）遭回祿燒毀御寶藏、迴廊、灶殿等殿宇。現有社殿係文久三年（1863）以後復原的建築物。

二、宇治上神社

創立於昌泰年間（898～900），位於京都宇治市宇治山田町，延喜元年（901）建造神殿，係一間社流造型式，全長 11.92m，寬 7.15m 內殿並列，當初三社殿並連，兩端之傍軒高於中央之屋頂，本殿單層懸山寺屋頂，正面五間，側面四間，前有一臺階，三內殿亦各有臺階（如圖 6-23 所示）。本殿建築物之形成應當先有內殿，後有本殿將內殿納入其中，配置手法極為罕見（如圖 6-23 所示），本殿曾在明治四十三年（1910）解體重修。宇治上神社之內殿則為鎌倉時代所重修者（如圖 6-24 所示）。

三、三佛寺之投入堂與納經庫

位在鳥取縣東伯郡三朝町，係三朝山境內之山嶽寺院，相傳在慶雲三年（706）行役夫草創，因寺內藏王權限像有仁安三年（1168）紀年許願文，因而

圖 6-23　宇治上神社本殿平面圖（左），正面圖（右）

圖 6-24　宇治上神社內殿

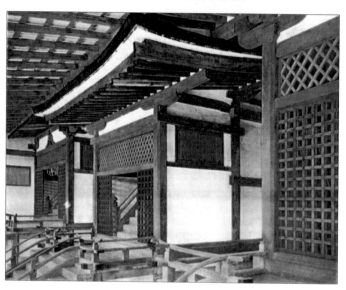

視爲重建之年。該堂爲單間歇山屋頂，正面一間，側面一間，流造式樣，以松皮瓦葺，投入堂前有小屋即納經庫。係最早春日造之遺例，此堂在永和元年（1375）曾經修繕，在大正四年（1915）解體重修。

　　三佛寺投入堂結構特殊，係建在山崖坡面上，故堂結構前面用高椿柱支撐，後面用低椿柱支撐，以維持地板水平，而各椿柱之間用一斜夾木將柱固定，明顯師法我國山西渾源之懸空寺建築手法，而投入堂前方之間有低廊聯結，這種懸空佛寺兼神社在日本並不多見。此種結構與我國北魏遺留下來五臺山懸空寺之風格略同，惟投入堂之樑並未如懸空寺插入岩壁內錨定，僅將椿柱垂直插入岩洞中。納經庫爲投入堂左面小祠，亦爲懸空構造（如圖 6-25、6-26所示）。

　　圖 6-25　三佛寺投入堂之平面（左）、正立面（中）、右側立面圖（右）

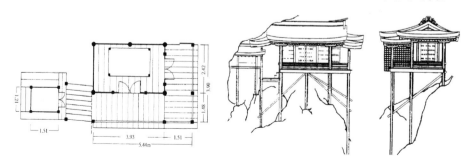

圖 6-26　三佛寺投入堂結構立面（左），外觀（中），山西渾源之懸空寺（右）

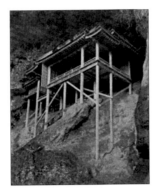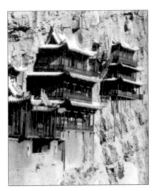

四、嚴島神社

位在廣島縣佐伯郡宮島町，嚴島即宮島，在廣島市西南內海中，創建於推古天皇時代（593～628），但在仁平二年（1152）平清盛擔任安藝太守時建造。神社主神爲伊都鳴神，神社在後掘河天皇貞應年間（1122～1123）罹災損毀，毛利元就於弘治二年（1556）再建社殿，於永祿六年（1563）完成迴廊，元龜二年（1571）完成本殿，室町時代補修拜殿。該神社建在嚴島海濱，鳥居與社殿以丹漆爲主，配合蔚藍之海水與藍天，猶如海上神仙之居。仁平年間寢殿造之社殿正是藤原末期建築之特徵（如圖 6-27 所示），其特徵有一軸線建築，即不明門、本殿、幣殿、拜殿、祓殿、高舞臺、平舞臺直至海邊對準大鳥居之中軸建築，配合蔚海藍天與彌山，有神聖之美。

第四節　藤原時代住宅建築

一、藤原時代貴族邸宅

自弘仁時代天安二年（858）藤原良房當攝政即開始掌控朝政，到堀河天皇嘉承二年（1107）藤原師實擔任關白爲止，藤原家族共十三位攝政及關百掌控朝政二百五十年。院政實施後，將政權收歸於皇室之河上皇，使藤原勢力稍挫，但仍擁有關白與左大臣要位，直至保元與平治之亂（1156～1159），藤原兄弟內訌，藉武士源義朝與平清盛等人剷除異已，到最後壽永四年（1185）權力落入鬥爭勝利的源氏賴朝手中，藤原氏遂在掌權近三百年後滅亡，結束了藤原時代。

圖 6-27　嚴島神社復原後之本社平面（上左），配置（上右），立面圖（下）

　　藤原掌政時，天皇廢立掌控在其手中，其財富與權勢爲舉國之冠，故村上天皇天德三年（958），右少辨官菅原文上封曾云：「方今高堂連閣，貴賤共壯其居」，這是當時社會競相興建毫華邸宅的寫照。貞元元年（876），圓融天皇到藤原兼通堀河第避宮中火難，視其房屋：「結構華麗之極比擬禁裡之殿舍。」後冷泉天皇時，藤原賴通擴建宇治之別業——平等院，其規模與華麗超過內裏之苑殿。

　　而邸宅園林之盛，如堀河第具言：「林泉雅趣，風景絕勝，除有殿舍亭臺錯置其間，更有山水花柳之清趣。」簡直是我國唐代權貴之別業翻版。

　　邸宅室內情況，以平安時代《源氏物語繪卷》〔註5〕（如圖 6-28 左所示）及《春日靈驗記繪卷》〔註6〕所示（如圖 6-28 右所示），其房間用障子門隔間，

〔註5〕《源氏物語繪卷》日本平安時代末期作品，最初是以《源氏物語》54 帖爲基礎，每一帖選取一至三個場面進行創作，並在對應的畫前抄寫原文段落，繪卷以「詞書」與「畫」交替重複的形式呈現，繪卷的全卷共十卷，作者不詳。

〔註6〕《春日靈驗記繪卷》又稱《春日權現靈驗記》，相傳乃作爲法相宗之教學或成唯識

圖 6-28　藤原時代邸宅內部──《源氏物語繪卷》（左），
　　　　《春日靈驗記繪卷》──所顯示藤原邸宅內寢（右）

障子門上有風景山水畫，地坪是以稻草壓編之床席──即榻榻米，鋪置床上而成統鋪，門戶用唐戶及蔀戶爲之。

二、寢殿造之樣式

　　日本在藤原時代，由於淨土佛教思想、唐朝權貴及士大夫山水別業建築式樣之啓發，貴族們創造一種集辦公、休憩及居住之住宅式樣，即「寢殿造」建築式樣。依據澤手名乘之《家屋雜考》敘述寢殿造住宅如下：

　　寢殿造之住宅，中央爲正殿，南向，正殿之東西有東對及西對，正殿者主人常佔之房，對房者眷屬所居之房，正殿前數十步，開挖池沼，池沼中間築島──中島，島與南北岸建橋供通行，東西對屋之南有通廊，廊之端部，東爲泉殿，西爲釣殿，皆爲臨水殿，東西廊之中殿，各有一小門，稱爲中門，三面廊與池沼所圍之空地即佈置中庭，南中門外，尚有渡殿及細殿分置東西，西中門外有馬廄及車庫，而正殿通稱寢殿，通常爲七間四面殿宇，廡殿屋頂，每間柱距一丈（3 公尺）。

　　由上可知，寢殿造平面大致是對稱的軸線建築，其軸線是正對中島之南北橋直達寢殿，東西對分置寢殿之左右，提供居住，而由通廊通達泉殿及釣殿，顧名思義，它是觀看人工噴泉或瀑布之殿屋以及供垂釣之殿屋，爲休憩之建築。中島及池沼岸蒔花植樹，點綴水景，並藉由附近天然溪流築渠引入池沼之中來清淨池水，又池沼岸又築假山（如圖 6-29 所示），這種寢殿構造方式與唐代權貴及文人別業風格相仿，現今遺留之寢殿造建築爲平等院鳳凰堂。《源氏物語繪卷》繪有寢殿造之庭屋。

論之學習者爲了維護春日權現而作。當時盛行「春日曼荼羅」，大多描繪本殿、若宮等地本地佛。

圖 6-29　寢殿造示意古圖（左），寢殿造前之池橋與遊舟（右）

三、東三條殿

藤原時代最著名的貴族邸宅爲東三條殿，自長久四年（1043）建竣至仁安元年（1166）爲止，延續 123 年的藤原氏邸宅，在平安京二條大路以南，三條門坊小路以北，東西則在町尻小路與西洞院大路之間，跨越二町，爲藤原時代後期之寢殿造代表建築。東三條殿係藤原氏攝關儀式主要場所，中央爲寢殿，面寬六間，進深二間，四周有廊間，歇山建築，殿左右有透渡殿，通東對與西北渡殿，渡殿有透廊通臨水之釣殿，東對之東有東侍廊、二棟廊、東中門廊，經過東中門抵達東車宿及隋身所，東北渡殿之東有卯酉殿，西有臺盤所廊，西中門廊可至藏人所，西北爲神殿，殿南有庭，並引溪流入庭，溪上有橋，溪流分支流入到透渡殿，全部建築殿旁有廊，以廊連殿，殿殿相通，此種建築思潮導源於「廊腰縵迴，樓閣相通」，爲我國宮殿風格（如圖 6-30、6-31 所示）。東三條殿在平治元年十二月（1159）平治之亂中，藤原信賴與源義朝發動三條殿夜討中焚毀（如圖 6-31 右所示），該圖爲《平治物語繪卷》，該卷前景應是東中門，火炎下爲廊殿之欄杆，欄杆分地伏、間板、欄板，以蜀柱支撐。圖 6-30 所示爲《年中行事繪卷》[註7] 所繪東三條殿之寢殿內宴會情景。

第五節　藤原時代建築之特徵

藤原時代正是日本吸收外來文化並加以融會貫通的時代，來自大陸之唐風建築方式納入日本特色之淨土思想以及日本自古以來跪座床居，蔀戶障子等融合在一起，無論是佛寺、神社、邸宅都變成了藤原式樣之寢殿。茲分述如下：

〔註 7〕 日本德川時代圓南畫派大師松村吳春（1752～1811）手繪平安風俗年中行事之十二個月人物圖繪卷。

圖 6-30　《年中行事繪卷》東三條殿之寢殿（左），鳥瞰圖（右）

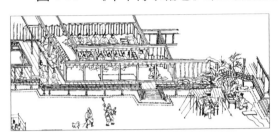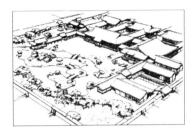

圖 6-31　東三條殿平面圖（左），東三條殿夜討圖（右）

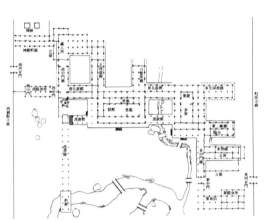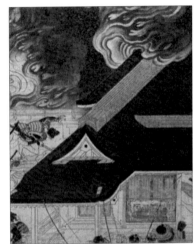

一、平面

　　通常係對稱平面，三合院式佈置，即正殿兩旁之東西對屋，加上由東西延伸之東西廊與泉殿、釣殿，而池沼必須置於正殿之前，以便由遠方而來時，可有寢殿倒影於池水之感，使現實之實體寢殿（代表今世）與水中倒影之寢殿代表來世連接，此乃淨土思想之發揮。

二、門戶

　　一般金釘大門稱為「唐戶」，可透光通風格子門戶稱為「蔀戶」，用木板釘成之門稱為「板戶」，用橫條之板戶稱為「遣戶」，如門固定不能開關即成板牆，室內用的木門，木格門上貼紙並繪上花鳥山水樓閣人物之圖稱為「障子門」，障子門有木格，貼有半透光的紙，稱為「明障子」，窗戶有用格子狀櫺窗又稱「連子窗」或嵌裝木板之「板窗」。

三、結構

臨水樓殿皆採高腳式，以避濕氣，如鳳凰堂兩旁之渡殿及細殿，懸崖殿宇如三佛寺之投入堂亦用之。斗栱用一斗三升者居多。

四、天井

佛寺建築通用小組格天井（平闇），天井與牆交接處用折上天井（卷折天花）（如圖6-32左所示）為淨琉璃寺三重塔室內天井。

圖6-32　淨琉璃寺三重塔內部小組格天井與折上天井（左），
平等院鳳凰堂門扉壁畫——早春圖（右）

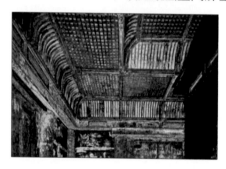

五、屋頂

淨土宗之阿彌陀佛堂大都採用寶形屋頂（即四方攢尖屋頂），而鳳凰堂採用歇山屋頂，有住宅之輕巧，一般寢殿造之寢殿採用廡殿屋頂。

六、裝飾

阿彌陀佛堂因為有淨土極樂思想，皆盡量達到七寶莊嚴，金碧輝煌之裝飾，如中尊寺金色堂，鳳凰堂脊飾之銅鳳僅是強調鳳凰堂之特徵。此外中國晉代顧愷之手創的連環故事或勸世圖繪，女史箴圖與洛神圖畫風傳入日本後，與藤原時代小說故事體之文學——物語，融合成一種繪物卷之民情風俗畫，此畫風也用在室內障子隔間門及屏風上，如鳳凰堂內扇之早春圖（如圖6-32右所示）等，使藤原時代建築裝飾具有文人之氣息。

第七章　鎌倉時代之建築

　　藤原氏的沒落是因利用武士的力量來剷除異己甚至自己親族，反而造成武士平清盛與源義朝稱霸中央，平治之亂（1159）後，平氏政權建立，但爲時僅二十六年，文治元年（1185）平宗盛被源賴朝消滅，在文治四年，源賴朝又消滅奧羽〔註1〕的藤原泰衡，結束藤原攝關時代，統一日本。建久三年（1192）源賴朝就任征夷大將軍，遂開創七百年幕府政治時代，並於東京西南五十公里的鎌倉開設幕府，以武力掌握中央政治，建立最早武家政治。源賴朝死後，北條氏以外戚身份干政，並在承久之亂（1219）後取代源氏地位，並將「將軍」改爲「執權」，北條義時甚至在一個月內廢立仲恭天皇，並流放企圖奪權之後鳥羽、土御門、順德三位上皇而權傾天下。鎌倉中期以後，日本皇室分島持明院與大覺寺兩派系，兩派皆拉籠幕府以便接掌皇位，文保二年（1318），大覺寺系的後醍醐天室提議討幕失敗，持明院系的光嚴天皇在北條氏支持下即位，形成南北朝之對峙爭戰，但幕府主將足利尊倒戈，新田義貞舉兵攻陷鎌倉，滅了北條氏，鎌倉幕府覆亡。統計鎌倉幕府從建久三年在鎌倉建置，直至元弘三年（1333）建武中興期間合計約140年，稱爲鎌倉時代。鎌倉時代文化與藤原以前貴族文化不同，鎌倉文化雖仍以受大陸影響之貴族文化爲主體，但加入農村精銳武士精神，配合日本傳統剛健樸實文化，產生新的日本武家性格新文化。

〔註1〕在日本東北地方。

第一節　緒　論

　　藤原時代末期，由於貴族勢力的沒落，武士階級的崛起，社會結構產生根本的變化，更因天災人禍，政治不穩，使人感覺世事無常與對現世之絕望，遂對當時流於形式驚求造佛建寺的淨土佛教失望，一些不滿現狀之僧侶，以開明的教義，傳播於民間，使新的佛教宗派的創立如雨後春筍般興起，如法然上人（1133～1212）提倡由宋傳入的淨土信仰為基礎的「淨土宗」以及其門徒親鸞上人（1173～1212）所提倡許可蓄妻肉食如世俗修齋的「淨土真宗」，一遍上人（1239～1289）所提倡的舍家棄欲、遊行全國的「時宗」，日蓮上人（1222～1283）鼓吹以法華護國、悍衛日本的「日蓮宗」，但最重要的是曾經兩度入宋（1168、1187）的明庵榮西（1141～1215）以所學臨濟禪學而強調興禪護國論的「臨濟宗」，以及希元道元（1200～1253）渡海入宋到五山之一的天童山學法而提倡的「曹洞宗」等禪學兩宗。[註2] 在宋元之際，到中國學禪修法的日僧除了榮西與道元外，尚有臨濟宗圓爾弁爾（1202～1280），以及入宋學習律宗的俊芿上人（1166～1227），除外，南宋僧渡日傳法有蘭溪道隆（1213～1278）、大休正念（1214～1288）、無學祖元（1226～1286）、西澗士曇（1249～1306）諸高僧，元僧渡日傳法的有一山一寧（1247～1317）、清拙正澄（1274～1339）諸高僧；由於渡日及曾入宋元求法諸高僧的傳法以及幕府當局的大力提倡，佛教（尤其是禪宗諸派）在鎌倉時代大為興盛，禪宗寺院的興建也如雨後春筍，除渡日宋僧蘭溪道隆創建的建長寺與無學祖元創建的圓覺寺及大休正念（1214～1288）創建的淨智寺外 [註3]，源定綱為榮西建立建仁寺（1202），在 1226 年北條氏執權掌控鎌倉幕府後興禪舉動並不亞於源賴將軍，如北條政子營建鎌倉五山之一壽福寺，北條時宗（1251～1284）建禪興寺，其他如大慶寺、法源寺、淨林寺、淨智寺、東慶寺、靈山寺更在北條氏歷任執權支助下相繼創立，龜山上皇在 1291 年興建南禪寺。

　　藤原時代貴族佛寺以富麗堂皇之裝潢來象徵極樂淨土世界之七寶莊嚴，鎌倉時代之佛寺則轉變成樸實平淡的手法，例如樑、柱、牆之裝飾僅用丹土、胡

〔註2〕　詳山本武夫《新研究日本史》，頁 159～162；依田熹家《日本通史》，頁 83～85。

〔註3〕　詳山本武夫《新研究日本史》，頁 162；大岡實《日本建築樣式》，建長寺の建立、圓覺寺の建立，頁 257～258。

粉而已，此乃因平民佛教興起因素使然；鎌倉佛寺建築因入宋僧侶不少，故不可避免輸入宋代建築式樣，如俊乘坊重源（1121～1206）傳入天竺式之建築式樣，天竺樣並非印度式樣，而是以杭州西湖天竺寺爲樣本之式樣；其它如受宋人陳和卿之協助重建東大寺南大門，其構造雄偉豪壯，特色簡單，被平氏燒毀東大寺碩果僅存的南大門幸好留下其原有式樣，以供改建大佛殿之規範，此乃日本建築史上幸事。而榮西上人傳入禪宗樣（即唐樣），亦稱「大佛樣」，實際是北宋式樣，代表作爲圓覺寺舍利殿，其式樣以纖麗俊秀爲特徵。值得注意的是日本飛鳥奈良時代所學習隋唐式樣屬於北方系統，而鎌倉時代之式樣屬於宋朝南方系統，故有此手法上之差異。

第二節　鎌倉時代禪寺建築

　　宋代禪宗寺院隨著禪宗普遍及興盛而有極蓬勃的發展，南宋五山十刹禪宗寺院的建立更啓迪了入宋學法的日本僧人對禪寺建立之熱枕，以創建各名山之禪刹並創建道場及創立新的禪宗之宗派爲最高境界，故禪宗寺院爲鎌倉建築的主流。而日本禪宗始祖榮西入宋兩次，盡得天臺山虛庵懷敞眞傳，回國後受到比叡山僧徒排擠，離開京都，於博多創建聖福寺，來到鎌倉更受到幕府歡迎，爲其建立壽福寺，並重建建仁寺，爲最早禪宗寺院，其次興建京都之東福寺與鎌倉建長寺，再次福井之永平寺等寺院相繼建立，使禪寺大放奇葩。

　　榮西帶來北宋禪宗式樣以興建禪宗寺院。禪宗寺院之配置，依據戴儉《禪宗寺院建築布局初探》，應有山門、佛殿、法堂、廚庫、僧堂、浴室、西淨等七堂伽藍；再據《林象器箋》記載：「七堂中、法堂爲頭、佛殿爲心、廚庫爲左手、僧堂爲右手、山門爲陰、浴室爲左腳、西淨爲右腳。」象徵人體各器官有機特徵，其中，佛殿爲祈禱禮佛的場所，而法堂則爲眾僧朝參夕聚及接受師父開示的場所，又有住持所居之方丈，僧堂爲坐禪、飲食、睡眠場所，然禪宗以坐禪爲修行極致，對佛殿而言不如法堂重要，《百丈清規》云：「不設佛殿，唯樹法堂」，禪寺不設佛殿，以法堂代替亦有之，故禪寺之法堂往往大於佛殿，如永平寺、妙心寺等，此時禪寺之建築中心是法堂。茲介紹禪宗寺院如下：

一、建仁寺

　　建仁寺因興建於建仁二年（1202）而得名，該寺完全依照榮西上人攜回北

宋之禪宗樣建立，位在京都五條以北，鴨川以東之地。由佐佐木太郎（源定綱）依據源賴家的許願而建造，位置在今京都市東山區小松町，其配置完全是對稱之軸線建築，以中門、三門、佛殿、法堂、寢堂爲中輻線，法堂旁有鐘樓及鼓樓，佛殿左右有土地堂及祖師堂，前面有東藏及西藏，寢堂左右有廚堂及茶堂，其後有大小方丈，祖師堂西面有僧堂，僧堂前有東司及眾寮等五十餘院，爲京都五山之東山。天文二十一年（1552），細川晴元放火焚燒五條大道房舍，大火延燒建仁寺西門方丈寢堂、佛殿、三門及五頭首維那寮，建仁寺殘餘堂塔支院頓成灰燼。天正年間（1573～1586），惠瓊和尚始將安藝安國寺之方丈室及東福寺佛殿遷建於建仁寺，寶曆十三年（1763）重建堂塔。現寺域面積約八公頃，爲禪宗樣代表寺院，也是禪宗支宗臨濟宗建仁寺派之本山（圖7-1）。

二、永平寺

位在今福井縣吉田郡上志比村（圖 7-2、7-3），係入宋至浙江寧波天童寺與阿育王寺求法之道元禪師回國後於寬元二年（1244）所開闢之道場。原名吉峰寺，道元將其改名大佛寺，復以紀念佛法於漢永平年間傳入中國，又改名「永平寺」，成爲日本曹洞宗之本山。道元返日後，原駐錫於京都建仁寺（圖

圖 7-1　建仁寺伽藍配置圖（左），建仁寺古圖——取自道元法師繪傳圖（右）

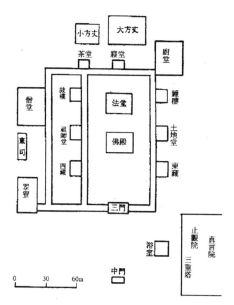
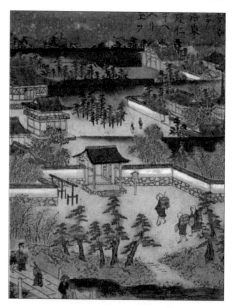

圖 7-2　永平寺境伽藍鳥瞰圖　　　圖 7-3　永平寺伽藍配置圖

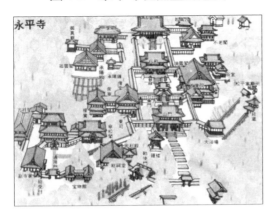 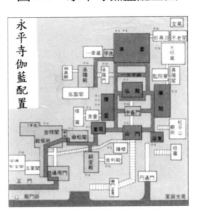

圖 7-4　永平寺境古圖——取自道元法師繪傳圖

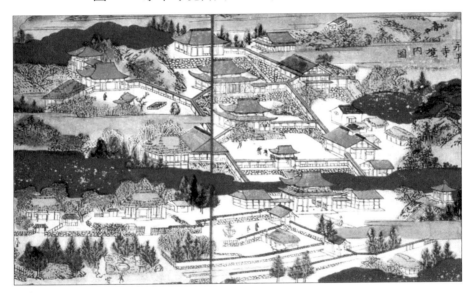

7-4），並開創建宇治興聖寺，但與當時信仰禪宗諸多不容，遂受越前國守波多野義重之禮聘而至永平寺，並以該寺所處之吉峰山改名為吉祥山。

　　永平寺佔地三十公頃，現有堂塔達七十五座，初興時為七堂伽藍之制。中軸建築為山門、佛殿、法堂、與山門兩旁浴室與東司，佛殿左右之庫院與僧堂。永平寺在明治十二年（1879）因火災焚毀，明治十四年以後再重建堂宇伽藍，但尚具有當初風格與式樣，寺在明治三十五年重修。佛殿為五間四面重簷歇山建築，寬 18 公尺、長 14.4 公尺，須彌壇上供奉禪寺所奉的三世如來。法堂為單簷歇山建築，供奉觀世音菩薩，寬 32.4 公尺、長 25.2 公尺，在天保十四

年（1843）改建完成，大庫院三層，係爲廚房，在昭和五年（1930）改建完成；東司即廁所，山門係欅木建造雙層歇山建築，依原式樣於寬延二年（1749）重建；依照永平寺古圖，除七堂伽藍外，在法堂之北另有一堂宇，應是方丈，七堂伽藍四邊均有迴廊環繞。又原來道元禪師之埋葬祖廟並非今日桃山式樣建築，其承陽門原係單簷歇山建築，祖塔承陽庵原係單層方攢尖式建築，現者係明治十四年（1881）改建。

三、東福寺

位在京都東山區本町，爲禪宗臨濟宗東福寺派大本山，係京都五山之一。東福寺爲純禪宗式樣建築大寺院，乃藤原道家於嘉禎二年（1234）許願興建，寬元元年（1243）動工，建長七年（1255）完成，其開山始祖爲入宋之圓爾弁圓禪師。鎌倉時期東福寺係典型禪宗樣建築，到室町時代，其重建之風格改爲大佛樣（亦即天竺樣）。

東福寺原來建築配置係禪宗伽藍七堂式樣，即中軸建築由南而北依次爲三門、佛殿、法堂、其左右有浴室、東司（廁所）、僧堂，現已與僧堂對應無廚庫，但法堂右後面有方丈（圖7-5）。其方丈有東南西北庭，南庭爲枯山水石庭蓬萊仙島之狀。現存東福寺三門爲重層歇山殿宇，爲純禪宗式樣，係五間二面式，樓上有五百羅漢塑像，三門是在元應元年（1319）燒毀後並於應永三十二年（1425）再重建，但仍爲日本最古的禪寺三門，最近在昭和五十二年（1977）解體修理。

圖 7-5　東福寺伽藍配置（左），東福寺方丈南庭枯山水石（右）

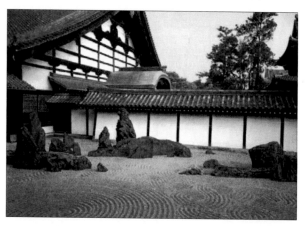

四、建長寺

　　建長寺位在今神奈川縣鎌倉市外小板村，原制法堂十四間四面，方丈長十間（每間十日尺即 3 公尺，共 30 公尺），深八間半（25.5m），客殿長十三間（39m），深九間半（28.5m），庫裏長八間（24m），深五間半（16.5m），經堂五層，八間（面闊八間）四面（進深四間），禪堂長十間，深七間，鐘樓五間四面，修樓八間四面，食樓五間四面，三門高二丈五尺（7.5m）。此寺在大正十二年（1923）關東大地震受災嚴重，殿塔倒塌，僅剩三門及法堂，後再重新興建三門、本堂、唐門、西來中門、昭堂、開山堂、方丈、禪堂等伽藍，寺域 1.8 公頃。為日本首座禪寺之稱的寺院。現存佛殿方五間，重簷廡殿屋頂，銅板瓦葺，正面唐門，係桃山時代之建築；昭堂方五間，單層廡殿茅頂，係室町時代重建者（圖 7-6）。

圖 7-6　建長寺伽藍配置圖（左），法堂（右）

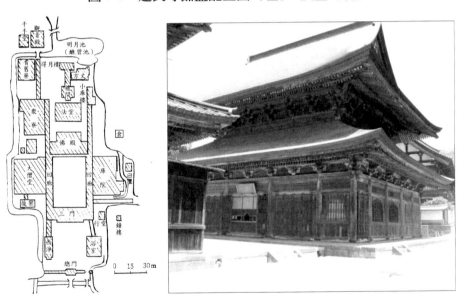

（一）興建緣起

　　寬元四年（1246），南宋名僧蘭溪道隆渡日，受到鎌倉幕府大將軍北條時賴（1227～1263）尊崇，於建長元年（1249）開始為建寺覓地，建長三年動工造寺，建長五年（1253）完成佛殿建築，號稱「巨福山建長寺」，供為道隆之禪場，道隆成為建長寺開山初祖，該寺完全模仿杭州勁山萬壽寺之規制並依照南

宋禪宗風格興建。

（二）平面布局

原制總門、三門、佛殿、法堂爲中軸建築，三門前有浴室及西淨，三門內佛殿前左右有庫院及僧堂（如圖 7-6 所示）。總門爲入口之門，原在京都之盤舟三昧院，昭和十八年（1943）移建於建長寺，其扁額「臣福山建長寺」，係第 10 代住持之僧一山一寧所題。法堂內的須彌壇爲方丈說法臺，重建於文化十一年（1814），法堂方五間（如圖 7-6），現存方丈係盤舟三昧院原物，與總門同時移建，此寺在 14 及 15 世紀數度大火，經江戶時代由澤庵和尚創言重建，到大正十二年（1923）關東大地震又受災嚴重，殿塔倒塌，僅剩三門及法堂，後再重建總門、本堂、唐門、西來中門、昭堂、開山堂、方丈、禪堂等伽藍。寺域 1.8 公頃，現存佛殿方五間，重簷廡殿屋頂（圖 7-6 右所示），銅板瓦葺。三門，係江戶時代安永四年（1775）萬拙碩誼和尚重建，其上安置五百羅漢。昭堂方五間，單層廡殿茅茸頂，正面明間及次間板門，稍間爲花頭窗，最內部回游庭式庭園，蘸碧池（原名明月池）爲藍溪道隆創建，爲日本最早回游庭式庭園，其旁有得月樓，現得月樓係平成十四年（2003）慶祝建寺 750 年重建者，係江戶時代正保四年，二代將軍東京增上寺崇源院之靈屋移建重建者。

（三）平面的探討

建長寺歷史上已遭數度火焚，現有堂殿皆爲桃山以後重建之建築物，平面狀況，只有由江戶時代享保十七年（1732）重繪的建長寺指圖來推論原有規制，總門三間二面（內面寬三間，進深二間），左有六間迴廊，右有三間迴廊，及一小門，總門內之浴室三間四面，西淨六間二面，設有十六位廁所，浴室與西淨皆有迴廊通三門，三間九間一面，中央開三門，三門內係大中庭，庭內兩旁植樹，中央有十字形道路，兩旁有十一間迴廊，其內即是佛殿，佛殿方形五間，加副階，成爲七間方形殿堂，殿堂前金柱及後金柱各減柱四根，面寬 28.48m，進深 26.5m [註4]，佛殿旁有土地堂及祖師堂兩夾屋，佛殿後即爲二層

〔註 4〕尺寸載於張十慶著《中國江南禪宗寺院建築》，頁 202 之 1316 年建長寺佛殿平面圖。

法堂，法堂七間五面，比現存後建方五間法堂規模大，前金柱減柱二根，中柱減柱四根，法堂上層爲千佛閣，法堂後有禮間，爲方三間堂宇，禮間經玄關到軸線末端的得月樓，得月樓三間一面，皆爲中軸線建築物，軸線建築外的庫院係順著地形左端突出，前半七間三面，後半五間六面爲客殿，大僧堂方八間，其南北西有副階一間，以庫院及僧堂的尺度而言，皆大於佛殿及法堂的三倍，可見其規模之宏大，史載法徑山寺而建並非子虛烏有。

（四）立面的探討

因原有鎌倉時代建物已無存，又無立面原制之數據，立面的制度只能推測，現有江戶時代之法堂形制——二層重簷廈兩頭造應與原制相同，而佛殿型式亦可斷定非現在的桃山時代唐破風型式，可能與法堂形制相同。

（五）配置的探討

建長寺佈局，其各堂殿位置仍保留在原有位置，惟總門移至西南面，已不在中軸線，但三門、佛殿、法堂仍在中軸線，三門前之浴室、西淨及佛殿前之庫院、大僧堂位置亦不變，仍是完整七堂伽藍布局。現有得月樓並不在原中軸線而在醮碧池畔，醮碧池仍在原有位置上，總門之東側另建廣場與外門。

五、圓覺寺

（一）興建始末

瑞慶山圓覺寺在建長寺之西北。位於鎌倉市北鎌倉車站後山之上，係鎌倉幕府北條時宗派建長寺僧德詮、宗英二人至宋之天龍山，並於弘安二年（1279）請回能仁寺高僧無學祖元所建禪宗寺院，因鎌倉源氏第三代將軍源實朝請回宋之能仁寺佛舍利安奉於該殿而得名 (註5)；元兵攻日，他以「莫煩惱」勉勵時宗，頗受北條時宗崇敬，並賜名「佛光禪師」。圓覺寺域達六公頃，四十一院。因在應安七年，應永十四年等數次大火，堂宇已燒毀殆盡。關東大地震後，僅餘山門、開山堂、舍利殿等堂殿。而舍利殿在北條貞時在位時，即弘安八年（1285）由大倉之大慈寺建材移建於圓覺寺，並將由宋傳來的佛舍利安置此殿而得名，爲禪宗建築之古標本（即指標伽藍），舍利殿屋頂曾在永祿六

〔註 5〕詳 2004 年 1 月《古寺をゆく》第 18 期，建長寺圓覺寺，頁 14。

年（1563）火災後重修，加上複水椽使屋頂增高到今日高度，惟樑架仍是原制（圖7-7）。

（二）平面布局

圓覺寺舍利殿，方形五間，重簷歇山大殿。葺茅草屋頂，上簷歇山屋頂佔建築物總高一半以上。正面五間，明間與次間爲唐戶與板戶，兩稍間爲櫺窗。由舍利殿正面比例，可知日本已將大陸傳來的歇山屋頂作一修飾，從舍利殿屋頂之和尚帽形可看出這種轉變，舍利殿橫斷面圖中，將上額枋所承載四攢斗栱重量左側由瓜柱支載到下額枋上，使殿內節省一支中柱而得以增大殿內空間，頗爲巧妙（圖7-8、7-9）。

圖7-7　圓覺寺舍利殿正面圖（左），減柱縫橫剖面圖（右）

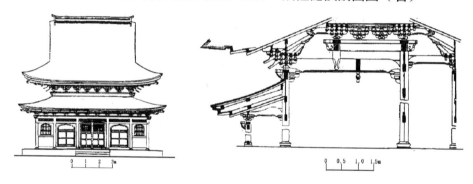

圖7-8　圓覺寺舍利殿平面圖（左），外觀（右）

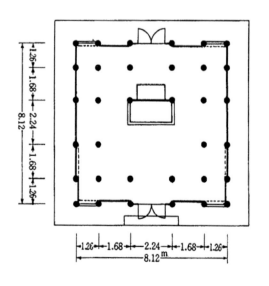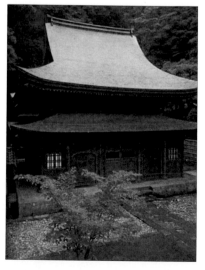

圖 7-9 　圓覺寺舍利殿屋頂演變及樑架結構

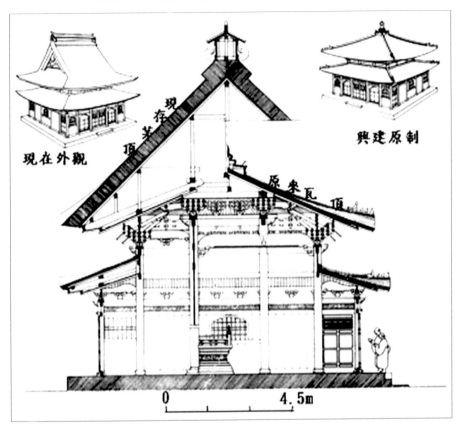

（三）平面的探討

圓覺寺舍利殿係方三間帶副階殿堂，總規模方五間 (註6)，全寬 8.12m（明間 2.24m，次間 1.68m，稍間 1.26m），進深第三縫中柱減柱 2 根，以增大殿內禮佛空間，其減柱手法與元代眞如寺大殿相同，舍利殿橫剖面圖中，將上額枋所承載四攢斗栱重量在左側由蜀柱支載到四椽栿上，使殿內節省一支中柱而增大殿內空間，這是南宋江南佛寺殿堂通用手法。

（四）立面的探討

圓覺寺舍利殿爲重簷廈兩頭造九脊大殿堂，茅草葺屋頂，占建築物總高一半以上。正面五間，明間槅扇門，次間歡門，兩稍間爲歡窗（花頭窗），門窗額

〔註 6〕張十慶教授認爲像圓覺寺方五間帶副階殿堂爲日本中世禪寺基本的典型特徵，
　　　　詳張氏之《中國江南禪宗寺院建築》，頁 109。

上有睒電窗障日板，左右側面第二間及背面稍間亦為花頭窗，背面亦為槅扇門，屋頂的茅草葺應是無學祖元創建的茅茨原樣，因日本同期佛寺殿堂以檜皮葺占絕大部份，由舍利殿正面比例可知該屋頂重修時加上複水椽，所以較原屋頂增高，而舍利殿屋頂之和尚帽形正指示這種轉變。

（五）配置的探討

圓覺寺因曾遭火災及震災，現今寺內佈局，三門、佛殿、方丈仍在中軸線上，其餘各殿堂錯落配置，已無禪宗伽藍七堂之佈局，而中軸線三殿堂及端寺域東北端的舍利殿應是原有佈局。

第三節　鎌倉時代佛寺建築式樣

鎌倉時代上承平安飛鳥時代，下啟室町江戶時代，這時期正是建築式樣開創時期，由佛寺建築可以看出此時代佛寺式樣之具體特徵。

一、唐樣（即禪宗樣）

（一）唐樣之流傳

從大陸傳來禪宗寺院建築之式樣，稱為唐樣。這是平安朝創造日本化佛寺之大逆轉。禪宗寺院的濫觴依張十慶稱：「禪宗寺院正式確立，如自百丈懷海（720～814）的別立禪居和創制清規，由此開創了禪宗修法道場和修行的方式的新天地。」[註7] 初期禪院型式，依據百丈懷海主張的「不立佛殿，惟樹法堂。」而僧堂又為禪修中心道場，故早期禪院應是「法堂一僧堂」的核心方式，其佈局應是：「在主體形式上與傳統伽藍佈局型式大體一致，前堂後寢，中軸對稱，法堂居中，僧堂庫院對置兩側，三門、方丈分居軸線的南頭與北端。」[註8] 到了南宋中期以後，佛殿取代了法堂成為寺院中心 [註9]，大休正念（1215～1289）詩云：「元來山門朝佛殿，廚庫對僧堂」[註10]，正是強調佛殿為中心的格局，而方丈出現於禪寺中的時間應當早在佛殿之前，《景德傳燈錄》

〔註 7〕 詳張十慶《五山十剎圖與南宋江南禪寺》，江南禪寺的鼎盛，頁 17。

〔註 8〕 詳張十慶《中國江南禪宗寺院建築》，初期禪寺基本格局，頁 39。

〔註 9〕 詳張十慶《中國江南禪宗寺院建築》，南宋禪寺佈局基本模式，頁 44。

〔註10〕 詳張十慶《中國江南禪宗寺院建築》，頁 45。

（1004 年，沙門道彥撰）之禪門規式，「長老既爲化主，即處於方丈。」〔註11〕顯示方丈在北宋初期時已出現於禪寺內。至於東司與宣明，禪苑清規已有其名稱，則在北宋禪宗亦應有此二堂。而南宋禪寺是否由廊院之制，即自三門開始，將法堂、佛殿、方丈圍著封閉，院落之制，張十慶教授認爲應有「封閉內向型廊院、重閣層廊型式以及重層迴廊供佛像三種型制」〔註12〕如五山之一徑山寺依《咸淳臨安志》載：「寶殿中峙，號普光明，長廊樓觀，外接三門，門臨雙徑，駕五鳳樓九間，奉安五百應眞，翼以行道閣，列諸天五十三善知識。」〔註13〕很明顯寺院中軸建築係採用廊院式建築。〔註14〕至於南宋禪宗寺院式樣如何傳到日本成爲鎌倉室町時代禪寺的主要式樣「禪宗樣」，張十慶教授認爲是渡宋日僧兼修禪寺，其次是東渡中國僧推動宋風禪寺，後者包括創建禪寺，特別是在建長寺與圓覺寺擔任禪寺住持〔註15〕。誠如上所述，禪宗寺院式樣之所以傳入日本當然是中日兩國禪僧雙管齊下努力所致，現分爲兩部份敘述之。

1. 入宋日僧的傳播

據中國江南禪宗寺建築引日本禪宗史稱在中世（1184～1572）（即鎌倉室町時代）中日僧侶來往多達五百二十餘人〔註16〕，其中大部份是入宋學法的日僧，日僧入宋後「遍歷江南名刹，江浙二地的五山十刹尤成爲日僧巡禮求法聖地。」〔註17〕又稱日僧對江南佛寺資料保存之貢獻：

> 江南佛寺樣式風貌，形制作法，設備儀式乃至生活方式，無不對日
> 僧影響甚大，這種親身及考察記錄，都成爲仿寫宋地禪寺之依據，
> 所謂五山十刹圖即是其時入宋求法巡禮日僧所寫繪關於江南禪宗大

〔註11〕詳《佛教大辭典上冊》，方丈條，頁 620。

〔註12〕詳張十慶《中國江南禪宗寺院建築》，三門與迴廊，頁 80。

〔註13〕《咸淳臨安志》南宋地方志，宋度宗咸淳時，潛說友撰，九十五卷。記載南宋杭
　　　　州疆域、山川、詔令、御制、秩官、宮寺、文事、武備、風土、貢賦、人物、祠
　　　　祀、寺觀、園亭、古跡、塚墓、恤民、祥異、紀遺等門，體例完備宏富。

〔註14〕引自郭黛姮教授主編《中國古代建築史・第三卷・宋遼金元西夏建築》，南宋禪宗
　　　　五峙院，頁 437。

〔註15〕詳張十慶《中國江南禪宗寺院建築》，日本禪寺之淵源，頁 29。

〔註16〕詳張十慶《中國江南禪宗寺院建築》，宋求法日僧的巡訪圖錄，頁 30。

〔註17〕詳張十慶《中國江南禪宗寺院建築》，宋求法日僧的巡訪圖錄，頁 30。

刹的實物記錄。〔註18〕

入宋二次（1168、1187）學法的日僧爲明庵榮西（1141～1215），希元道元（1200
～1251），圓爾弁爾（1202～1280），一翁院豪（1210～1281），寒巖義尹（1217
～1300），徹通義价（1219～1309），南浦紹明（1235～1308），其中榮西爲日本
臨濟宗的開祖，創建福岡聖福寺及京都建仁寺。建仁寺以三門、佛殿、法堂爲
中軸建築，迴廊外佛殿左右有土地堂與祖師堂，法堂左右有鐘鼓樓，三門內有
東西藏（圖7-1）〔註19〕；聖福寺以三門、佛殿、佛堂、方丈爲中軸建築，佛殿
左右有土地堂與祖堂，迴廊外有庫司及僧堂（如圖7-10所示）。此二寺興建於
1200年左右，雖爲日本最早興建的禪寺，但尚未形成完整禪寺七堂佈局。圓爾
在建長五年（1255）創建完成的京都東福寺，其中軸建築爲三門、佛殿、法
堂，佛殿與三門係一廊院，三門左右有浴室、東司，佛殿右方爲僧堂，並無僧
堂對應之庫院，方丈在法堂之左後面（如圖7-5左所示），亦僅係一個七堂伽藍
的雛型。而道元於寬元二年（1244）所創建位於福井縣的永平寺，爲日本第一
個有七堂伽藍佈局的禪寺，即中軸有三門、佛殿、法堂，皆以迴廊環繞成廊院
之制，廊院外三門左右有浴室及東司、佛殿左右有庫院與僧堂，七堂

圖7-10　福岡聖福寺殿堂配置（左）及古圖（右）

〔註18〕詳張十慶《中國江南禪宗寺院建築》，宋求法日僧的巡訪圖錄，頁30。

〔註19〕詳本論文3.3.1節。

伽藍雖然完成，但是浴室與東司、庫院與僧堂佈局各有前後，並不完全對稱於中軸線（如圖 7-3）。其他入宋求法日僧，如一翁院豪重建群馬縣長樂寺，寒巖義尹創建熊本縣大慈寺，徹通義价創建石川縣大乘寺，並親繪「五山十刹圖」，如今仍存放在大乘寺內，南浦紹明曾任萬壽寺、建長寺兩寺住持等，這些日本禪宗僧返日後或創建禪寺或擔任住持，增修禪堂，將南宋的禪寺佈局移植於日本乃是天經地義之情。

2. 渡日宋僧的傳播

首先由藍溪道隆創建日本第一所七堂伽藍，完整佈局且為正式「禪寺」名稱的建長寺，建長寺的平面原佈局係以三門、佛殿、法堂為中軸建築，續以迴廊，迴廊外三門前左右有浴室與西淨，佛殿前左右有庫院及僧堂，成為一完整對稱禪宗七堂伽藍佈局，另三門之前有總門旁有行堂，法堂之後有禮間及得月樓，法堂之右有眾寮，其後有香舊寮，最後有觀音殿、千手堂，此乃號稱仿徑山萬壽寺的規制建造，並由龜山日皇賜名「大覺禪師」。另無學祖元在弘安八年（1285）創建的鎌倉圓覺寺，其伽藍堂殿遭數度大火焚燒殆盡，僅餘舍利殿，後其屋頂加以改造為複水椽式，殿內木結構大都是弘安時代原制，該殿的減柱構架、蜀柱抬月樑、曲形月樑、蜀柱鷹嘴咬合、徹上明造、自明間起之放射狀扇面椽等等，禪宗樣手法盡在此殿中。

（二）唐樣（禪宗樣）之特徵

茲將禪宗樣各細部特徵說明如下：

1. 配置與平面

配置採用中軸對稱方式。中軸建築由南而北依次為三門、佛殿、法堂、方丈、中軸建築之左右分別有鐘樓、經藏、禪堂與浴室、東司（廁所），例如建仁寺、東福寺、大德寺、妙心寺等。而戴儉氏曾引《禪林象器箋》謂禪刹七堂、法堂為頭、佛殿為心、山門為陰、廚庫與僧堂左右手、浴室與西淨（日人稱為東司）為左右腳，乃言禪宗寺院伽藍配置象徵人體各部份。七堂伽藍為禪寺之基本建築物，也是禪宗寺院之特徵，故七堂伽藍建築竣工後，再增建者當為方丈一位於法堂後方，以及法堂左右之鐘鼓樓，連同經藏（即藏經樓）、祖師堂（奉歷代方丈）等建築，其增加之伽藍常因地制宜而不講求對稱配置。這種禪寺之佈置與流傳至日本之〈大宋諸山圖〉所繪之靈隱寺、萬年寺、天童寺等禪

剎相同，禪剎建築式樣由唐宋傳入日本當無疑義。至於禪寺伽藍平面，現存之圓覺寺舍利殿、山口縣功山寺佛殿、妙心寺法堂與佛殿、大德寺佛殿、洞春寺佛殿等等都採用正方形平面，這是鎌倉時代佛殿之一大特色。

2. 柱礎

柱礎由礎盤、覆盆、柱櫍構成，柱礎中心穿洞，插入地貫木，突出柱櫍面上，柱底部做成凹槽楔入，以為錨定立柱作用。

3. 臺基

禪宗樣寺院臺基並不高，圓覺寺舍利殿之臺基以條石砌，僅二級；功山寺佛殿，條石臺基高僅一級；清白寺有踏道四級，臺基砌之原石；東福寺三門，條石砌臺基僅二級；正福寺地藏堂當安國寺經藏，臺基一級以上皆無勾欄。

4. 柱

外形採用細長形。斷面如一。與飛鳥寧樂時代之梭柱不同，柱下有柱櫍，其下有礎石，柱上有臺輪，上承斗栱之坐斗。平面採用減柱法以增加佛壇及禮佛的空間。

5. 普柏方

日名臺輪，置於柱頭上以承柱頭鋪作櫨斗，普柏方下有額（頭貫）插入柱以固定柱間距離。

6. 斗栱

斗栱之肘木（即華栱）為圓弧形或近似圓弧形。補間鋪作亦用斗栱。斗栱之昂木（日名尾棰）斜削向上，由華栱伸出，而不負擔屋簷重量，此點與元代至元七年（1270）曲陽北嶽廟斗栱相同。就圓覺寺舍利殿內的上簷柱頭鋪作而言（如圖 7-11 所示），為六鋪作重栱計心造單杪雙下昂內轉雙杪計心重栱五鋪作斗栱，雙下昂之中上方者為真昂，承挑橑簷方，昂尾以交互科、令栱及散斗承挑素方並與劄牽相連，劄牽頭做成藻形耍頭（拳鼻），挑斡施於下昂尾，上昂尾及端部用轉楔固定，這種斗栱做法為用直保聖寺、大武義延福寺、金華天寧寺等大殿柱頭鋪作相同所示〔註20〕，應是南宋江南佛寺的常規。

───────────────

〔註20〕 詳清華大學梁思成大師《營造法式註釋》卷上，頁 117、148。

圖 7-11　禪宗樣建築代表──圓覺寺舍利殿

1. 大棟（正脊）
2. 鬼板（鬼板瓦）
3. 軒付（翼角）
4. 隅木（角梁）
5. 茅負（封簷木）
6. 飛檐垂木（飛子）
7. 地垂木（檐椽）
8. 組物（斗栱）
9. 中備組物（補間斗栱）
10. 台輪（普拍方）
11. 柱（殿身檐柱）
12. 頭貫（由額）
13. 裳層柱（副階簷柱）
14. 內法貫（門額）
15. 腰貫（腰串）
16. 地貫（地栿）
17. 礎盤（柱櫍）
18. 欄間（障日板）
19. 董座（門砧）
20. 棧唐戶（稠扇門）
21. 花頭窓（歡窓）
22. 礎石（柱礩）
23. 基壇（台基）
24. 野棟木（脊槫）
25. 野垂木（花架椽）
26. 母屋桁（平槫）
27. 桔木（扶架木）
28. 木負（大連檐）
29. 大斗（櫨斗）
30. 肘木（華栱）
31. 卷斗（散枓）
32. 尾垂木（吊）
33. 琴鼻（耍頭）
34. 軒支輪（托脚）
35. 軒小天井（封簷天花板）
36. 丸桁（撩檐方）
37. 持送（斜撐）
38. 大瓶束（鷹嘴蜀柱）
39. 大虹梁（大月梁）
40. 根肘木（丁頭栱）
41. 飛貫（闌頭）
42. 海老虹梁（曲形月梁）
43. 來迎柱（佛壇內柱）
44. 來迎壁（佛壇內壁）
45. 須彌壇須彌座）

禪宗樣圓覺寺舍利殿立面及剖面細部中日名稱對照圖

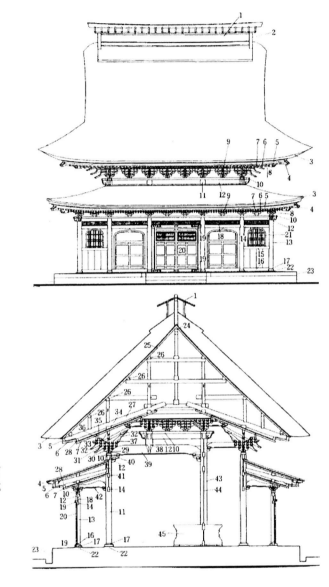

7. 窗

用花頭形，稱爲「花頭窗」，或稱「歡門型窗」，亦即窗戶上頭連綴花頭狀，窗楣上並用「睒電窗」做爲障日板，可供遮陽通氣風之用。華頭窗如蔥花形之櫺窗應用於圓覺寺舍利殿正面兩稍間之窗，正福寺正立面亦有用之。

8. 門

棧唐戶之運用非常普遍，即門框鑲嵌鏡板，其上有正方櫺格，門額上亦用

「睒電窗」做爲障日板。

9. 樑架

明間用正樑。次間用繫虹樑，其樑背拱起。稍間用海角虹樑，樑背拱起如鯨魚形。副階乳栿用曲形月樑（海老虹樑），另用大月樑取代四椽栿，並用蜀柱抬樑法以承上頭平樑，蜀柱用鷹嘴咬樑（大瓶束）。採用複水椽的構架方式（如圖 7-12 所示），其上之複水椽坡度較陡係後置者。

10. 佈椽方式

檐椽（地垂木）及飛子（飛簷垂木）的佈置方式，上簷由心間用放射狀，如扇面佈置故稱爲「扇椽」。扇椽，即偶角屋簷扇形排列角椽，其配置用放射形，即稱扇椽。扇椽非如平安時代之平行配置方式。其實樣如正福寺及圓覺寺舍利殿之斗栱細部。

圖 7-12　殿堂佈椽方式——扇椽、疏椽、扇疏椽並用、大疏椽

大疏椽——法隆寺北室院本堂（平安時代）

扇疏椽並用——淨土淨土堂（鎌倉前期）

疏椽——百濟寺三重塔（鎌倉後期）

扇椽——圓覺寺舍利殿（鎌倉中期）

11. 屋頂

大部份用重簷歇山屋頂，茸青瓦，無鴟吻，破風爲懸魚飾，破風脊飾用唐式鴟吻，如圓覺寺舍利殿。

12. 天花

大部份用平闇及藻井方式。

（三）天竺樣（大佛樣）

所謂天竺樣並非印度式樣，乃是因日僧重源曾入宋，至杭州天竺寺求法，順便帶回〈大宋諸堂圖〉，並首先用於兵燹後東大寺之重建，這種式樣叫「天竺樣」。東大寺大佛殿經日本建築家大岡實復原如圖爲十一開間大殿。永祿十年（1567）東大寺又遭三好松永之兵燹，幸好南大門仍完好無損，東大寺大佛殿仍是依照此式樣重建。此外，東大寺鐘樓、開山堂、醍醐寺經藏及淨土寺之淨土堂（在兵庫縣小野市）等皆爲此種式樣。因爲曾用天竺樣興建建久元年（1190）東大寺佛殿的重建故又稱爲「大佛樣」，該殿面寬十一間，進深七間，但已焚毀於永祿十年（1567）兵燹。天竺樣的名稱來源，是鎌倉時代仁安元年～二年（1166～1167）入宋學法的淨土宗日僧俊乘坊重源，歷遊浙江天臺山諸寺、阿育王寺及天竺寺等諸淨土宗寺院學法，在天竺寺得到「大宋諸堂圖」之宋代江南淨土宗寺院圖樣，遂以此圖樣爲藍本，做爲重建東大寺大佛殿與南大門之依據，但現僅存南大門做爲天竺樣的範例，遂稱此種特殊建築式樣爲「天竺樣」，做爲在天竺寺得此圖樣的紀念。

今將天竺樣之細部手法敘述如下：

1. 柱

用通柱，全斷面圓形，不用梭柱柱身細長，以供穿貫而出通肘木來支撐出踩之斗栱。柱頭上由大坐斗直接傳遞屋頂荷重，而不由柱頭上出踩斗栱支撐屋頂。整個結構而言，柱成爲承重之主體，樑枋及斗栱只是補助之支撐。

2. 臺基

天竺樣寺院如東大寺南大門，石砌臺基有壺門，高四級，東大寺鐘樓也是有壺門之砌石臺基，踏道四級。淨土寺淨土堂，地坪高牀式，臺基低於地坪，石踏道四級，參雜日本本土之高牀地坪，臺基上皆設勾欄。

3. 普柏方

日名臺輪，置於柱頭上以承柱頭鋪作櫨斗，普柏方下有額（頭貫）插入柱以固定柱間距離。

4. 斗栱

斗栱由柱身層層串出。如東大寺南大門之下簷由柱身串出六抄（日人稱六手先）。而通肘木貫通各柱，承上傳下之作用，傳遞斗栱之荷重。而通肘木尖端削作往下刀口形，稱為「繰形木鼻」。斗栱無昂此點與禪宗樣有異。用柱頭上插上數層丁頭栱，柱上用大櫨斗，而不皿板，大佛樣如淨土寺淨土堂無補間鋪作，柱頭鋪作，其單下昂之昂首直挑中平槫，昂尾承載簷槫，東大寺南大門柱頭鋪作九層丁頭栱，但第四、第七、第八、第九之丁頭栱之栱端不卷殺成弧狀而削成。三角蟬肚尖狀，合成十鋪作九抄偷心單栱及重栱混合造，內轉單栱五抄偷心造，斗栱之間用上下串木以固定，這種做法宋代現存殿堂已無此例，推測是原來天竺寺之例（圖7-13）。

5. 草架

用柱頭上之斗栱承挑大月樑（虹樑）其上以駝峯承斗栱以承桃上平槫及脊槫，月樑斷面圓形，並以置於月樑上的蜀柱挑槫。

6. 樑枋端部

做成琴面形或蟬肚形，稱為「木鼻」。

7. 天花板

不做天花，採用徹上明造，結構外露。

8. 門窗

用槅扇門及直櫺窗，不用歡門窗。

9. 油漆

禪宗樣採用木原料不加漆，大佛樣則採用丹朱、黃土、胡粉混合之漆。

10. 屋頂

天竺樣南禪寺重簷九脊殿青瓦（日名本瓦）屋頂，但正脊仍無鴟吻，戧脊無脊獸，這應是南宋天竺寺三門之原制。

天竺樣自南宋傳入後首先在東大寺大佛殿試用，建久元年（1190），俊乘坊重源（即僧重源之本名）重建東大寺大佛殿，其面寬十一間，進深七間，故

天竺樣即以重建大佛殿為名，又稱「大佛樣」。可惜此殿毀於永祿十年（1567）
兵燹，今日大佛殿係江戶時代寶永二年（1705）第三次重建者。南大門則保存
了禪宗樣最佳範例。然天竺樣在上醍醐寺經藏以及兵庫縣淨土寺淨土堂仍然採
用此種式樣，惟因此式樣之樑柱木材用料鉅大，日本近畿地方採木困難，建材
供應不足是重源逝世以後極速衰退的主要原因。

圖 7-13　天竺樣殿堂之例──淨土寺淨土堂

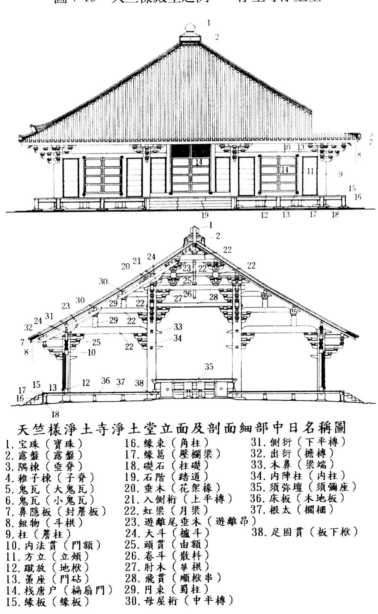

天竺樣淨土寺淨土堂立面及剖面細部中日名稱圖

1. 宝珠（寶珠）	16. 緣束（角柱）	31. 側衍（下平槫）
2. 露盤（露盤）	17. 緣葛（壓欄梁）	32. 出衍（櫓槫）
3. 隅棟（垂脊）	18. 礎石（柱礎）	33. 木鼻（梁端）
4. 稚子棟（子脊）	19. 石階（踏道）	34. 内陣柱（内柱）
5. 鬼瓦（大鬼瓦）	20. 垂木（花架椽）	35. 須弥壇（須彌座）
6. 鬼瓦（小鬼瓦）	21. 入側桁（上平槫）	36. 床板（木地板）
7. 鼻隱板（封簷板）	22. 虹梁（月梁）	37. 根太（欄柵）
8. 組物（斗栱）	23. 遊離尾垂木（遊離昂）	
9. 柱（簷柱）	24. 大斗（櫨斗）	38. 足固貫（板下枋）
10. 内法貫（門額）	25. 頭貫（由額）	
11. 方立（立頰）	26. 卷斗（散科）	
12. 蹴放（地栿）	27. 肘木（華栱）	
13. 薫座（門砧）	28. 飛貫（順栿串）	
14. 栈唐户（槅扇門）	29. 円束（蜀柱）	
15. 緣板（緣板）	30. 母屋桁（中平槫）	

（四）和樣

唐宋傳入之禪宗樣與天竺樣皆需用鉅木建造樑柱，且斗栱、藻井、勾欄等裝修之繁複、華麗，耗費良多。自鎌倉時代興起佛教派之平民化與日本本土化的提倡，故式樣從簡，鉅木改成普通木材，結構簡單，造價低廉成為新佛教教派興建伽藍之圭臬，表現在建築手法上，如斗栱之單抄、平棋天花、單簷屋頂成為和樣之特徵。

和樣在奈良地區盛行，這是因為該地對舊佛教活躍之抵制，故在奈良時代之佛寺的修理或重修時採用和樣之建築手法，其實例在奈良地區，如鎌倉時代重建之興福寺以及重修之藥師寺、唐招提寺、法隆寺、當麻寺等佛寺之部份伽藍。在奈良以外之地區實例，如蓮花王院本堂（三十三間堂），海住山寺五重塔，金剛輪寺本堂、西明寺本堂以及石山寺多寶塔、金剛三昧院多寶塔等。詳見後述。

1. 和樣殿堂之平面檢討

以長弓寺本堂為例，其平面尺度，面闊五間 15.02m，進深六間 14.64m，以面闊比例而言，明間 3.38m：次間 3.38m：稍間 2.44m＝1：1：0.72，進深各間由前至後，各間柱距為 2.44m，與面闊的稍間相同。堂內外殿三間，第三縫減柱 4 根，內殿三間，第二縫減 2 根，第三縫往後移柱 2 根，係減柱與移柱並用殿堂，可見面闊之柱間較大（如圖 7-14）。

其次，以興隆寺東金堂為例，其面闊 23.84m，進深 12.96m，面闊比例方面，其明間：次間：稍間：盡間＝4.08m：4.08m：1.88m：2.74m＝1：1：0.71：0.67，進深四間皆為 2.74m，相當於盡間尺度，而殿內前金柱 4 根（如圖 4-8）。

一字型蓮華王院本堂，面闊除明間 3.94m，次間為 3.65m，左右稍間以後之 15 間皆為 3.43m，進深五間，明間及次間為 3.25m，稍間 3.43m，全部構成118.22m×16.44m 之長狹型殿堂，實為特例（如圖 7-36）。

以上各殿堂比較，和樣之心間並不強調持別寬大，且使用減柱法增大殿堂空間。

2. 和樣殿堂之立面及構架（圖 7-14）

（1）臺基

和樣寺院如前期鎌倉時代長弓寺本堂，臺基低於地坪，以圓弧形龜腹收

邊。臺基有兩種，外臺基石砌，踏道三級，內臺基上有高牀，並有六級木製
踏道，應是轉型過渡期。藥師寺東院堂臺基型式亦與長弓寺一樣，唯無勾欄。
後期室町時代，如蓮華王院本堂，僅高牀式地坪及木踏道，臺基則隱於地坪
下。

圖 7-14　和樣之例──長弓寺本堂

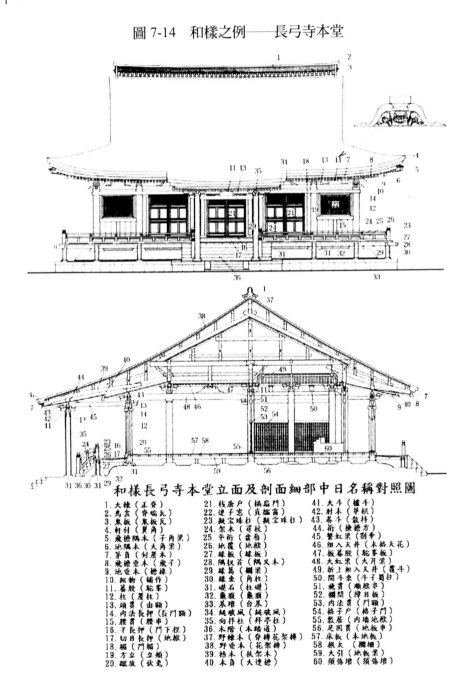

和樣長弓寺本堂立面及剖面細部中日名稱對照圖

1.大棟（正脊）	21.枝唐戶（橋扇門）	41.大斗（櫨斗）
2.烏衾（脊端瓦）	22.連子窗（直櫺窗）	42.肘木（華栱）
3.鬼板（鬼面瓦）	23.擬寶珠柱（擬寶珠柱）	43.卷斗（散斗）
4.軒付（昇角）	24.架本（苛枝）	44.桁（橑檐方）
5.廃棟隅木（子角梁）	25.半桁（盆唇）	45.繋虹梁（劄牽）
6.地隅木（大角梁）	26.地覆板（地栿）	46.組入天井（本格天花）
7.茅負（封簷木）	27.緣板（緣板）	47.板蟇股（輪峯板）
8.飛檐垂木（飛子）	28.隅扠首（隅叉木）	48.大虹梁（大月梁）
9.地垂木（檐椽）	29.緣葛（欄梁）	49.折上組入天井（覆斗）
10.組物（鋪作）	30.緣束（角柱）	50.間斗束（斗子蜀柱）
11.蟇股（駝峯）	31.礎石（柱礎）	51.飛貫（順栿串）
12.柱（簷柱）	32.龜腹（龜頭）	52.腰貫（障門板）
13.頭貫（由額）	33.基壇（台基）	53.內法貫（門額）
14.內法長押（長門額）	34.繩破風（繩破風）	54.格子戶（格子門）
15.腰貫（腰串）	35.向拜柱（拜亭柱）	55.敷居（內牆地栿）
16.半長押（門下枙）	36.木階（木踏道）	56.足固貫（地板串）
17.切目長押（地栿）	37.野棟木（脊檁花架榑）	57.床板（木地板）
18.楣（門楣）	38.野垂木（花架榑）	58.根太（欄柵）
19.方立（立頰）	39.桔木（扶架木）	59.大引（地板梁）
20.蟆股（伏兔）	40.木負（大連檐）	60.須彌壇（須彌壇）

（2）高床式地坪

和樣最大特徵是地坪必定抬高，即所謂高床式地坪如長弓寺本堂，高床式地坪起源於原始時代的「巢居」方式，以後再演進爲華南及東南亞少數民族的「吊腳樓」，日本原始住居（如彌生文化時代之登呂遺址）已採用高床式住居〔註21〕，由於地坪架高，故採用臺階上下。

（3）柱

柱斷面以四角柱居多。拜亭柱需自地面立起，較簷柱及全柱高出臺基高度。

（4）門窗

門與大佛樣一樣用檛扇門（棧唐戶），窗用櫺窗或破子櫺窗（連子窗）。

（5）屋頂

用九脊頂居多，正面明間，屋頂自簷出以同樣坡度伸出拜亭（日名向拜），供臺階遮雨之用稱爲「縋破風」，並用拜亭柱（向拜柱）支撐其端部，此種做法演進至室町後期以後，以禪宗樣歡窗（花頭窗）做爲拜亭簷部造形，即所謂「唐破風」。

（6）斗栱

採用平安時代較簡潔的一斗三升斗栱，大月樑兩端常由柱上之丁頭栱或金柱上的大櫨斗支撐，補間鋪作用斗子蜀柱支撐。長弓寺本堂簷柱頭鋪作，採用三鋪作單杪斗栱，鋪作斗子蜀柱（間斗束）。這種手法在日本奈良時代法隆寺東大門外檐斗栱也曾採用〔註22〕，可見在唐代懿德太子墓天井有此柱頭鋪作，而斗子蜀柱在懿德太子墓壁畫城樓皆有之〔註23〕。鎌倉時代之和樣斗栱是對抗禪宗樣與天竺樣之繁複風格而趨於復古的簡樸。

（7）構架

爲加大殿內空間之需要，前金柱、後金柱或中柱常用移柱做法，移柱之間立上大月樑（虹樑）由兩端柱上之丁頭栱或中間柱之櫨斗支撐，柱頭上用「複

〔註21〕彌生時代住居遺址詳《建築學大系 4-1・日本建築史》，彌生時代，頁 12；拙編《日本建築史初稿》，彌生文化時代建築，頁 9。

〔註22〕參見《原色日本の美術》（2），法隆寺，頁 88。

〔註23〕參見傅熹年主編《中國古代建築史》第二卷，唐代補間鋪作，頁 644。

水椽」構架法，以減少柱樑斷面的尺度。

（8）勾欄

勾欄採用木勾欄，束腰以蜀柱隔開，不做壼門，望柱頭上寶珠，臺階勾欄常用彎曲弧面三橫木式欄杆，這種做法影響到近世。

（五）折衷樣

以和樣為主體並吸取天竺樣及禪宗樣之精髓融合而成之建築式樣。其特徵是結構簡樸實用而不對稱，但是細部上，如斗栱、唐戶、棧唐戶、木鼻、臺輪等禪宗樣特色仍然混合採用，例如明王院本堂、五重塔、觀心寺金堂等等。

1. 折衷樣平面檢討

以觀心寺金堂為例，其平面 19.55m×17.44m，面闊七間：心間 3.01m，次間 3.01m，稍間 2.82m，盡間 2.44m，其比值為 1：1：0.94：0.81，進深方面自前而後，除第 2 間及第 6 間為 2.82m，其餘各間均為 2.44m，比值 1：0.87，第二縫減柱 4 根，第 4、5 縫減柱 2 根（如圖 7-15 左）。

舉鶴林寺本堂為例，其平面為 17.01m×15.2m，心間 3.34m，其餘各間均為 2.73m(90 尺)，其比例為 1：0.82，進深方面除第 3 間為 3.51m，其餘為 2.73m，其比值為 1：0.78，平面第二縫減柱 4 根，第 4 縫柱 2 根，由此可以看出折衷式，常用減柱法來增大殿堂空間（如圖 7-15 右）。

圖 7-15　觀心寺金堂平面圖（左），鶴林寺本堂平面圖（右）

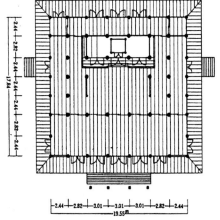
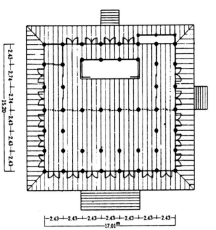

2. 折衷樣的特徵

以鶴林寺本堂及觀心寺金堂爲例，折衷樣有如下的特徵：

（1）和樣之本體

如和樣高床地板，明間及次間屋頂有時伸出拜亭（如觀心寺金堂），柱斷面四方形或四角形，斗栱用一斗三升的，這些都是和樣的本體。

（2）禪宗樣及天竺樣的細部

如格扇門及板門之應用，斗栱補間鋪作用一斗二升的天竺樣細部，減柱時以及月樑上蜀柱與月樑吻接合方式用鷹嘴咬合（大瓶束），須彌壇等禪宗式樣疊澀、束腰細部。

（3）臺基

折衷式的寺院（如觀心寺金堂）臺基上再做高牀，臺階仍是條石石級而無副子及欄杆，臺基上亦無勾欄，顯係利用原臺基修建而成。其他如常樂寺本堂及高牀式，臺基隱於其下，其上有木地坪、木勾欄及木踏道。

（4）屋頂

折衷樣之屋頂，觀心寺金堂之九脊頂，正面凸出拜亭，這凸出拜亭上的順坡屋頂稱爲「縋破風」，是九脊殿堂之一變，縋破風做成歡門之花頭飾稱爲「唐破風」，做成三角形山花面稱爲「千鳥破風」，這種變化是日本建築史的一件大事。

第四節　鎌倉時代佛寺殿堂佛塔實例

第二節我們已論及禪宗樣佛寺。現我們再介紹天竺樣殿堂如下：

一、天竺樣佛寺殿堂

（一）東大寺南大門、鐘樓、法華堂之禮堂

1. 南大門

東大寺在治承四年（1180）燒毀後，建久九年（1190）僧重源以大陸傳來的天竺樣重建大佛殿及南大門，大佛殿在永祿十年（1567）再度燒毀，現只剩下南大門爲天竺樣之範例，其細部手法已敘述如前，其結構之另一特色則是簷柱仿若一株大樹，其上有雙層分枝之層疊斗栱（如圖 7-16 所示）。斗

圖 7-16　東大寺南大門平面圖（上左），正面外觀（上右），
　　　　　正面圖（下左），側面圖（下右）

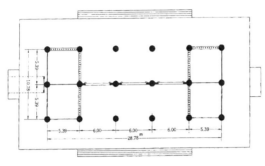
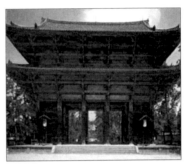

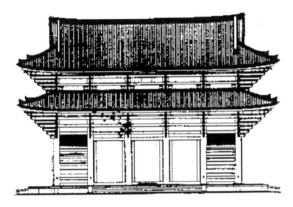
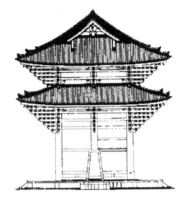

栱因出踩六層，故稱「六手先」，且游離尾垂木（即昂）的應用。南大門五間二面，重簷歇山單層建築物，平面二重門，柱通高重簷，極為樸實（如圖 7-16 所示）。

　　在奈良市雜思町的東大寺為天竺樣之範例，南大門面闊五間，進深二間，重門九脊青瓦（日名本瓦）重簷屋頂，平面明間及次間 6m，稍間 6.3m，通面闊 28.78m，進深每間 5.39m，通進深 10.78m，柱用通柱，柱上計心插，栱出六跳（六手先）之八鋪作斗栱以支撐屋簷，第四及第六丁頭栱為橫，距進深二間之通栱，通面闊在通栱上連接上下平行的垂木連繫固定，翼角屋簷配置放射狀的簷椽，稱為「扇棰」，其細部手法已敘述如前。其結構之另一特色則是簷柱仿若一株大樹，其上有雙層分枝之層疊插栱，外型碩壯（如圖 7-16 所示），迥異於一般日本的佛寺。

　　2. 鐘樓

　　為天竺樣建築小尺度範例，以其大鐘龍頭「延應元年九月三十日」（1239）

銘文，應是竣工時間之下限。內部有斷面圓形之大虹樑，其游離尾垂三重插、肘木以及繰形（蟬肚形）之通枋鼻尖和仔角樑之封簷板（鼻隱板），純是天竺樣之特徵（如圖 7-17、7-18 所示）。

圖 7-17　東大寺鐘樓外觀照片（左），東大寺鐘樓立面及剖面圖（右）

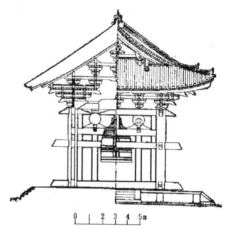

圖 7-18　東大寺鐘樓平面（左），木構架（右）

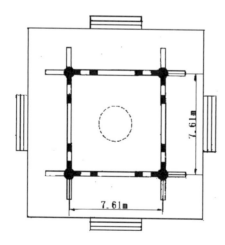

3. 法華堂之禮堂

禮堂建於正治元年（1199），禮堂與後面建於天平十九年（747）的正堂相連成為雙堂建築物。正堂五間四面，與禮堂五間二面加一間共同間成為五間八面的複合雙堂。雙堂屋為歇山與廡殿合成九脊，頗為特殊（如圖 7-19 所示）以斗栱支撐通枋，枋有繰形鼻尖，具有天竺樣之特徵（如圖 7-19 所示）。

圖 7-19　東大寺法華堂剖面圖（左）及平面圖（右）

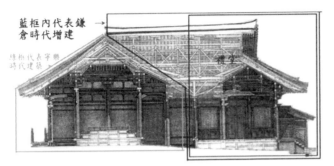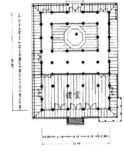

（二）上醍醐寺經藏

位在京都市伏見區醍醐伽藍町的醍醐山，為眞言宗醍醐派之本山，上下二寺分別位於山上及山下，相距 2 公里。上醍醐寺經藏建於建久六年（1195），其翼角之角樑用輻射形扁垂，昂（屋栟）單層縱斷面結構不對稱，前面多出一開間，以後面兩間為「室」，則前面一間為「堂」，升堂可以入室，這是日本禪宗樣式樣的變革（如圖 7-20 所示）。此經藏在二次大戰時燒毀。

圖 7-20　上醍醐寺經藏側面圖（左），剖面圖（右）

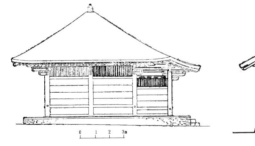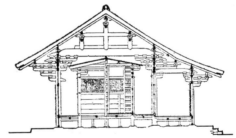

（三）淨土寺淨土堂

1. 沿革

淨土寺在播磨（即今兵庫縣小野市淨谷町），距市區 5km 的臺地上，淨土堂在寺西與東西藥師堂相對，其興建年代據該堂內鉦鼓載「東大寺末寺播磨淨土堂，建久五年（1194）十月十二日」，應是該堂興建的下限年代。該堂採用日本舊有高床式地坪，顯有折衷化的趨勢。〔註 24〕

〔註 24〕　詳《原色版國寶 8 鎌倉 II》，淨土寺淨土堂之見解，頁 151。

2. 平面探討

堂中央有圓形須彌座壇安奉阿彌佛三尊像，兩柱間用遊離尾垂木昂及插肘木小（簷）枋，平面正方三間殿堂，其面闊 18.18m，進深也是 18.18m，心間與稍間皆為 6.06m（日尺 20 尺），無減柱或移柱（如圖 7-22 右所示），正面及左右側各有一踏道，正面踏道寬同面闊，正面開三門，兩側各開一板門（如圖 7-22 所示），殿內四金柱間有圓形佛壇，立有 5m 高阿彌陀佛及二尊脅侍菩薩像。堂內為徹上明造（日名化粧屋根裏）佈椽用「扇棰」方式，其結構柱頭斗栱係五鋪作三杪單下昂內轉四鋪作雙杪插栱，為殿內插栱（丁頭栱）上自由佈置圓形斷面的月樑，月樑直接承挑上下平槫及簷槫，中央四金柱支撐縱橫插栱及 45 度角隅月樑，猶如大樹分枝，手法特異，據傳是重源請到南宋工匠陳和卿協助建造的工藝手法〔註25〕。四面各三間，屋頂約佔立面高度之半，支撐出簷，以使出簷不致有垂曲之現象（如圖 7-21、7-22 所示）。

圖 7-21　淨土堂剖、立面（左），剖、立面圖（右）

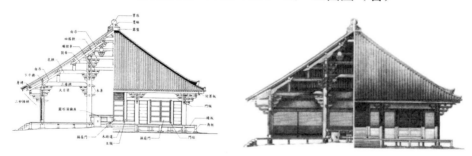

圖 7-22　淨土堂外觀（左），平面圖（右）

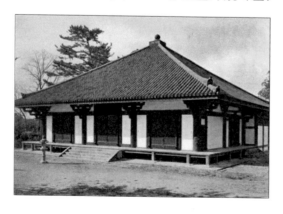
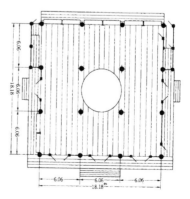

〔註25〕詳《原色版國寶 8 鎌倉 II》，淨土寺淨土堂作者的見解，頁 151。

二、和樣佛寺殿堂

（一）奈良地區之和樣建築

1.鎌倉時代重建之興福寺

興福寺在治承四年（1177）火災，其後又歷經數次回祿，鎌倉朝建築物僅剩北圓堂與三重塔。今分述如下：

北圓堂重建於承元二年至建保四年間（1208～1216），大抵用養老年間（717～723）創立之基礎重建。現直徑38尺5寸（11.6公尺）之八角堂，立於八角形基壇上，東西南北有內開板扉（板門），其餘各四櫺窗（連子窗），柱斷面六角形，內部有八角形天蓋，以八組雙出踩斗栱承托鏡板，中心繪有寶相華及輻射狀光芒，並有奏樂之飛天，屋頂為八角形攢尖，其屋頂八脊之特色舉折並不明顯，而成為近似直線之形狀。

四周斗栱為雙層重疊之一斗三升，角隅之簷斗栱用三出踩，仿大佛樣。此堂在昭和四十年（1965）解體修理（如圖7-23、7-24所示）。

三重塔原建於康治二年（1143），治承四年（1180）燒毀，重建於承元建曆年間（1207～1212）。高三層，三層攢尖屋頂，初層有勾欄，二、三層均有木欄，斗栱基層為單踩一斗三升，二三層為三出踩，柱上有座盤（臺輪）以承坐斗，內部塔心柱至二層為止，其四周為四支天柱，天柱間之皮壁有千佛壁畫。天井及立柱有寶相華及唐草紋（忍冬），塔有天文十九年（1550）修理之墨書銘，明治四十二年（1909）曾修換屋葺瓦。

圖7-23　北圓堂平面圖（左），正面圖（右）

圖 7-24　北圓堂外觀（左），剖面圖（右）

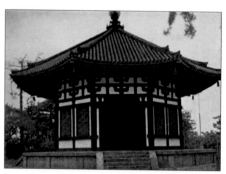
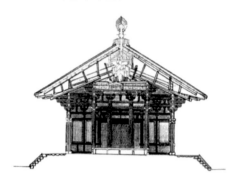

2. 鎌倉時代之藥師寺東院堂

藥師寺在天祿四年（973）火災，據鎌倉時代弘安八年（1285）東院堂木銘「乙酉三月廿一日建立之大工未清國重，權大工宗藏」之記載，可見其重修日期。現堂五間四面，其正面中央明間跨距 13 尺 6 寸 2 分（約 4.12m），兩次間各 12 尺 6 寸 7 分（約 3.85m），兩稍間 10 尺 8 寸 2 分（3.27m 公尺），兩廊間 9 尺 8 寸（2.94 公尺），側面各間皆 9 尺 8 寸（3.94m）。平面、正面、中央五間皆開門，進深第 1 間開門，臺階在正面一處，佔明間及次間共三間寬，為供應佛壇空間，中柱四根減柱法，斗栱用雙重一斗三升斗栱，其補間鋪作用斗子蜀柱，平闇天花，中間佛壇之勾欄，採用擬寶珠勾欄，係和樣木標準作法，結構簡潔（如圖 7-25、7-26 所示）。屋頂歇山。

3. 鎌倉時代之唐招提寺

鎌倉時代，將已荒廢之唐招提寺大修，在仁治元年（1240）修理鼓樓，貞治元年修復應星坊，文永年間（1264～1274）修理金堂，建治元年（1275）修

圖 7-25　藥師寺東院堂平面圖（左），外觀（右）

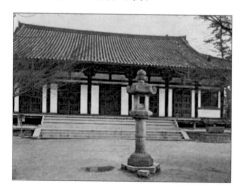

圖 7-26　藥師寺東院堂內部

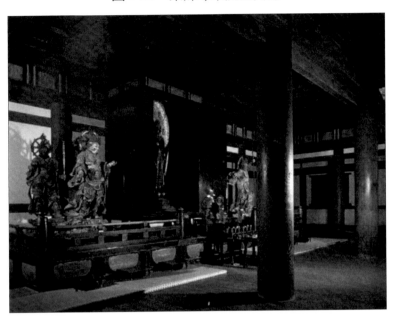

理講堂，弘安元年（1278）修理僧堂屋頂，弘安六年（1283）修理東室並建戒壇，正應元年（1288）建立牟尼藏院，正應四年（1291）建立湯屋院。茲將現仍尚存的當時重修建築敘述如下：

鼓樓的棟樑有「仁治元年庚七月二十六日」日期之銘文，其形式如寧樂朝型式，高二層，有斗栱承托之平座勾欄，基層高床，爲鎌倉之復古建築式樣（如圖 7-27 所示）。

東院含禮堂及舍利殿在建仁二年（1202）由解脫上人重修，蓋因文治元年（1186）倒塌荒廢，直到弘安六年（1283）再度重修。

圖 7-27　唐招提寺鼓樓正面圖（左），平面圖（中）及外觀（右）

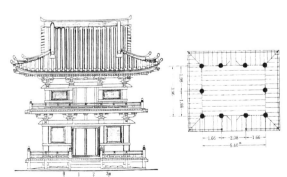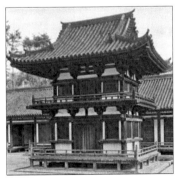

鼓樓爲低床式建築，其上有木勾欄，面寬三間，進深二間，高二層，九脊頂青瓦樓閣，一層面闊 5.4m，進深 3.96m，明間 2.08m，次間 1.66m，進深二間皆爲 1.98m，二層平面縮小，以平座相隔，造型小巧玲瓏。其斗栱型式，下層爲三鋪作單杪單栱，平座明間鋪間用斗子蜀柱，二層單杪一斗三升重栱，明間鋪間鋪作爲二散枓層二正背面明間的板門，兩稍間爲破子櫺窗，兩側間各間皆爲破子櫺窗，二樓亦同。

4.鎌倉時代法隆寺

寧樂時代諸佛寺到平安時代大部分呈荒廢狀態，但法隆寺卻重修不斷，在鎌倉時代其修繕沿革如下：

建久四年（1193），改造夢殿之天花藻井。元久元年（1204），金堂修理。承久元年（1219），營建東院舍利殿。承久三年（1221），修理金堂屋頂，再建東院禮堂及南大門。寬喜三年（1231），再建西室。天福元年（1233），營建金堂東天蓋。嘉禎元年（1235），修理夢殿石壇。嘉禎三年（1237），始建塔下石壇，並修復東院禮堂迴廊葺瓦及西大門，營建金光院四腳門。延應元年（1239），塑造塔內佛像。建長元年（1249），修理南大門，再建西圓堂。文永五年（1268），營造西室。弘安六年（1283），修理金堂及塔。嘉元三年（1305），始建西室講師坊。延慶元年（1308），修理綱封藏。應長元年（1311），再建上御堂。正和二年（1313），大湯屋始葺瓦作。文和二年（1318），營造上堂。文應元年（1319），修理南大門。文應二年（1320），始立南大門坊。元德元年（1329），營建講堂前石登橋。元弘二年（1330），三經院博風葺瓦作。137 年間有 21 次修建，記錄詳實。當時《舍利殿繪殿據嘉禎目錄抄》稱：「舍利殿繪殿共九窗，南西有高蓋，西東南階有之。」可知其原制建造之年。另據《別當記》稱：「承久元年（1219）己卯自二月二十六日造舍利殿，二箇年造畢。」可知其建造始末，平面七間四面，位在夢殿之後（如圖 7-28 所示）。

而東院禮堂在寬喜年間興建時，其制度可見《東院緣起》「貞觀元年（859）9 月 13 日申付白河大臣奏聞公家厚賜料物修造院家瓦葺，八角圓裳壹宇七間，禮堂一宇」，但今日禮堂爲五間堂係寬喜三年（1231）所建。

上御堂由承業禪師草創，在永祚元年（989）被大風吹倒，應長七年（1318）七月再建，改在舊堂礎石上立柱，爲鎌倉時代復古之和樣好範本。

圖 7-28　法隆寺舍利殿繪殿與禮堂平面圖（左），舍利殿繪殿外觀（右）

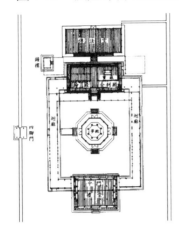
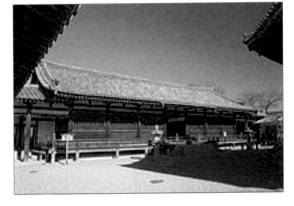

寧樂時代諸佛寺到平安時代大部分呈荒廢狀態，但法隆寺卻重修不斷，如在藤原時代末期，應保三年（1163）建東院鐘樓，建長元年（1219）再建西圓堂，弘安四年（1284）建聖靈院。茲分述如下：

（1）鐘樓

東院鐘樓於鎌倉時代再度復原重建〔註26〕，外形爲唐代之闕樓，分上下兩部，下部呈斗形，下寬上狹，四稜弧形，稱爲「袴腰式」。上部其面闊柱心距4.1m（明間1.68m，次間1.21m），進深二間各1.45m，上三間之九脊青瓦山頂，正背面板門，及兩破子櫺窗，兩側面兩間皆爲破子櫺窗，斗栱爲四鋪作雙杪計心斗栱，歇山出祭有懸魚，無惹草改爲弧板。此樓型式與唐代永泰公主李仙蕙墓壁畫闕樓類似，其型式顯係受唐代影響可證，在鎌倉時代重建時係依原樣復原（如圖 7-29 右所示）。

（2）西圓堂

法隆寺之西圓堂（如圖 7-30 所示）建於建長二年（1250），因該堂斗栱有「西圓堂造立，寶治二年（1248）十月二十六日�始，晦日柱立，次月八日棟上」及「建長二年庚戌十二月八日」之銘文，可知係 1248 年 10 月 26 日動工，10 月 30 日立柱，11 月 8 日上樑，到 1250 年 12 月全部完工。西圓堂立於八角形基壇上，西圓堂八角形，面寬 4.59m，通面闊 11.08m，內堂面寬 2.31m，通

〔註26〕據《原色版國寶 8 鎌倉 II》，法隆寺鐘樓，頁 165；《原色之日本美術》（2），法隆寺，東院鐘樓文中見解，頁 96。

圖 7-29　法隆寺鐘樓平面圖（左）及外觀（右）

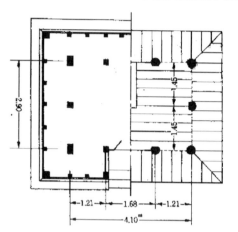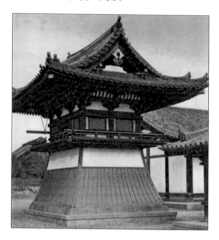

圖 7-30　法隆寺西圓堂平面圖（左）及外觀（右）

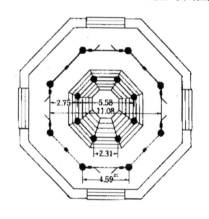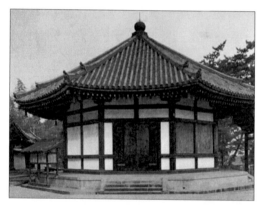

面闊 5.58m。四方開門，門爲板門，前門左右兩間爲破子櫺窗，其餘兩間爲白壁，斗栱僅施於柱頭上，爲一斗三升，栱隱於壁內，櫨斗上突出直木以承檐部，屋頂爲八角攢尖青瓦頂，頂上有寶瓶。

（3）聖靈院

聖靈院原爲聖德太子角鳥宮，常植名花異卉，法隆寺建成時改爲勸學院。鎌倉改修之制見於《嘉禎目錄抄》：「東室九房十八間也，一房二間；宛小子房亦九房也，此二間爲房。但大房南三房新爲聖靈院。妻庇本瓦葺。有階隱在高藍宴者簀子敷也」。現有聖靈院有妻庇博風牆（即唐破風），圓弧狀博風應是日本最古者，其年代是弘安七年（1284）所建。有妻庇即屋頂的山花面。本院屋頂爲懸山檜皮葺屋頂，以側面之山花面當做建築物正面，並在屋簷部伸出縋破

風以遮蔽下方的拜亭，這該是懸山屋頂的變異。

聖靈院面五間 11.44m，進深七間 15.88m，其進深 3～6 縫減柱 4 根，以增加院內空間，前面及兩側各有一木階，正面全部格子門（蔀戶），內有一開放簷堂，側面為板門及格子門，其正面有屋頂山花面朝正面，屋脊並伸出拜亭（向拜），這應是最早的突簷拜亭的出現。內院內部有壁帳三間，明間有聖德太子木雕坐像，柱頭單杪三鋪作，補間鋪作用斗子蜀柱，正面唐破風屋簷及花頭飾，為日本最古之唐破風屋頂的例子（如圖 7-31 左所示）。

圖 7-31　法隆寺聖靈院外觀（左）及平面圖（右）

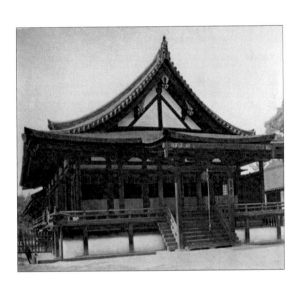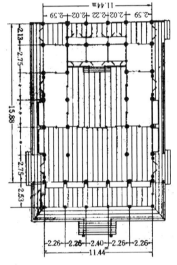

（4）三經院

三經院與西室，正面外形同聖靈院，該院因講授「法華、勝鬘、維摩」三經而得名，西室則因僧堂該院之脊榑上有「法隆學問寺西室棟上，寬喜三年（1331）辛卯初夏二十四日庚辰，別當權僧正範圓，大工妙阿彌陀佛」之銘文，故可知其興建年代。其平面 52.09m，寬 11.26m，正面 19 間，側面 4 間，其配置前為三經院後為西室，前面一間副階，有簷柱 6 根，左右兩側走廊共七間，高床式，正面有拜亭一間，下面為上掀格子門（蔀戶），側面為板櫺窗及板門並用，臺階九級，九脊歇山檜皮頂，山花面在前面並突出拜亭一間，其上有縋破風屋頂，為日本縋破風之最早例子，而其連棟式的多間和式僧堂實開蓮華王院三十三間之先驅（如圖 7-32 所示）。

圖 7-32　法隆寺三經院外觀（左）及三經院與西室平面圖（右）

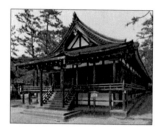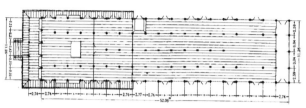

5. 鎌倉時代之當麻寺

當麻寺在奈良縣北葛郡（即當麻町），始創於天武天皇十年（681）。在鎌倉時代大規模改造，其金堂、講堂、本堂爲鎌倉時代標準手法。茲分述如下：

金堂在治承年間（1177～1180）兵燹燒毀，其棟柱有壽永三年（1184）及內殿柱有文永五年（1168）之銘文，應在此時間大加修理殆無疑義。本堂五間四面，單層歇山屋頂。面寬 40.15 尺（12.16 公尺），進深 31.38 尺（9.51 公尺）（如圖 7-33、7-34、7-35 所示），天正十三年（1585）修理。

圖 7-33　當麻寺本堂平面圖（左），當麻寺正面圖（右）

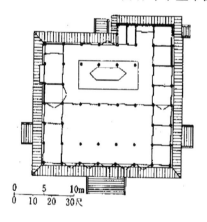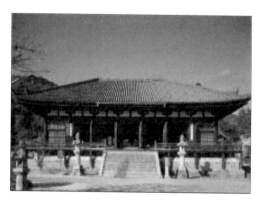

圖 7-34　當麻寺本堂左側立面圖（左），正立面圖（右）

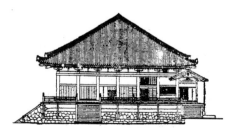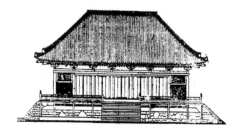

圖 7-35　當麻寺本堂橫剖面圖（左），縱剖面圖（右）

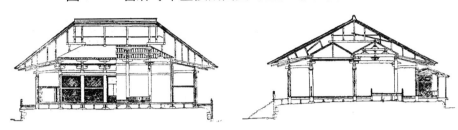

講堂亦曾毀於治承年間兵火，乾元二年（1303）重建，五間四面，單層廡殿屋頂。本堂（曼荼羅堂），其堂扉門有仁治三年（1242）之銘文，佛壇正面木階有「寬元元年」（1243）之銘文，惟其重建時間應在永曆二年（1161），該堂為七間六面，廡殿屋頂，其屋架用斜撐分擔荷重至柱上，且可抗風，是其特色（如圖 7-33 右所示）。本堂在昭和三十二～三十五年（1957～1960）解體修理。

（二）奈良地區以外之和樣建築

京都因數遭兵燹，導致自平安朝以來之和樣建築燒毀殆盡，其遺構僅有蓮花王院本堂、六波羅寺本堂、平等院觀音堂、海住山寺五重塔、文殊堂、九體寺三重塔，金剛輪寺本堂、西明寺本堂諸側。今舉數例說明如下：

1. 蓮花王院本堂

亦稱三十三間堂，在京都市東山區三十三間堂巡町，係長寬三年（1165）後白河法皇創建，建長三年（1252）燒毀，文永三年（1266）再建，昭和七年（1932）解體修理，昭和二十六年（1951）更換屋頂及瓦，留存至今（如圖 7-36 所示）。

三十三間堂又稱千體觀音堂，因其內安奉 1,001 尊漆金千手觀音像（蓮華王）（如圖 7-37 右所示）。外部正面三十五間長達 120 公尺，側面五間，內殿三十三間，故稱三十三間堂。單層單簷歇山屋頂，內殿中央三間為佛堂，前面拜殿係慶長時代（1569～1614）所附加，這種連續式桁架之佛堂可以將佛像成排供奉，又稱「連祀系禮堂」，在鎌倉時代算是孤例（如圖 7-36 所示）。

2. 海住山寺五重塔

在京都府相樂郡加茂町，建於建保二年（1214）。五重四方攢尖屋頂，塔簷坡度平緩。平面方三間，面寬 2.74m，明間 1m，次間 0.87m，第一層有副

圖 7-36　蓮花王院本堂平面圖（上），剖面圖（下左），側面圖（下右）

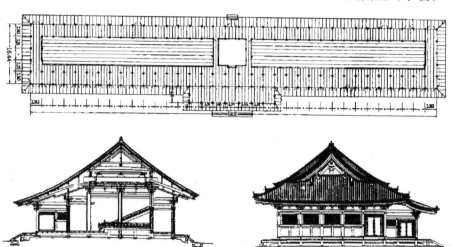

圖 7-37　蓮花王院本堂外觀（左），本堂內殿千手觀音像及徹上明造樑架（右）

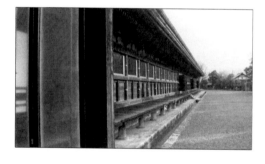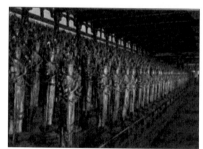

階（日名裳層）。副階用方柱，面寬 5.48m（明間 2.74m，次間 1.37m），塔座面積 7.51m²，副階所圍面積 30m²，屬於小塔格局（如圖 7-38 左所示），面心間板門，稍間玻子檻窗，二到五層上四周五座勾欄，勾欄中央有缺口，明間板門，稍間白壁，塔剎相輪九重，地坪高床式，前後有石階（如圖 7-38 中所示）。塔內堂中心有四天柱，柱間板門圍成壁藏，天花平棋，柱門皆有佛畫（如圖 7-38 右所示）。初層簡化無斗栱，柱頭鋪作雙四鋪作雙杪偷心造，無補間鋪作，各鋪作第二杪上凸出甚長的昂尾。

3. 金剛輪寺本堂

在滋賀縣愛知郡秦莊町，其內殿佛壇金具有「大願一和尚阿闍梨覺聖生年八十七弘安十一年（1288）大歲戊子□月八日」之銘，可知其興建年代。金剛輪寺本堂係七間七面，單層歇山大殿，屬於密教式風格。

圖 7-38　海住山寺五重塔平面圖（左），外觀（中）及內門裝飾（右）

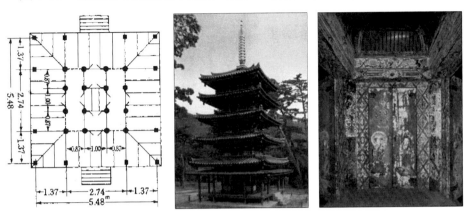

　　本堂通面闊 21.11m（面闊明間 3.41m，其餘各間 2.95m），通進深 20.69m（面闊 3.41m，第六間 2.53m，其餘各間 2.95m），面積 437m²。平面近乎方形，由正面進深三間為外殿，前面的高床地坪到外殿為止；正面全部為上掀橧扇門蔀戶，兩側三間為板門，外殿為徹上明造，中央部份為長格天花（綽緣天井）〔註27〕，內殿天井為徹上明造，內殿佛壇上有歇山佛龕（如圖 7-39 所示）。

圖 7-39　金剛輪寺本堂平面圖（左），外觀（右）

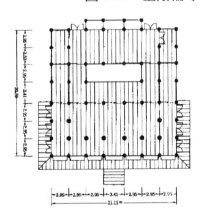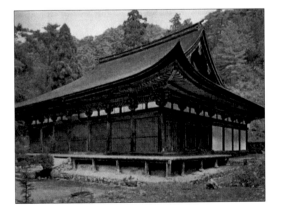

<hr />

〔註27〕詳《大百科事典》第 35 卷，頁 253～254。日本天花板有格天井（即平棊），天井面成井字形。小組格天井（即平閣），格天井內畫成約 0.5 尺（1.5cm 見方）小格，格內嵌板。綽緣天井，天花板面畫成長格形，寬約 2 尺，長達樑間，天井用四角材。猿頰天井，綽緣天井中，天井格不用矩形角材，而用倒梯形的角材，猶如猿臉，故稱猿頰天井。如天井格在四周用弧形彎曲而上的稱為折上天井。

三、折衷式樣之佛寺

具有天竺樣、禪宗樣與和樣混合式樣者稱為「折衷式」，又稱「新和樣」，以觀心寺本堂及明王院本堂為代表。

（一）觀心寺本堂

觀心寺為空海弟子實慧於天長年間（824～833）創建，現存建築為後醍醐天皇（1319～1339）再建，由楠木正成督工完成。有謂應依天授四年（1378）之《觀心寺參詣諸堂巡禮記》中「近年造立」之文，應在1378年前數年完成，則屬室町時代初期建築〔註28〕，惟依據其建築風格應是在鎌倉末年先建內殿，天授年間再增建外殿及拜亭。

觀心寺本堂為七間七面，正面附有三間拜殿前後有臺階，歇山屋頂簷突出拜外，外殿七間二面，內殿七間五面，內殿有格子門與菱花欄所圍之佛壇櫥子，兩側有兩界曼荼羅四天書板壁，密教式平面但具有和樣之主體，即柱上斗栱和樣，斗栱間有禪宗樣之肘木及天竺樣之雙斗，又有禪宗樣之海老虹樑及大瓶束礎盤（即南瓜柱），故本堂屬於折衷式樣之佛堂（如圖7-40、7-41所示）。

圖 7-40　觀心寺本堂平面圖（上左），正立面圖（上右），
右側立面圖（下左）及剖面圖（下右）

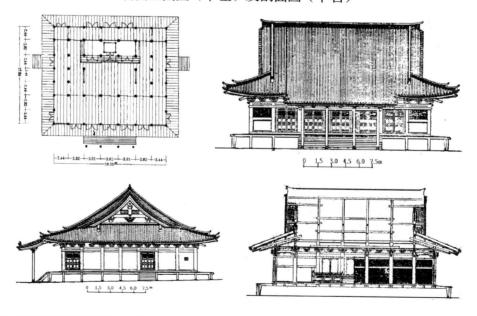

〔註28〕 參見《國寶 II 南北朝室町》，觀心寺本堂一文，頁155。

圖 7-41　觀心寺本堂外觀

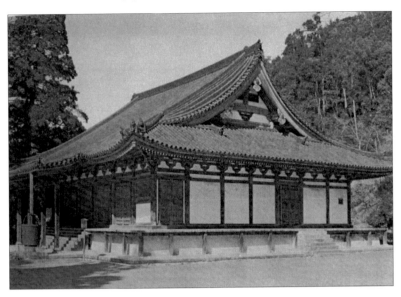

（二）明王院本堂

　　在廣島縣福山市草戶町，原名常福寺，承應年間（1652～1655）改為今名，創建於大同二年（807），依據內殿螟股下端銘文為元應三年（1321）改建。本堂柱頂上臺輪、木鼻、斗栱拳鼻（繰形）、棧唐戶之細部顯然受到禪宗樣影響。其平面方形，五間，分為內外殿，入側柱（簷柱）包在殿中，單層歇山屋頂，外殿天井之藻井用輪垂木承托，補間用間斗束（單栱）鋪作，通肘木上用二卷斗，為和樣特色。明王院本堂兼具禪宗與和樣特徵，故屬於折衷式樣（如圖 7-42、7-43 所示）。

圖 7-42　明王院本堂平面圖（左），外觀（右）

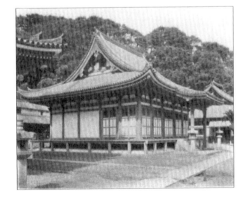

圖 7-43　明王院本堂右側立面圖（左），正立面圖（中），剖面圖（右）

四、鎌倉時代持佛堂建築

　　持佛堂為第宅內之擺設佛堂，以供豪族權貴禮佛之用，皇室於公家第宅內以及武家第宅內皆有興建之成例，例如後鳥羽天皇四天王院白河殿與安樂隄水無瀨殿內持佛堂、後嵯峨天皇嵯峨離宮龜山殿內佛堂、伏見天皇持明院佛堂、下野足利義兼之鑁阿寺、足利尊等持寺持佛堂、甲斐波木氏之久遠寺、能登長部氏之總持寺、加賀富木堅極氏之大乘寺皆設持佛堂。茲舉例如下：

　　鑁阿寺位於櫪木縣南部的足利，為足利義兼於文治五年（1190）將其父祖之別業改建而成，現存之寺為天福二年（1233）所建。其寺域東邊 118 間 4 尺（555 公尺），西邊 121 間五尺 3 寸（367 公尺），南邊 114 間 4 尺（333 公尺），北邊 92 間 3 尺（277 公尺）。持佛堂又稱為「大御堂」、「大日堂」，以安奉大日來而名，為五間六面，單簷歇山屋頂，前後附有拜殿，拜殿屋簷突出，採用唐破風，與觀心寺本堂拜殿與正簷順坡不同。柱圓形，其斗栱為禪宗樣，持佛堂四周有庭苑，可以供禮佛後遊賞之用（如圖 7-44、7-45、7-46 所示）。

圖 7-44　鑁阿寺配置圖（左），鑁阿寺大御堂平面圖（右）

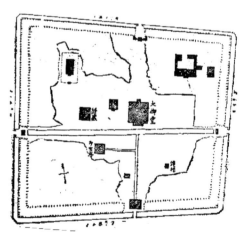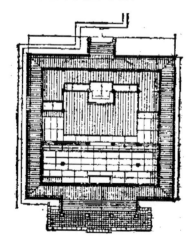

圖 7-45　鑁阿寺大御堂正立面圖（左），右側立面圖（右）

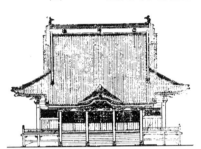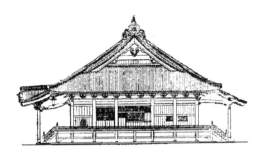

圖 7-46　鑁阿寺大御堂剖面圖（左），外觀（右）

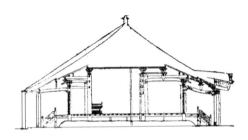

五、多寶塔

　　《法華經》載釋迦佛於靈鷲山說法，忽然地下有安置多寶如來全身舍利之一寶塔出現於空中，因此名為多寶塔，通常安奉舍利。貞應二年（1223）興建北條政子之（和歌山布）高野山金剛三昧院多寶塔，方五間，基層斗栱二出踩，斗栱間有蟆股鋪作，內部平棋有唐草紋飾，屋簷曲淺雄健，為鎌倉佛塔特色。

　　多寶塔之型式，其平面方形，通常為雙簷，上下簷之間有一個覆缽頂蓋，斷面圓形，整個外型就如一覆缽塔外被覆重簷四方亭閣。考多寶塔起源於釋迦佛於靈鷲山說《法華經》，忽然地上有安置多寶如來全身舍利之一寶塔出現於空中。唐西京千福寺僧楚金之舍利塔，為天寶年間敕建之多寶塔〔註 29〕，我國國內已無實物。而在韓國慶州佛國寺尚有一座，在西元 751 年建造三平座八角天蓋上有五輪相輪剎竿之多寶塔，韓國的多寶塔堂基層之塔基抬高，並置四階，基層露明，二層平座及護欄，屋蓋八角形，頂上有剎竿串相輪。日本多寶塔下方上圓，基層有佛壇，重簷寶頂，頂上亦有剎竿串相輪，剎頂與簷角垂鍊（如圖 7-47 所示）。

〔註 29〕詳丁福保《佛學大辭典》，多寶塔條及多寶塔碑條，頁 1053。

圖 7-47　韓國慶州新羅時代佛國寺多寶塔（左），日本滋賀石山寺多寶塔（右）

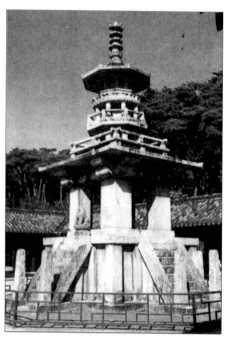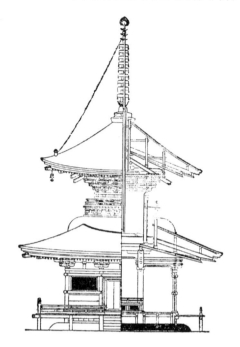

　　日本現存數座多寶塔——石山寺多寶塔、金剛三昧院多寶塔、長保寺多寶塔、淨土寺多寶塔及根來寺多寶塔等數座。鎌倉時代仿平安時代「下層方形，上層圓形」的高野山根本大塔（多寶塔）形制，應由唐代及新羅多寶塔形制傳入，此形制源於印度窣都波之覆缽及頂上之傘蓋。

（一）石山寺多寶塔

　　在滋賀縣大津市石山寺邊町之石山寺多寶塔，建久五年（1194）源賴朝所建立，高野地區最大佛塔，方三間，明間寬 2.14m，次間 1.84m，通面闊 5.82m，正面及右側面各有一石階，高床地坪上有平座勾欄，望柱頂爲擬寶珠飾，外柱方形，心柱 4 根，圓形斷面，斗栱間用斗束舖作，內部裝飾極爲美妙。塔高二層，初層四舖作單杪重栱計心造，平座圓形，四周圓形勾欄，斗栱五舖作雙杪偷心造，支撐屋簷。平座下有寶珠金剛座覆缽形（日名龜腹），外部造型突出。塔內有圓形斷面的四天柱圍著佛壇，安置釋迦、多寶二佛，覆斗形平棊天花（如圖 7-48 所示）。

　　該塔佛壇上有「建○甲寅十二月廿日供養」字樣，其年代考歷代日本年號，建字頭且超過五年的有三次，即建久五年（1194）、建保五年（1217），及建長

圖 7-48　石山寺多寶塔平面圖、立面圖、剖面及斗栱圖及外觀

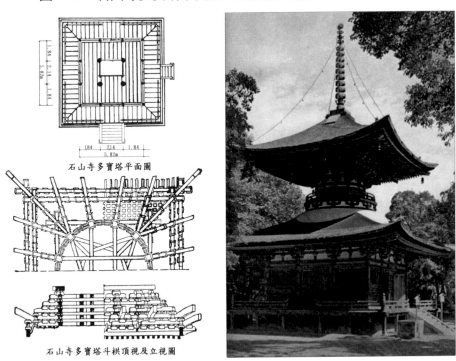

石山寺多寶塔平面圖

石山寺多寶塔斗栱頂視及立視圖

五年（1254），而建久五年及建長五年農曆皆爲甲寅年，故該塔建造年代應爲
1194～1254 之間，惟通常認爲該塔樣式爲鎌倉初期，亦即建於建久五年〔註30〕。

（二）金剛三昧院多寶塔

位在和歌山縣伊都郡高野町之金剛峯寺，貞應二年（1223）興建之高野山
金剛三昧院多寶塔與石山寺多寶塔形制相同，地坪高床，但無勾欄。方三間，
前後有石階，第一層副階，明間寬 2.08m，次間 1.74m，通面闊 5.56m，比石山
寺多寶塔略小，各面明間板門，次間爲破子櫺窗，其斗栱一斗三升之影栱，補
間鋪作花間形，或僧帽形（日名蟇股），平座圓形由一斗三升斗栱支撐，上有木
勾欄，二層攢尖屋頂凸簷甚遠，由五鋪作雙杪計心造斗栱支撐，四周下橑簷
方，上置一斗三升斗栱再撐上橑簷方，內部平棋有唐草〔註31〕紋飾，屋簷曲線
雄健，爲鎌倉佛塔特色（如圖 7-49）。

〔註30〕　詳《原色版國寶 8 鎌倉 II》，石山寺多寶塔二文，頁 155。

〔註31〕　參見《大百科事典》第 10 卷，カウクサ唐草，頁 535。唐草包含從我國傳來的裝
　　　　飾花草，枝葉往往繪成藤蔓狀，如營造法式，牡丹華寶相華等等。

圖 7-49　金剛三昧院多寶塔平面圖（左），外觀（右）

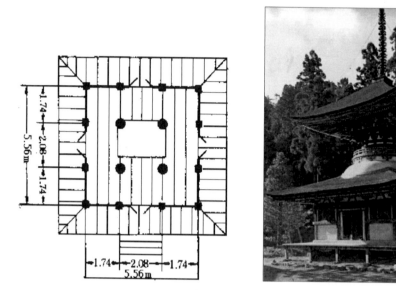

第五節　鎌倉時代神社建築

本時代神社有單層進展之趨勢，茲舉例如下：

一、嚴島神社社殿

神社在廣島縣宮島町，又稱「宮島神社」，其平清盛再建之社殿在貞應三年
（1224）燒毀，安貞元年（1228）重建，仁治二年（1241）落成，其後直到戰
國時代，毛利元就於弘治二年（1556）再行大修神社社殿。

神社在本時期改建本殿、幣殿、拜殿、祓殿等四棟，皆沿襲藤原時代原樣
改建，細部手法屬於藤原時代特色。值得注意的是本殿屋頂側面山牆急陡，並
有交叉木（當為神飾）。祓殿以唐博風做為正門，博風面比例縮小（如圖 7-50、
7-51 所示）。

二、圓成寺內春日堂、白山堂

圓成寺境之春日神社與白山神社在奈良縣添上郡大柳生村忍辱山，建於鎌
倉前期安貞年間（1227～1229），為小規模春日造之例，左為春日堂，右為白山
堂，方形邊長僅 1.1 公尺，兩社殿以袖板屏連繫，各有臺階六級，屋脊上有交
叉神飾。現存之堂為大正五年（1916）解體重修者（如圖 7-52 所示）。

圖 7-50　嚴島神社之本社平面圖（上左），配置圖（上右），立面圖（下）

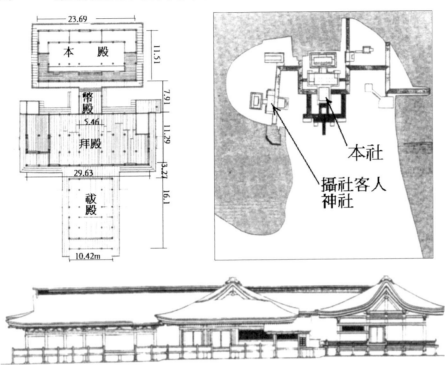

圖 7-51　嚴島神社鳥瞰及本社正面外觀

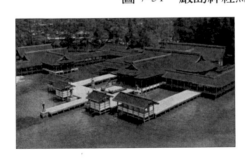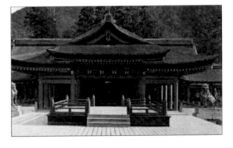

圖 7-52　圓成寺春日堂、白山堂外觀（左），平面圖（右）

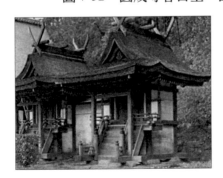

三、石上神宮攝社出雲建雄神社拜殿

在今奈良縣山邊郡丹波寺町，建於正安二年（1300）。原係永久寺拜殿，該寺廢寺後移建爲攝社拜殿，爲五間一面之拜殿，中央一間係通路，其上爲唐破風捲棚形，屋棟木上有蟆股，其形頗爲奇特（如圖 7-53 所示）。

圖 7-53　石上神宮攝社出雲建雄神社拜殿平面圖（左）及外觀（右）

四、御上神社本殿及拜殿

在滋賀粽野州郡野州町，爲方三間單層九脊歇山檜木皮瓦葺屋頂。正脊有雙叉柱，平面邊長 6.96m，面闊進深間寬各 2.32m，門用板門，窗用直櫺窗，地坪高床式，前有拜亭一間，其上緝破風，屋簷佈橡用疏棰，拜亭柱頭鋪作爲額伸出丁頭栱以挑泥道栱，角柱用交叉木挑簷而不用斗栱（圖 7-54）。本殿外形如佛堂，其迴廊柱礎有雕刻蓮瓣，外形流麗。拜殿樣式與本殿略同，殿內中央一間爲竿緣天花，呈放射狀穹窿形。神社之樓門爲三間一戶式，係鎌倉中期建造。

圖 7-54　御上神社本殿，左端較小者爲拜殿（左），
御上神社本殿平面圖（右）

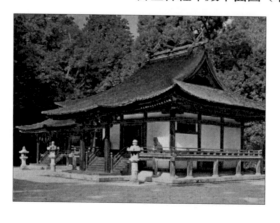
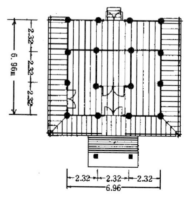

第六節　鎌倉時代住宅建築

鎌倉時代政治權力由京都移到東方之鎌倉，京都僅成為文化中心以及點綴性皇室御所。鎌倉時期由於武士之居館邸宅別館僅供暫居之需要，無法營建苑囿式邸宅（即寢殿造的住宅），而武人性格豪放，不喜文墨，故簡潔、方便之邸宅應運而生，其配置不講求對稱而講究自由開放、簡單、樸實。而在唐末宋初隨著遣唐使之中止，仿隋唐中國式之文人別墅──寢殿造住宅隨之被日本化之武家住宅所取代。

武家住宅通常是「武家造」式樣，其由圍牆、門戶、遠侍（即隨從房間）、客殿、玄關、寢殿等殿屋組成，殿屋用障子門或舞良戶隔開，地板舖木板，坐憩其上，武家大名如率其僕從多人亦可憩息其上，此為今日日式房子之濫觴。

一、武家造

依據永仁二年（1293）《蒙古襲來繪詞》所繪之秋田城介泰盛館，係上層武士之邸宅，邸宅向東，依次有東門、侍廊、犘重門、寢殿各房、高足式地坪，以障子門司啟閉，可做為待客或寢室之用（如圖 7-55 所示）。又在稍後之德治二年（1307）《法然上人繪傳》所繪法然上人之邸宅，主屋在中央，面寬四間，進深三間，茅蓋歇山屋頂，左側有唐破風之捲棚過廊通至圍牆茅門，圍牆編竹，主屋左側為廚房，右側為殿房，顯係武家造風格之宅（如圖 7-56 所示）。

圖 7-55　武家造之古圖（左），《蒙古襲來繪詞》中的
秋田城介泰盛館武家邸宅（右）

圖 7-56　《法然上人繪傳》中的法然上人邸宅

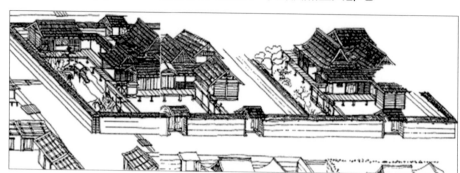

二、主殿造

　　主殿造的特色是將寢殿造的池沼、中島、東西釣殿省略，改爲南庭，並將留下的寢殿擴大爲主殿，東對與西對自寢殿左右移至寢殿兩旁，並與寢殿相隔一段空間，左側設廏房，右側設廚房，主殿左側則有簷廊直通外門。主殿造的主殿平面配置將原有東西對的寢室設於北面，前面仍保有寢殿造時之會客功能，主殿造的隔間用唐紙障子（紙屏門），並用明障子及橫木格子拉門（遣戶）以司出入，天花用方形斷面「帖」排列長格並鋪木板即所謂「棹緣天井」。而殿內地坪已用疊席，走廊用木板。洛中洛外屏風圖所描繪的細川管領邸宅，即爲規模宏大主殿造住宅佈局，歇山九脊頂主殿造之主殿附前、後、翼室，前室進門處有玄關，其屋頂有歡門花頭曲線（即所謂唐破風），並附設高床式地坪陽臺（廣緣），通達各室，右側則設有遠侍間，圍牆有雙門，左邊卷棚頂稱爲「平唐門」（門上屋頂用卷棚），右側爲「棟門」（門上屋頂用懸山），右鄰爲典廏者（馬夫）居宅（如圖 7-57、7-58 所示）。廣緣由外連通各室，爲後期武家造建築的特徵。

三、鎌倉時代長卷圖（繪卷物）的居住建築

　　日本在藤原時代（898～1191）的末期，出現與中國東晉顧愷之的〈女史箴圖〉或〈洛神圖〉相似的有文字敘述圖畫的長卷（日名繪卷物），或簡稱〈繪卷〉，如〈源氏物語繪卷〉（作於 1120～1130）即將日本長篇小說《源氏物語》的日本宮廷羅曼史以長卷圖繪出 [註32]，此後又有描繪妙蓮和尙故事的《信

〔註32〕參見徐小虎著，許燕貞譯《日本美術史》，繪卷物論，頁 60。

圖 7-57　細川管領邸宅

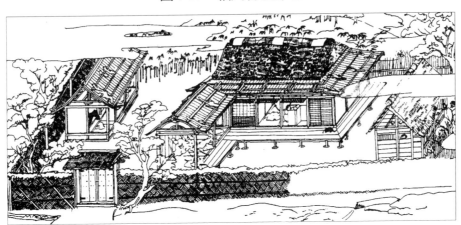

圖 7-58　主殿造——左邊為遠侍，中間為主殿及垂直主殿的渡廊

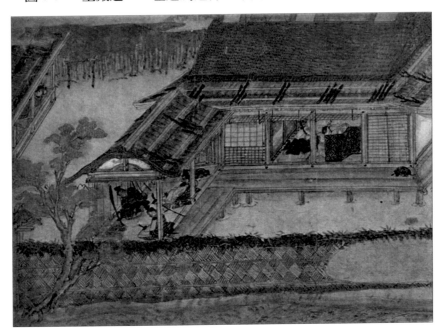

貴山緣起》（繪於 1156 年）及描寫攝政大臣伴善男的《伴大納言繪詞》（繪於
1177 年）等。因鎌倉與室町時代居住建築至今保存極少，而這些長卷圖中都有
建築物的描繪，可以做為研究當時建築物佈局甚至建築細部或構造的重要參
考。

　　鎌倉與室町時代的繪卷物，如《平治物語繪卷》（作於 13 世紀末鎌倉時代
後期）、《一遍上人畫傳》（作於 1299 年鎌倉時代正安元年）、永元二年（1293）

所繪的《蒙古襲來繪詞》、德治二年（1307）《法然上人繪傳》、鎌倉初期的
《年中行事繪卷》，以及描繪 1530 年室町後期的《洛中洛外圖屏風》、觀應二年
（1351）的《慕歸繪詞》及室町末期的《春日權現驗記繪》等圖都可以找到有
關主殿造、武家造，書院造、住宅或邸宅的描繪圖。茲舉例如下：

在《慕歸繪詞》中可以看到雙坡懸山頂小屋、高床地坪及統鋪，以及武家
造的馬廄、繪餐室及會客室關係。《蒙古襲來繪詞》中的家屋可以看出武家造的
客殿、中門、通廊及塀重門、通廊與客殿地坪等高（如圖 7-55）。由《年中行
事繪卷》可以看到連棟式的店屋，每戶門面三間，進深三間，屋頂用板葺，每
戶門面窗來門（如圖 7-59）。由〈洛中洛外圖屏風〉（如圖 7-63 所示）的一層街
上店屋可看出，每店面寬 2 間，進深 2 間，牆壁用土磚，屋頂用板葺，但是有
加抗風繩及壓鎮，店屋也是連棟式。《信貴山緣起繪卷》的民家，各家都是一層
家屋，牆用土壁，窗用可掀開的蔀戶，屋頂用板葺（如圖 7-60 左所示）。

圖 7-59　《年中行事繪卷》之連棟町屋

圖 7-60　《信貴山緣起繪卷》之鎌倉時代民居（左），
《平家物語繪卷》之棟門（右）

　　將宋代張擇端〈清明上河圖〉（圖 12-3）的民居與《一遍上人繪卷》描繪
的京都桂川帝市井建築（圖 7-61）比較，及宋代〈文姬歸漢圖〉（圖 7-62）與
〈洛中洛外圖屏風〉（圖 7-63）比較，可以發現其市井街屋及居住建築爲比鄰
而建的連棟屋，屋頂用懸山式，店屋與道路相對位置與佈局皆有若干雷同。而
〈文姬歸漢圖〉圍牆大門之設、南宋趙大亨〈薇亭小憩圖〉（圖 7-64）中的圍

圖 7-61　《一遍上人繪卷》之京都市井建築

圖 7-62　〈文姬歸漢圖〉之市井街道

圖 7-63 〈洛中洛外圖屏風〉之市井及桂川橋

圖 7-64
〈薇亭小憩圖〉茅亭格子窗

圖 7-65
〈秋窗讀易圖〉之格子窗

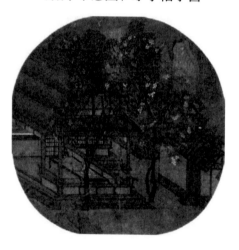

牆芧亭與格子窗，與日本《平家物語繪卷》圍牆大門（圖 7-60）的一般民居亦雷同。民間使用的窗戶有櫺窗及格子窗（蔀戶），在宋劉松年的〈秋窗讀易圖〉（圖 7-65）皆有出現。

第七節 鎌倉時代宮殿建築

因為京都大門裡時常遭回祿之災，而政治中心又移至鎌倉，天皇勢力式微，故天皇所居「里內裏」之宮殿，僅可稱為貴族之邸宅而已，其構造亦同於武家造，僅比一般武家造房間複雜，除武家造之寢殿外，尚設御上殿、御主殿、御湯殿、御廣間、御面對所以及貯藏之御物置等殿屋而已，惟門禁較為森

嚴，除犬倉門放弓箭武器外，尚有櫓門可以供瞭望防守之用。元德三年（1331）以後，戰亂火災頻傳，今京都御所已無鎌倉時代以前皇室宮殿之存在。

第八節　鎌倉時代建築特徵

鎌倉時代建築以佛寺爲主，其各種細部特徵如下：

一、平面

唐樣與大佛樣之佛寺平面講究對稱於中軸線，和樣與折衷樣則不採對稱平面。唐樣平面配置甚至用經典式之禪宗七堂的嚴格配置方式，但因禪寺位居山嶽地帶，受地位所限，除原有禪宗七堂外，其它再增建之殿堂則常隨地形之適宜性而配置，流落到日本之大宋諸山圖成爲日本佛寺（尤其是禪宗）伽藍之標準圖。

二、立面與屋頂

不動院金堂的僧帽形歇山屋頂上簷約佔整個立面的一半，此爲唐樣特色，如圓覺寺舍利殿、正福寺地藏堂、不動院金堂。天竺樣之屋頂上簷僅佔立面之1／3，如東大寺鐘樓、南大門。和樣之屋頂除非是木塔，否則很少有重簷者，和樣屋頂正面有凸出之屋簷，稱爲拜簷，如滋賀縣西明寺木堂和建於安貞元年（1227）大報恩寺本堂與弘安二年（1279）之長弓寺本堂，這是和樣立面變化的象徵。和樣塔，如建久五年興建（1194）的石山寺多寶塔，其屋頂四周之起翹，與屋簷之反宇形成弧稜之曲線，比例極佳（如圖 7-66 所示）。折衷樣爲唐樣、天竺樣與和樣交互影響之佳例，如重建於應永二十二年（1415），廡殿屋頂但正脊成曲線且沒有正吻，是其特色。

圖 7-66　禪宗樣、天竺樣、和樣、折衷樣斗栱比較圖

禪宗樣

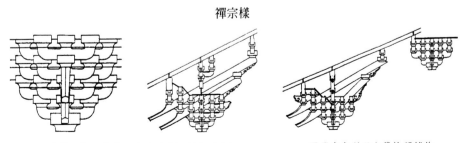

功山寺佛殿柱頭鋪作正立面（左）剖面（右）　　　圓覺寺舍利殿上簷柱頭鋪作

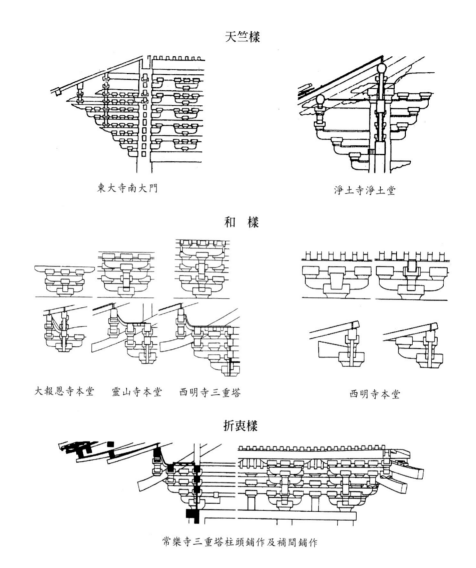

天竺樣

東大寺南大門　　　　　　　　　　淨土寺淨土堂

和　樣

大報恩寺本堂　　靈山寺本堂　　西明寺三重塔　　　　　西明寺本堂

折衷樣

常樂寺三重塔柱頭鋪作及補間鋪作

三、門窗

蔀戶（格子門）與連子窗（櫺窗）之運用已經成熟，爲了彈性隔間之需要，門戶用拉門方式。

四、斗栱

圓覺寺斗栱仍舊是多層出踩一斗三升組合，下簷之補間用一斗三升斗栱鋪作，稍間以海老虹樑固定簷柱與間柱爲解決廣間問題，二樓節省間柱，以大瓶束（即雷公柱或南瓜柱）置於大虹樑上支撐。而和樣建物斗栱一斗三升僅作爲柱頭補間鋪作用蟆股，如長弓寺本堂。

五、結構

唐樣佛殿結構大都用大陸傳來的水平垂直式。和樣之結構，如興福寺北圓堂八角天花藻井，用重層斗栱懸臂支撐（如圖 7-67 右所示），又有以人字斜木構成三角形組構支撐屋頂重量，如長壽寺本堂和樣之塔，塔心柱由二層立起，支在大橫樑上，大橫樑再將垂直應力傳到簷柱上，如常樂寺三重塔。興福寺東金堂，以斜撐分擔部份荷重，具有抗橫力作用，結構上也具抗震作用（如圖 7-67 所示）。

圖 7-67　石山寺多寶塔（左），興福寺東金堂結構剖面圖（右）

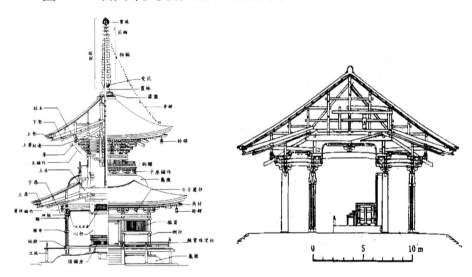

六、裝飾

室內裝飾花紋主要有大陸移入的唐草紋、寶相華紋、卍字紋，佛壇用須彌座，內殿櫥子甚至用多重斗栱裝飾簷軒部份，如鶴林寺本堂，平座下用圓穹窿裝飾與下簷相交成弧稜，如石山寺多寶塔，藻井裝飾有輻射光芒，如興福寺北圓堂。